ROUTLEDGE

Fil Hunter、
Steven Biver、
Paul Fuqua、
Robin Reid——

楊健、王玲、吳國慶 譯　　　　　　　　　　著

攝　影　的　光　法

圖解光線的科學與魔法，向大師學習最基本的極致

國際經典
第 6 版

Light: Science & Magic
An Introduction to Photographic Lighting

致謝

我們把這本書獻給所有優秀的導師,他們充分分享他們的知識。這些都是特別的人。第一位感謝的導師 Fil Hunter,他開拓性視野在這本書上提供極大的先進觀點,毫無保留地傳授他所知道的一切。Steve、Paul 和我很高興持續這一傳統,接著並感謝其他導師,無論他們的專業領域是什麼,他們也是這樣做的。

我們要特別感謝兩位這樣的老師—— Ross Scroggs 和 Sr.,他們不僅教會 Fil 關於攝影的知識,還教導他做人。還有 Robert Yarborough,他對 Paul 的影響是終生的。

Steven Biver、Paul Fuqua、Robin Reid

感謝我的妻子 Gina 和我的孩子 Jade、Nigel 和 Tessa。
Steven Biver

感謝一直以來充滿耐心的妻子。
Paul Fuqua

感謝 Suzanne Arden,她是我的攝影夥伴,也是我在金箔印刷實驗工作中最好的啦啦隊。(並引我進入新的領域——熔融玻璃);Elaine Ligelis 和 John M. Hartman 為我提供許多器材;還有我的模特兒—— Kizita、Forrest、Robin (不是我)、Gabriel、Kim、Eliza、Kwan、Isabel、David 和 Valentine。當然,還有 Fil. Sorely 我非常懷念他,並且每天都在懷念他。

Robin Reid

作者簡介

Fil Hunter 是一位備受尊敬的商業攝影師,專門拍攝用於廣告和雜誌插圖的靜物和特效照片。在超過三十年的職業生涯中,他的客戶包括美國線上、美國新聞,《時代 - 生活》圖書公司,《生活》雜誌(27 次封面)、美國國家科學基金會和美國《國家地理》雜誌。他在大學裡教授攝影,並為許多攝影出版物擔任技術顧問。Hunter 先生曾三次贏得「維吉尼亞專業攝影師大獎」。

Steven Biver 是一名專業商業攝影師,擁有超過二十年的從業經驗,專攻肖像、靜物、攝影蒙太奇和數字製作。他的客戶名單包括強生公司、美國農業部、威廉和瑪麗學院、康泰納仕集團和 IBM。他曾榮獲 Communication Arts、Graphis、HOW 雜誌和 Adobe 公司的諸多獎項,Adobe 公司將他的作品納入 Photoshop 附贈光碟,以激勵其他攝影師。他也是《Photography and the Art of Portraiture》的合著者,這是由 Focal Press 出版社出版的另一本圖書。

Paul Fuqua 經驗超過 35 年的雜誌攝影師和野生動物攝影師。他在 1970 年成立了自己的製作公司,致力於利用視覺材料進行教學。他在法律、公共安全、歷史、科學和環境等不同領域都編寫並製作教材和培訓資料。在過去的十年裡,他已經攝製關於處理自然科學和全球棲息地管理需要的教材。Paul 也是 Focal Press 出版社出版的《Photography and the Art of Portraiture》的合著者。

Robin Reid 從事專業攝影師工作已有 30 多年。她的客戶包括多個聯邦法院(美國最高法院、美國稅務法院和美國聯邦巡迴上訴法院等)以及達美樂披薩、時代生活叢書、麥格勞 - 希爾教育集團、美國管理協會、美國糖尿病學會月刊,以及黑克勒和科赫槍械公司等。Reid 女士也贏得弗吉尼亞專業攝影師協會頒發的各種獎項,包括最佳兒童肖像獎等。多年來,她在亞歷山大藝術聯盟,教授攝影棚肖像和攝影工具課程,並與 Fil Hunter 合著《Focus on Lighting Photos》一書。

C ontents 目錄

Contents 目錄

光線：
攝影之始

本書對攝影用光的探討。你可以把對藝術、美和美學的個人觀點加入其中。我們無意改變你的觀點，甚至不想影響你的看法。如果讀了本書之後，你的攝影作品跟我們的作品差不多的話，我們只會感覺枯燥無趣而非受寵若驚。因為無論優劣，你必須以自己的視角來創作攝影作品。

大多數新手攝影師都覺得打光非常「神秘」，不僅難以置信的乏味，也常令人沮喪。不過好消息是：光線會遵循規則。當我們了解這些規則時，一切都會變得簡單！我們可以創造出如同本章開場照片裡所看到的神秘感。但光線本身並不是謎團，如果你對這張照片感到疑惑的話，會在本書的最後加以解釋。

我們要做的就是為你提供一套創作工具。本書介紹在攝影用光時需要用到的技術、原理和相關的基礎知識，並且教你如何於實踐中加以運用。然而，並不意味本書沒有介紹攝影觀念，因為它確實談到許多觀念。

用光的基本工具是原理，而非器材。正如莎士比亞的工具是伊莉莎白一世時期的語言，而非鵝毛筆。未能掌握用光技法的攝影師就像只會講環球劇院裡的觀眾所使用的莎士比亞語言。對於莎士比亞來說，他或許還會創作出精彩的劇作，但必須付出比常人更多的勞動，還需要大多數人所不敢奢望的運氣。

用光是攝影的語言

用光的方式蘊含和語言一樣明晰的資訊，光線所傳達的資訊清晰而具體。其中包括一些判斷性的陳述，例如「樹皮很粗糙」、「這個器皿是不銹鋼的，那個是純銀的」。

和其他語言一樣，攝影用光有自身的語法和詞彙，優秀的攝影師需要學習這些語法和詞彙。所幸掌握攝影用光比掌握一門外語要簡單得多，這是因為建立攝影規則的是物理，而非社會上的各種奇思妙想。

本書所説的工具就是用光的語法和詞彙。我們提及的某項具體技術只是對證明用光原理具有重要意義。請注意，無需記住本書中的用光示意圖，相反地，學習它們背後的理論。

如果按示意圖的指示把燈具放在完全相同的點上，仍有可能拍出一張糟糕的照片——特別是被攝物體與示意圖中的物體不同時。但在學完本書介紹的用光原理之後，你也可以用幾種書中未曾涉及，甚至從未想過的用光方法拍攝相同的被攝體。

何為用光「原理」

對於攝影師而言，用光的重要原理是能夠預見光線的效果，其中有些理論非常奏效。也許你會感到驚奇：這些理論雖然只有寥寥幾條，並且簡單易學，卻能解釋很多問題。

我們將在第 2 章和第 3 章詳細討論這些基本原理。這
些原理同樣適用於其他被攝物體的拍攝。在下面的章
節中,會運用這些原理來拍攝各種物體。這裡簡單歸
納如下:

1. 光源的有效面積,是攝影用光中唯一重要的
 決定性因素。它決定所產生的陰影類型,也
 可能會影響反射的類型。

2. 任何表面都有可能產生三種類型的反射:直
 接反射、漫反射、偏光反射。反射類型決定
 物體的外觀。

3. 有些反射只有光線從特定角度上投射到物體
 表面時才會發生。在確定何種類型的反射最
 為重要後,特定的角度範圍決定光源應該設
 在何處,或者不應該設在何處。

請認真思考以上原理。如果你認為用光是一門藝術,
這是完全正確的──但用光同時也是一門技術,即使
是蹩腳的藝術家也能夠很好地學習並掌握用光技術。
這是本書中最重要的觀念。如果你隨時隨地地關注這
些概念,你會發現它們將不斷提醒你可能忽略,或我
們忘記提及的任何細節。

漫射拍攝中的用光

圖 1.1 這四幅照片—完全不同的照片—是許多各不相同的用光範例中的一小部分，攝影師在拍攝這些照片時均運用了光線，無論是在攝影棚還是在戶外。

拍攝者 Steven Biver

拍攝者 Paul Fuqua

拍攝者 John M. Hartman

拍攝者 Robin Reid

圖 1.1 不同攝影師運用光線的範例。

原理的重要性

上面提到的三大原理都是互古不變的物理定律，適用於所有光源，與風格、品味或時尚無關。這些原理具有永恆價值，因此在實踐中發揮出極大的作用。

比如，不妨考慮一下如何將其應用於人像攝影。1952年的代表性人像作品跟 1852 年或者 2020 年的大部分人像作品風格迥異。但是請牢記一點：**懂得用光的攝影師對任何一種風格均能運用自如。**

第 8 章介紹人像攝影中幾種有效的用光方式，但有些攝影師不願意採用這套方法，20 年後這樣做的人甚至會更少。我們不介意你是否運用我們展示的用光方法拍攝人像。

然而，我們非常關心你是否充分理解我們用光的方法和原理。這些用光的方法和原理是進行自由創作的基礎。出色的工具不會限制創作的自由，它們只會使自由創作成為可能。

優秀的攝影作品需要規劃，而用光是規劃的關鍵部分。因此，完美用光最重要的部分始於打開第一盞燈之前。規劃也許需要許多天的時間，也許發生在按下快門前的幾分之一秒。何時規劃、規劃多久並不重要，但是必須有規劃。大腦思考得越多，需要雙手做的就越少。

了解上面提到的這些原理，我們能夠在設定燈光前就知道燈具應該擺放的位置。這是很重要的工作，剩下的就是對燈具進行微調了。

本書如何選擇範例

人像只是我們討論的幾種基本攝影物體之一，我們選擇每種被攝體來闡釋基本用光原理的各個面向。透過被攝體來展示這些原理，不論是否還有更好的用光方法。如果掌握這些基本原理，你就能夠不用我們的幫助獨自發現其他方法。

這意味著你至少應該對每個具有代表性的被攝體加以留意。即使你對其中某個被攝物體缺乏興趣，但它也有可能與你想要拍攝的事物有關。

我們還選擇一些據說是「非常難以表現的拍攝物體」。缺乏拍攝此類題材技巧的人通常會散佈這種言論，本書將為你提供拍攝技巧來粉碎這些謠言。

此外，我們盡可能地在攝影棚中拍攝範例，但不是本書內容只局限於攝影棚用光。遠非如此！光線的特性在哪裡都是相同的，不論是在攝影師、建築設計師還是上帝的控制下都是一樣的。你可以在任何天氣條件下，在一天中的任何時間像本書一樣進行室內實驗。

此後，當你置身於美景中、一座公共建築或者一個新聞發表會上，運用相同的用光技巧時，你會意識到這個問題，因為你曾經見過同樣的情況。

最後，我們盡可能地選擇簡單的拍攝範例。如果你正在學習攝影，那麼你可以在住家或者老闆的攝影棚中練習一段時間，直到掌握這些用光原理為止；如果你正教授攝影，你會發現在課堂上足以完成這些演練。

需要這些訓練嗎？

如果你正在學習攝影，又缺乏任何正規指導，建議你嘗試書中介紹的所有基本範例。不要不求甚解，對於用光而言，思考固然是最重要的環節，但觀察和動手同樣重要。在本書指導的實踐過程中能夠將三者合而為一。

例如，我們在談論柔和的陰影或者偏光反射時，你已經知道它們的外觀了。它們在世界上不但存在，而且每天都能見到。但當你能夠自己設定這些光線時，你會更佳地瞭解並掌握它們。

如果你是**學生**，課堂作業已經足夠忙碌了，我們並沒有進一步的要求。你們的老師可能會用本書介紹的範例或者創作新的範例。無論採用何種方式，你都需要掌握本書中的原理，因為這些最基本的理論在所有用光環境下都會發生作用。

如果你是**專業攝影師**，正在嘗試拓寬自身的專業領域，那麼你會比我們更明白自己需要什麼樣的訓練。通常，書中介紹的這些範例和你已經在拍攝的事物幾乎毫無關係，也許你會覺得我們的例子過於簡單，不足以構成挑戰，那麼去嘗試更複雜的內容吧。給書中的範例增加出乎意料的道具，選擇不同以往的視角，或者增加特殊的效果，也許你能夠從正在進行的工作中拍出驚世之作。

如果你是**攝影教師**，不妨翻翻本書。大多數的訓練至少都提供一種簡單易用的用光方法，哪怕這些主題以難於表現著稱，比如金屬材料、玻璃製品、白中之白以及黑中之黑……等等。需要注意的是，儘管我們已經幾乎拍攝過所有範例，也不能說明我們已經完全掌握所有用光方法。

例如，第 6 章的「不可見光」練習對於大多數初學者而言非常困難。有的學生可能會發現在第 7 章中提到的裝滿液體的杯子後面有第二個背景，因而失去耐心。因此，如果發現本書中有任何你不能用眼睛和雙手完成的事情，在你懷疑這些方法是否適用於你的學生之前，強烈建議自己先動手嘗試一下。

需要何種類型的相機？

如果問經驗豐富的攝影師「我需要什麼樣的相機？」似乎有點傻。但既然已經從事教學工作，我們深知許多學生都會問這個問題，我們必須回答。這個問題有兩種答案，通常這兩種答案會有些許矛盾之處，但每種答案的份量比答案本身更為重要。

成功的攝影作品往往取決於攝影師而非攝影器材，缺乏經驗的攝影師用熟悉的相機能夠拍出更好的作品，而經驗豐富的攝影師用自己喜歡的相機才能拍出好作品。這些人為因素有時比單純的技術原理更能影響攝影作品的成功。

數位相機是學習攝影的理想器材，因為在拍攝後可即時顯示影像。同時，使用數位相機拍攝更為經濟，而且現今數位相機的拍攝品質令人驚嘆。本書中的圖片幾乎都是由數位相機拍攝完成的。數位拍攝的唯一缺點便是很容易拍攝太多張，這會增加很多後製編輯的工作負擔。你越能掌握基本原則，就越可能在最短的時間內獲得正確的照明，而不需要拍攝無止盡的照片。

你自己決定該選擇何種數位相機。幸運的是，大多數製造商都提供價位適中的數位相機。你可以參考攝影雜誌和網路上的評論；與其他攝影師進行交流；可能的話還可以跟數位相機銷售員進行攀談；攝影論壇或社團也有很多良好建議可供參考；如果你還是一名學生，老師也能幫你選擇既能滿足攝影需求而又價格合理的相機。如果可能的話，請盡量與使用類似相機的同學在同一組，彼此共享設備。例如你的同學有一個長鏡頭，你有一個短鏡頭，便可互相交換使用。試試自己喜不喜歡另一個鏡頭，再決定是否購買。每個攝影師都會買進自己不喜歡的設備，即使廣告裡說這是「攝影師必備」的重要器材也一樣。

藉由租用或借用器材，便能減少不必要的開支。目前甚至連手機鏡頭的功能也越來越強大，雖然它們沒有數位相機所具有的豐富控制功能，也沒有可以列印 40 × 60 英吋的超高像素。然而，確實可利用這些小相機，拍出許多很棒的照片。作者最近需要進行一項特別的牙科手術，牙醫想拍攝過程，我當然答應，因為我想看看她會使用什麼相機和燈光。結果她只是拿出套上微距鏡頭的手機，並使用

現有的燈光，因為這並非拍攝藝術照。最後完成的照片，説實話，我覺得很糟糕，然而這對他們的手術記錄來説相當完美。他們並不是為了掛在牆上展示而拍，但有多少人會為了這種事拍照呢？手機鏡頭不斷改進，可以在你的設備裡佔有一席之地。

注意事項

無論如何，數位相機的出現對學生而言都是一件無比美妙的事，然而它並非帶來雙贏的結果。任何數位相機歸根究柢都是一台電腦，因此，相機製造商能夠在沒有得到攝影師的指導和同意的情況下，透過設定相機程式來改變他們拍攝的照片！這是一件功德無量的好事情，依據我們的經驗，一般而言相機的決定都是準確的。然而，有時候卻未必如此。

更大的問題在於不管好壞，學生很難知道作品是相機所作的決定，還是攝影者操作的結果。也許是你犯的錯誤，但你認為是相機的問題，錯失一個學習的良機；也許相機出錯了，但你卻以為是自己的錯誤而不斷自責。

綜上所述，我們提出如下建議：

1. 學習一點照片後製處理技巧。要想成為一名出色的數位攝影師，你無需做一個通曉 Photoshop 的天才，但你確實需要在大量的數位編輯軟體（現在的價格通常也是不可思議的低）中，至少選擇一種基本軟體進行學習。

2. 使用「手動」模式拍攝。將避免相機「幫助」你獲得技術上完善的照片。不過按照這種方法操作的話，大部分拍攝決策將取決於你自己，而不是相機的電腦「大腦」。

3. 使用 RAW 檔進行拍攝。由於 RAW 檔在相機內的壓縮程度極低，所以與經過轉換的 JPEG 格式相比，能夠儲存更多相機影像感測器上的圖像資訊。

因此，在進行精細的後製影像處理時，軟體能夠藉由更多的數位資訊進行操作，這會使圖像品質得到非常大的改善。

RAW 檔優勢

我們用 RAW 檔拍攝圖 1.2。雖然還說得過去，但我們感覺這張照片色調範圍不寬，色彩不夠鮮明，換句話說，缺少「快照」所需的視覺衝擊。

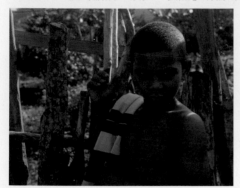

圖 1.2 這張多明尼加共和國農場男孩的照片使用 RAW 檔拍攝而成，未經任何後製處理。

圖 1.4 這是前一張照片的黑白版本，它也是我們使用 RAW 檔處理後得到的。RAW 檔賦予我們充分的靈活性以產生這種黑白圖像。

圖 1.3 與圖 1.2 為同一張照片，但是我們做了一些後製處理。

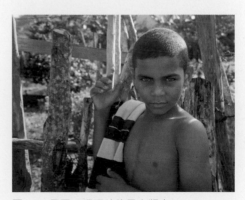

圖 1.4 是同一張照片的黑白版本。

遺憾的是，限於篇幅，本書並未對上述三個問題詳細闡述。使用 RAW 檔拍攝時，你只需快速瀏覽一下「RAW 檔優勢」方框內的內容即可，更詳細的資訊請參看此主題的相關書籍。

如果你是一名學生，你可以向老師請教，討論照片中存在的問題，補充這方面的知識。如果你是一名經驗豐富的攝影師，你應該已經能夠判斷相機何時能助你一臂之力，何時卻在影響你的發揮。

對於還沒入門的新手，未經正規指導學習本書中的知識將會是一個艱巨的任務。但我們可以保證的是，攝影學習者確實能夠透過本書掌握攝影用光的方法。本書四位作者就是這樣做的。應盡可能地與其他攝影師進行交流，勇於提問，並且學會將學到的方法與他人分享。

需要哪些用光設備

我們預料到你會問這個問題。這個問題可以從兩個方面來進行解答：

1. 沒有哪個攝影師擁有足夠多的照明設備來圓滿完成每一項任務。無論你有多少照明設備，你總會覺得不夠。比如，假設你使用一套大型照明裝置以 1/5000 秒、f/96 進行拍攝（開燈前請通知消防部門），你還是可能發現某一陰影處需要更多的燈光，或者你可能發現需要照亮更大的區域才能滿足構圖需要。

2. 大多數攝影師擁有足夠的設備，幾乎可以圓
滿完成所有任務。即使你根本沒有照明設備，
也能完成拍攝工作。被攝對象可不可以在戶
外拍攝？如果不能，從窗戶透進來的日光可
能是不錯的光源。白布、黑紙、珍珠板、黑
膠帶、鋁箔之類廉價實用的工具跟那些最高
級的設備一樣，同樣能幫你有效地控制日光。

如上所述，良好的照明設備會帶來極大的便利，這一
點毫無爭議。如果在準備拍攝前天色已晚，以致無法
拍攝，你可能得等到第二天太陽重新升起的時候，還
得期盼著天空的雲彩既不能太多也不能太少。專業攝
影師知道在客戶需要的時間拍攝客戶需要的圖片時，
方便是第一位的。

但這一知識不是針對專業攝影師的，因為他們早已知
道該如何做、需要什麼、可利用的條件有哪些，我們
現在更重視鼓勵學生。你們有專業攝影師不具備的優
勢。你們沒有過多的拍攝限制，可以自由地選擇喜歡
的拍攝物體。

小型場景所需光線較少。你不必擁有 3 英呎 ×4 英呎
（約 0.9 公尺 ×1.2 公尺）的大柔光箱，60W 檯燈和
用做柔光板的描圖紙一樣可以完美地拍攝小型物體。

缺少設備毫無疑問是個障礙，這一點我們大家都清
楚。但這未必是不能克服的障礙，出色的創造力能夠
克服困難。記住，創造性的用光方法是你規劃用光的
結果。創造力意味著能夠預見局限並找到更好的工作
方法。

還需瞭解什麼？

我們要求你瞭解基本的攝影技法。你應該瞭解如何進行合理的曝光，至少知道包圍曝光能夠掩蓋錯誤，理解景深原理，掌握基本的相機操作方法。

這些已經足夠。我們無意苛刻地檢查你的背景材料，但保險起見，我們建議在閱讀本書時手邊準備一本基礎攝影書籍（我們編寫本書時也是這麼做的）。因為我們不想在不知不覺的情況下使用你從未見過的專業術語，而使這本通俗易懂的書變得晦澀難懂。

最後，不要忽視網路的作用。網上有大量關於用光和攝影的重要資訊。每一位攝影師，無論是高手還是初學者，花一點時間在網路上搜尋資訊都是值得的。

本書的奇妙之處

學習用光的原理和技巧，將助你開啟奇妙之門！

光：
攝影的原料

在某種程度上，與畫家、雕塑家和其他類型的視覺藝術家相比，攝影師更像一名音樂家。這是因為攝影師和音樂家一樣，將更多的興趣用在操縱精神而不是物質方面。

當光線從光源發射出來，便是攝影開始之時。從書本反射過來的光線或顯示器發出的光線刺激人們的眼睛，令人興奮。所有的步驟都屬於控制用光的範疇——比如調整照明、記錄光線，或者最終將其呈現給觀眾。

攝影，就其本質而言，就是對光線的控制。這種控制是否能夠為藝術還是技術服務幾乎無關緊要，兩種目標通常是一致的。不論這種控制是物理的、化學的、電力的還是電子的，都是為了完成同樣的任務，並且都是建立在對光線性質相同的理論基礎之上的。

本章繼續探討光的問題，因為光是我們拍攝照片的原始材料。你對我們即將探討的大部分觀點已經有所瞭解，這是因為從出生之日起你就一直在學習。即使你是新手，也已經在大腦裡儲存足夠多有關光線性質的資訊，這些足以讓你成為攝影大師。

本章中，目標是將這些下意識的或者半下意識的資訊歸納為一些名詞或概念，這樣就能更輕鬆地和別的攝影師討論光的問題了，就像音樂家說「降B調」或者「4/4拍」又比如說「哼一個音階」或者「打一個節拍」更方便一樣。

本章是全書中最具理論性的一章，同時也是最為重要的一章，因為本章是所有後續章節的理論基礎。

什麼是光

光線性質的完整定義是非常複雜的。事實上，幾次諾貝爾獎都頒給了為我們工作做出不同貢獻的人。在此將用一個適用於攝影領域的定義來簡化我們的探討，如果你讀完這部分之後仍然覺得好奇，請參閱基礎物理課本。

光是一種被稱為電磁波的能量，電磁波是透過微小的光子「束」傳播。光子在靜止時只有能量而沒有質量。一個體積和大象一樣大小的箱子裡即使裝滿光子也不會產生任何重量。

光子的能量在其周圍產生電磁場。電磁場是看不見的，除非在場內放置一個能夠感受其力量的物體才能夠檢測到電磁場的存在。這些聽起來非常神奇，不妨回想一個普通的例子：電磁場就是一塊普通磁鐵四周環繞的磁場。把一根釘子放在離磁鐵足夠近的地方便會感受到一種吸引力，否則無法知道磁場的存在。接著磁場的作用變得更加明顯：釘子被吸到磁鐵上。

然而，和磁鐵周圍的磁場不同，光子周圍的磁場力並不是穩定不變的，而是隨著光子的運動而起伏波動。如果我們能夠看到場強的這種變化，那麼變化應如圖 2.1 所示。

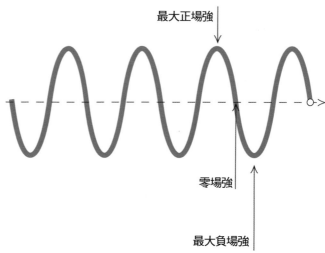

最大正場強

零場強

最大負場強

圖 2.1　在光子運動時，圍繞光子的磁場會在最大正值和最大負值之間不停波動。電場的性質完全相同，但與磁場相位相異。當電場位於最大場強時，磁場正處於最小場強。

注意磁場強度從零到達最大正數值隨後又回到零，然後又在負數方向重複剛才的模式。這就是光束周圍的磁場不會像磁鐵那樣吸引金屬的原因。光子周圍的磁場一半時間是正的，另一半時間是負的，兩種狀態的平均電荷為零。

正如術語所表述的，「電磁場」既有電的成分也有磁的成分。每個成分都具有相同的波動形式：從零到正、到零、到負、重新歸零。電力線與磁力線是相互垂直的。

如果我們用圖 2.1 表示磁場，那麼兩者的關係就很容易理解了。把書轉過來，讓本書的底邊對著你，這個圖就代表電場。不論何時，磁場或電場的強度處於最大值時，另外一個電磁場強正處於最小值，因此整個電磁場強保持不變。

光子在空間的運動速度不變，但有些光子的電磁場波動會比其他光子的電磁場更快。光子的能量越大，波動就越快。人的肉眼能夠看到光子能量水平和磁場波動的差別。

我們稱這種差別所產生的效果為色彩（圖 2.2）。例如紅色光的能量比藍色光低，因此紅色光的電磁場波動率大約只有藍光的 2/3。

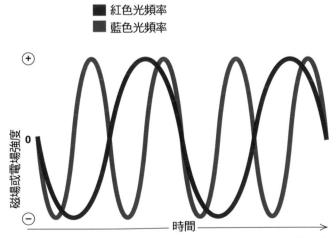

圖 2.2　電磁場波動率各不相同。肉眼將不同頻率的電磁場辨別成不同色彩。

稱電磁場的波動率為頻率，以赫茲（Hz）為單位來衡量，為方便起見，有時也使用百萬赫（MHz）為單位（1MHz=1000000Hz）。赫茲是光在一秒鐘內透過空間某一點的完整波長的數量。可見光頻率只占全部電磁頻率中的一個狹窄頻段。

電磁輻射可以穿過真空，也可以穿過許多物質。例如，我們知道光能夠穿過透明的玻璃。

電磁輻射與機械傳送的能量並沒有緊密的關聯，例如聲音和熱量只能透過物質傳播。（紅外線與熱量經常被混淆，因為兩者總是相伴出現。）太陽光無需透過任何光纖線纜就能夠到達遙遠的地球表面。

與肉眼能夠感知到的光線相比，現代照相機能夠感知更大範圍的電磁頻率（圖2.3）。這就是為什麼一張風景照片可能會受到紫外線的影響而變糟，而肉眼卻不能看到這種情況的原因。更糟的是，底片還會受到 X 射線的影響，但在機場我們卻無法看到任何一台檢測機發出的這種電磁波。

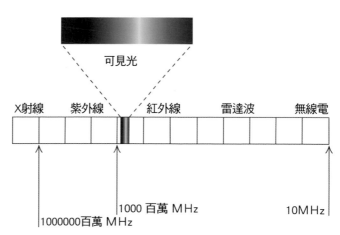

圖 2.3 圖為電磁光譜圖，注意可見光只占其中一小部分。

攝影師如何描述光線

即使將注意力限定在電磁光譜的可見光部分，每個人都知道一組光子的效果可能與另一組完全不同。

不妨回想一下大腦中的景物印象，我們都能夠說出秋日夕陽、電弧焊和晨霧的區別。甚至在標準的辦公場所，在哪裡安裝螢光燈、白熾燈或者大型天窗都會對房間裝飾風格產生重大影響（同樣會影響該環境中工作人員的心情和工作效率）。

然而攝影師感興趣的不只是特定用光效果的心理作用，他們需要對這種效果進行技術性描述。能夠描述光線是控制光線的第一步。如果光線是不能被控制的，通常是因為出現在風景攝影或者建築攝影中。在這種情況下，描述光線意味著對光線已經有充分瞭解，知道現在就按下快門還是等光線條件好一些的時候再進行拍攝。

作為攝影師，我們首先關注的是光線的亮度、色彩和對比，在下文中將對它們分別簡要介紹。

亮度

對攝影師而言，光源最重要的性質是亮度。光源亮度越高，對於攝影總是更為理想。退一萬步講，如果光線亮度不夠，甚至無法得到一張照片。如果光線亮度高於我們必需的最低要求，那麼就有可能獲得更好的照片效果。

對於那些仍在使用底片照相機的攝影師而言，如果有更充足的光線，就可以使用更小的光圈或者更高的快

門速度。如果他們不需要或者不想要更小的光圈或者
更短的曝光時間，那麼充足的光線可以允許他們使用
感光度更低、顆粒更細的底片。無論哪種情況，影像
品質都能夠得到提升。數位相機允許類似的調整。

色彩

我們可以使用自己喜歡的任何色彩的光線，色彩鮮豔
的光線通常會給攝影作品增加藝術效果。大多數照片
都是在白色光線下拍攝的，然而，即便是所謂的「白
色」光也會帶有一系列不同色彩。

當光源大致由三種原色光——紅光、藍光、綠光，平
均混合時才被認為是「白色」的。人類的肉眼認為這
種混合光是無色光。

混合光中各種色光的比例有可能相差極大，人們卻感
覺不到任何差別，除非把不同光源放在一起進行比
較。肉眼能夠辨別色彩混合時的微小差別，但大腦卻
拒絕承認這種差別。只要各種原色光的數量處於一個
合理範圍，大腦就會認為「這種光線是白色的」。

和大腦一樣，數位相機也會對這種色彩自動調節，但
往往不可靠。因此攝影師必須注意各種白色光源之間
的差別。為了區別白光的色彩變化，攝影師從物理學
家那裡借用色溫這個單位對色光進行計量。

色溫是以在真空中加熱某種材料到一定溫度時便會發
光的物理現象為基礎，其所發出的光線色彩取決於材
料加熱的程度。以凱氏溫度作為衡量色溫的指標，其
計量單位為凱爾文（Kelvin），簡寫為 K。

有趣的是高色溫光源包含大量被藝術家稱之為「冷色」的色彩。例如,10000K 的光源中含有大量的藍色。同樣,物理學家告訴我們,低色溫光源由大量被藝術家稱為「暖色」的色彩組成。因此,2000K 的光通常為紅黃色系(這種現象其實很平常,隨便一個焊工都能告訴我們藍白色的電焊弧要比焊接的紅熱金屬熱得多)。

就傳統而言,攝影師採用三種標準光源色溫。一種是 5500K,稱為日光色溫,還有兩種白熾光色溫標準,分別為 3200K 及 3400K。後兩種光色差較小,有時三者之間的差別也無關緊要。這三種色光標準是由底片公司開發出來的,現在仍然能夠買到按照這三種色光標準進行色彩平衡的底片。

數位相機在資料處理過程中透過調整不同色光的數值可提供更大的靈活性,進而拍攝出色彩平衡的照片。它不僅能夠以三種標準色光中的任意一種色彩拍攝而得到色彩準確的照片,即使在低於 3200K 和高於 5500K 的色溫下拍攝也同樣可以。

對比

攝影用光的第三個重要特性是對比。如果光源以幾乎相同的角度照射被攝體，那麼它會產生較高的對比。如果光源以許多不同的角度照射被攝體，那麼將產生較低的對比。

晴天時的日光就是最常見的高對比光源。注意圖 2.4 中所顯示的光線相互之間都是平行的，這些光線以幾乎相同的角度照射到物體上（將三度空間置於紙張之上會引起角度的明顯變化）。

辨別高對比光源最簡便的方法為是否出現陰影。我們看到圖中的陰影部分沒有光線，陰影的界限非常清晰明顯。

在圖 2.5 中使用這種光源，注意番茄後面清晰的、界限分明的陰影。邊緣分明的陰影被稱為硬質陰影，因此，高對比光源也被稱為「硬質光」。

圖 2.4 來自小型高對比光源的光線，以幾乎相同的角度射向物體，產生輪廓分明的硬質陰影。

圖 2.5 小型光源是產生邊緣清晰的陰影典型光源。

現在想像一下當雲層遮住太陽時會發生什麼情況,請看圖 2.6。

陽光在穿過雲層時產生散射現象,致使穿過雲層的光線從不同角度照射物體。因此陰天時的日光就變成低對比光源。光源的對比再次透過陰影的特點而顯現出來。低對比光源中有些光線部分會照射到陰影處,尤其是邊緣部分。這種差別在圖 2.7 中非常明顯。

在使用低對比光源的攝影作品中,番茄的陰影不再是清晰可見的,陰影的線條也不再「生硬」。觀者無法準確判定桌面的哪部分處於陰影當中,哪部分處於陰影之外。像這種邊緣沒有清晰界限的陰影稱為軟質陰影,產生軟質陰影的光源被稱為「軟質光」。

注意,我們使用「硬」和「軟」這樣的詞彙來描述陰影邊緣的清晰程度,而不是用來描述陰影的明亮或黑暗程度。

軟質陰影既可能比較亮,也可能比較暗,就像硬質陰影也可能比較亮或比較暗一樣,這取決於陰影區域的表面性質以及周圍物體反射進陰影部分的光量等因素。

圖 2.6 雲層散射日光,使日光從不同角度照射被攝體,產生大型光源所具有的軟質陰影特徵。

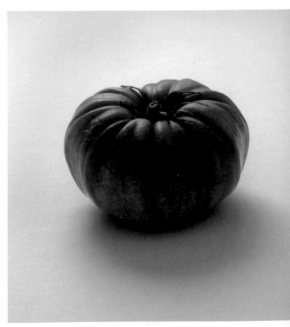

圖 2.7 使用大型光源的結果是陰影柔和得幾乎看不出來。

對於單燈光源，光源的面積大小也是影響對比的基本因素。小型光源總是硬質光源，而大多數大型光源都是軟質光源。圖 2.4 中的太陽只佔據畫面上極小的面積，因此這是一個小型光源。而在圖 2.6 中，雲層覆蓋的面積很大，因此變成大型光源。

光源的實際大小並不能完全決定攝影光源的有效面積，了解這一點是非常重要的。例如，我們知道太陽的直徑超過 100 萬公里，但是它離地球太遠了，對於地球上的被攝體而言只能作為小型光源。

如果把太陽移到離我們足夠近的地方，那它就會成為一個巨大的光源。即使天空中沒有一片雲彩，在這種光源下我們也能獲得軟質光照明的照片——假如我們有辦法解決過熱這一難題。

另一個比較極端的例子更具實用性：如果把實驗室工作臺上的檯燈放在離昆蟲標本特別近的地方，它也會成為有效的大型光源。然而需要注意的是，光源大小和對比之間的關係具有普遍性，但並不絕對。

我們可以用專門的物件改變光源的光學特性，攝影師稱之為「調光器」（補光燈）。例如，點光源物件能夠會聚集閃光燈發出的光線，攝影燈柔光板可以阻斷其他方向的光線而只保留一個狹窄角度的光線。如果不用這兩種物件，光線可能會從許多不同的角度照射到被攝體上。不論光源的面積有多大，這些物件均會使其成為硬質光源。

光線的對比只是影響照片對比的因素之一。如果你是一位經驗豐富的攝影師，就能在低對比光線條件下拍攝出高對比的照片，反之亦然。

照片的對比也取決於被攝體的構成、曝光等因素，如果使用底片拍攝的話，還和顯影有關。眾所周知，包含黑色和白色被攝體的場景可能要比全是灰色被攝體的場景具有更大的對比。不過即使在較低的光線對比下拍攝完全是灰色被攝體的場景，也可以在後製使用影像處理軟體的色階或曲線調整提升畫面的對比。

曝光與對比之間的關係稍顯複雜。增加和減少曝光都能夠降低一般景物的對比。然而，增加曝光會增加深暗色被攝體的對比，而減少曝光則有可能增加淺灰色被攝體的對比度。

在本書中將討論用光與對比之間的關係，在第 9 章介紹曝光是如何影響對比。

光與用光

我們已經討論光的亮度、色彩和對比，這些都是光的重要特性。然而，幾乎還沒有提及如何用光。的確，與光線本身相比，對於沒有光線的情況——也就是陰影，還有更多的話要說。

陰影是場景中沒有被主要光線照射到的區域，亮部則是被光線照射到的區域。想要討論亮部區，但還沒有準備好談論這個話題。如果你看了上面的兩張番茄照片（圖 2.5 和圖 2.7），就會明白我們為什麼這麼說了。這兩張照片的用光大相徑庭，這從它們的亮部區就能夠看出區別。然而，儘管兩張照片的亮部區也是有區別的，大多數人卻只注意到陰影區域的區別。

光線的運用有可能只決定陰影的形狀特徵，而對亮部沒有影響嗎？圖 2.8 和圖 2.9 證明並非如此。

圖 2.8 中的玻璃瓶由高對比的小型光源照明，而圖 2.9 採用了柔和的大型光源。現在亮部區的差別已經非常明顯。為什麼不同對比的光源會對紅酒瓶上的亮部區產生如此大的影響，卻對番茄起不了作用呢？正如範例中所示，用光的差別是由被攝體自身造成的。

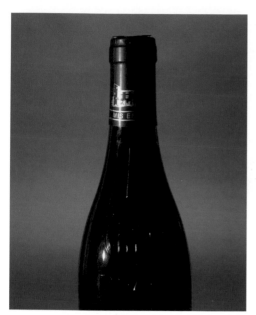

圖 2.8 小型光源在這個玻璃瓶上產生較小的硬光亮部區。請將本圖與圖 2.9 中的亮部區進行對比。

圖 2.9 使用大型光源拍攝，結果在紅酒瓶上產生較大的亮部區。

我們需要重點掌握的是，攝影用光遠不止光線本身那麼簡單。用光探討的是光線、被攝體和觀者之間的關係，因此，如果想要談論更多關於用光的話題，那麼就必須討論被攝體的特點。

被攝體如何影響用光

光子是移動的，而被攝體通常是靜止的，這就是為什麼我們總是把光看作攝影活動中「積極的」角色的原因。但這種態度會影響到我們「看」景物的能力。

相同的光線照射到兩個不同的表面，無論對於肉眼還是照相機，其結果有可能截然不同。被攝體會改變光線，不同的被攝體會以不同的方式改變光線。被攝體在其中扮演積極的角色，正如光子扮演積極角色一樣。為了了解或控制用光，我們必須瞭解物體是如何改變光線的。

對於照射在它身上的光線，物體能夠以三種方式作出反應：透射、吸收和反射。

光的透射

如圖 2.10 所示，光線穿過介質被稱為透射。潔淨的空氣和透明的玻璃是最常見的能夠透射光線的介質。

觀看光線透射示意圖用處不大。只透射光線的介質是看不見的，不以某種方式改變光線的物體也是看不見的。在光與物體之間的三種基本作用中，簡單的透射在攝影用光的探討中意義微乎其微。

然而，圖 2.10 中的簡單透射只有在光線垂直照射在玻璃表面的時候才會發生。以任何其他角度照射時，光線的這種透射都會伴隨光的折射現象。折射是光線從一種介質進入另一種介質時所發生的光路彎曲現象。

有的材料比別的材料更容易產生折射現象，例如，空氣幾乎不能折射光線，而照相機鏡頭使用的光學玻璃就能強烈地折射光線。圖 2.11 說明這一現象。

折射是由光在不同介質中傳播的速度不同而產生的（光速在真空中為物理常數）。圖 2.11 空氣中的光線在進入密度較大的玻璃中時，速度會減慢。

最先照射在玻璃上的光子速度最先變慢，而處於空氣中的光子仍保持直線向前，造成光線的彎曲。然後，隨著光子從玻璃中出來再次回到空氣中後重新恢復原來的速度，光線會朝相反的方向第二次彎曲。

圖 2.10　光的透射。透明的玻璃和潔淨的空氣，是常見的透射可見光的優良介質。

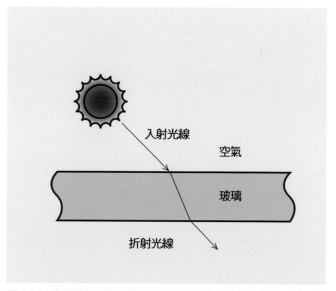

圖 2.11　光線從任何角度照射在透明材料上都會發生彎曲，這種彎曲被稱為折射。對於密度較大的玻璃（如照相機鏡頭中的玻璃）光線的折射更為明顯。

和簡單的透射不同，折
射可以被拍攝下來，這
也是完全透明的物體肉
眼看不到的原因之一。
折射會使圖 2.12 中的雞
尾酒杯產生波狀邊緣。

圖 2.12 被前面的玻璃瓶折射後的雞尾酒杯。

直接透射和漫透射

到目前為止，已經討論
直接透射，即光線以可
以預想的路線穿過介
質。光線在穿過白色玻
璃和薄紙之類的介質時
會以隨機的、不可預知
的方向四處擴散，這種
光線的擴散現象被稱為
漫透射（圖 2.13）。

圖 2.13 光線穿過半透明介質時四處擴散的現象稱為漫透射。

產生漫透射的介質被稱為半透明介質，區別在於不產生明顯漫射的透明介質，如透明的玻璃。

當討論光源時，漫透射要比被攝體更為重要。用大塊的半透明材料蒙在小型光源前面是增大光源面積的一種方法，且光線也因此而變得柔和。閃光燈前面的柔光板和遮住太陽的雲層（圖2.6）都是發揮這一功能的半透明材料。

由於半透明的被攝體通常不需要特殊的用光安排，所以它們對於攝影師而言不具重要意義。這是因為半透明物體除了透射光線外，總是會吸收部分光線同時又反射部分光線。吸收與反射都會對攝影用光產生重大影響，接下來就要討論這些問題。

光的吸收

被物體吸收的光線不再被視為可見光線。吸收的能量依然存在，但會以一種不可見的、通常是熱量的形式經由物體釋放出來（圖2.14）。

和光的透射一樣，光的簡單吸收不可能被拍攝下來。只有將吸收的光與場景中沒有被吸收的其他光線相比較時，被吸收的光才是「可見」的。這就是高吸光率的物體（如黑色天鵝絨或黑色皮毛）為最難拍攝的物件範圍的原因。

圖2.14 被物體吸收的光線以不可見的形式釋放出來。在大多數情況下，這種不可見的形式為熱量。

大多數物體只吸收部分照射在它們身上的光線，而不是全部。光線部分吸收是決定我們看到的特定物體是黑色、白色還是中灰色的因素之一。任何特定的物體都會比其他物體更多地吸收某種頻率的光線，這種對特定光線頻率的選擇性吸收是決定物體色彩的因素之一。

光的反射

反射指光線照射到物體表面後被反彈回來的現象，這無需我們做進一步的解釋。這個概念非常容易理解，因為每天都會用到它。反射使人類的視覺成為可能。我們不是在看物體，而是在看光。因為大多數物體並不發光，其可見與否完全取決於它們反射出來的光線。我們無需展示有關光線的反射的範例，因為你手邊幾乎所有的照片都可以說明這一現象。

然而，對反射瞭若指掌並不意味著不需要對反射進行進一步討論，恰恰相反，其重要性值得我們在下一章用大篇幅來探討。

反射與角度
的控制

CHAPTER 3

如果三台相機都拍攝這張卡紙,那麼三張照片中的卡紙亮度必然相同。如果用底片拍攝,那麼每張底片上的卡紙影像的密度也是相同的。無論是光源的照射角度或相機的拍攝角度,都不會影響照片中被攝體的亮度。

除了用光教學上的例子,沒有任何表面能夠完全以漫反射的形式反射光線,但白紙近似於這種類型的表面。請看圖 3.2。

我們選擇這些接近白色的紙作為特別的例證是有原因的。所有白色物體都會產生大量的漫反射,這是因為它們無論從哪個角度看都是白色的。(在你所處的房間裡轉一圈,從不同的角度觀察白色和黑色的物體。注意黑色物體的亮度會因視角變化而出現明顯的差異,但白色物體卻沒有什麼不同。)

光源的對比不會影響漫反射的結果,相同場景的另一張照片可以證明這一點。前一張照片採用小型光源,能夠看到物體投射的硬質陰影。現在轉向圖 3.3,看看用大型光源會產生怎樣的效果。

圖 3.2 畫面反射出大量的漫反射光線,這使得它從任何角度看都是白色的。

圖 3.3 軟質陰影證明我們在拍攝時使用大型光源。

可想而知，大型光源柔化圖中的陰影區域，但請注意紙上的亮部看起來並沒有什麼不同，這是因為紙張表面的漫反射與圖 3.2 中的完全一樣。現在已經瞭解角度或光源面積都不會影響漫反射的效果。

然而，從光源到被攝體表面的距離卻影響著漫反射的效果。光源離被攝體越近，被攝體就越亮——如果曝光設定不變，最終照片上的被攝體也就顯得更亮。

漫射

透過反光傘反射光源的方式或者將光源蒙上一層半透明材料，攝影師便可以獲得漫射光源了。我們把透過半透明材料發出的光稱為漫透射光。現在談的是漫反射光，這兩個概念具有很多相同點，應該特別注意它們之間的差異。

物體的反射光是否屬於漫射性質與光源是否為漫射毫無關係。記住小型光源總是「硬質」（非漫射的）光源，而大型光源幾乎都是「軟質」（漫射的）光源。

「漫射」一詞能夠恰當地概括兩種用法的意思。在上面兩種情況下，漫射都是指光線的分散。然而是什麼導致這種分散呢？是光源還是物體？光源決定光的類型，物體表面決定了反射類型。任何光線都會產生各種反射，反射類型取決於物體本身。

鏡面反射和鏡面光

攝影師有時將直接反射稱為鏡面反射。作為直接反射的同義詞，這是非常生動的一個術語。如果在這層意義上使用「鏡面」這個詞，那麼在讀到「直接反射」這一術語時完全可以將其替換為「鏡面反射」。

然而，有些攝影師也用「鏡面」表示大面積亮部區域中更小、更明亮的亮部區，而另一些攝影師則用來指小型光源產生的亮部。直接反射並不一定表示上面這兩種情況。因為鏡面反射對不同的人意味著不同的意義，因此在本書中我們不使用這一術語。

現代的用法更加不一致。最初，鏡面只是被用來描述光的反射，而與光源無關（希臘語詞根的意思是「鏡子」）。今天，一些攝影師將鏡面光作為硬質光的同義詞，但「鏡面」光並不必然產生「鏡面」反射。硬質光始終是硬質光，但它的反射形式取決於被攝體的表面性質。所以稱鏡面光為硬質光，以確定討論的是光源而不是反射。

平方反比定律

如果我們把光源移近物體,物體的漫反射就會變得更亮。若有需要,可以根據平方反比定律計算出亮度的變化。平方反比定律表明亮度與距離的平方呈反比例關係。

因此,與物體保持特定距離的光源照射在物體上所產生的亮度,將是兩倍距離外的相同光源所產生的亮度的四倍;同樣,是三倍距離外的相同光源所產生的亮度的九倍。隨著照射在物體上的光線亮度發生變化,漫反射也會發生變化。如果忽略煩人的數學問題,這一定律意味著如果我們移近光源,物體表面的反射光會更亮;反之,如果把光源移到遠處,反射光就會變暗。這是顯而易見的現象。為什麼我們還要不厭其煩地談這個問題呢?因為直覺通常會產生誤導。我們很快就會看到,在光源靠得更近的時候有些物體並不能產生更強的反射光。

直接反射

直接反射是由光源產生的鏡像,也稱為鏡面反射。圖 3.4 與圖 3.1 相似,但這次把白卡紙換成了明亮的起司刀。光源和照相機的位置與圖 3.1 的一樣,保持不變。注意發生了什麼情況。這次三架相機中只有一架拍到明亮的反射光,而其他兩架相機則一點反射光也沒有拍到。

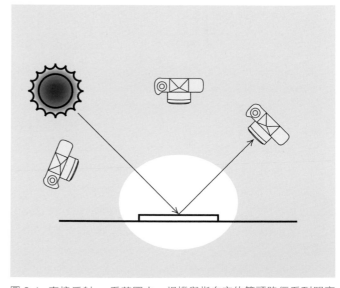

圖 3.4　直接反射。 看著圖中,相機與指向它的箭頭路徑看到明亮的反射光源。 其他相機根本看不到它的反射。

圖 3.5　從兩點可以看出這張照片使用小型光源：硬質陰影和起司刀上的反射光面積。

圖 3.6　大型光源能夠使陰影更柔和。更重要的是，現在反射光覆蓋整個起司刀表面，這是因為這次使用的光源大到能夠覆蓋產生直接反射的整個角度範圍。

這幅示意圖説明光線直射在光滑的金屬或玻璃之類的表面時會產生直接反射。光線從光滑的表面以與照射角度相同的角度反射出去，更準確地説，入射角等於反射角。這意味著能夠看到直接反射的點取決於光源和被攝體的角度以及照相機所處的位置。

處於其他位置的相機根本就沒接收到反射光，所以從它們的視角看起司刀就是黑色的。因為它們沒有從光源能夠產生直接反射的（唯一）角度拍攝，所以根本沒有光線反射到它們所在的方向。

然而，與直接反射光處於一條直線的照相機從反射表面看到的是和光源幾乎一樣明亮的光點，這是因為從它所處位置到反射表面的角度與從光源到反射表面的角度相同。此外，現實中沒有一樣物體能夠產生完全的直接反射，但打磨得很亮的金屬體、水面或者玻璃能夠產生近乎完全的直接反射。

現在來看一下圖 3.5 中的場景，還要從高對比光源開始講起。圖 3.5 中的起司刀表面富於光澤。依據兩點可以看出光源面積很小。首先它再次出現硬質陰影，此外從光源在起司刀的光滑表面上產生的反射光可以看出光源很小。

偏光反射

偏光反射和普通光線的直接反射非常相似，攝影師通常採用同樣的方式處理這兩種反射光。不過這種反射還可以借助幾種專門的技術和工具進行處理。

和直接反射一樣，圖 3.8 中只有一架照相機能夠拍到反射光。但與直接反射不同的是，偏光的反射影像總是比光源本身的圖像暗得多。

理想狀態下偏光反射的亮度恰好是非偏光反射的一半（只要光源不是偏光光）。但是因為偏光反射不可避免總要伴隨著光線的吸收，在場景中看到的反射光可能會比理想中的反射光更暗。

要瞭解為什麼偏光反射不像非偏光反射那麼亮，需要瞭解一些關於偏光的知識。我們已經知道電磁場是圍繞運動的光子波動的。圖 3.9 中，把波動的電磁場描述成像在兩個孩子之間旋轉的跳繩一樣。一個孩子搖動跳繩，而另一個孩子只是抓住繩子不動。

現在，在兩個孩子中間放一排柵欄，如圖 3.10 所示。現在繩子只是上下晃

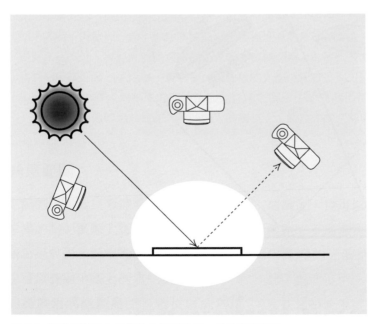

圖 3.8 偏光反射看上去很像非偏光反射，只是亮度更暗。

動，不再呈弧形旋轉了。上
下晃動的繩子就像偏光的光
子路徑上的電磁場。

就像柵欄阻隔了跳繩的振盪
能量一樣，偏光鏡中的分子
阻隔了光子能量，使光子能
量只能在一個方向振盪。有
些物體表面的分子結構也會
以同樣的方式阻隔部分光子
能量。我們將這種光線看作
偏光反射或眩光。

現在，假設我們不滿意這種
部分性的阻隔，就像孩子們
的遊戲那樣，那麼可以在第
一道柵欄前再加上一排水平
柵欄，如圖 3.11 所示。

設置第二排柵欄後，左邊的
孩子在搖繩時，右邊的孩子
根本看不到繩子的運動。成
十字交叉的柵欄阻止能量從
繩子的一端向另一端傳遞。
將兩塊偏光鏡的軸線成十字
交叉也會阻止光線的傳播，
就像兩排柵欄會阻止繩子的
能量一樣。

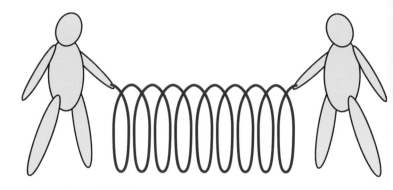

圖 3.9　用一根跳繩代表光子周圍振盪的電磁場。左邊的孩子搖動繩子，而右邊的孩子只是抓住繩子不動。

圖 3.10　當搖動的繩子穿過柵欄後，它只是上下晃動而不再呈弧形轉動。偏光鏡就是以這種方式阻斷光子能量的振盪。

圖 3.11　由於在第一排柵欄前又加一排水平柵欄，所以當左邊的孩子在搖繩的時候，右邊的孩子卻看不到繩子運動。

圖 3.12 顯示這一結果。當兩塊偏光鏡相互重疊並且軸線成直角時，就無法看到頁面內容了，因為從頁面反射到照相機的光線已經被完全阻斷了。

湖面、噴漆的金屬體、光滑的木頭或者塑膠都會產生偏光反射。和其他類型的反射一樣，偏光反射並不完美，有的漫反射和非偏光直接反射都會混雜眩光。光滑的物體會產生更多的偏光反射，但粗糙的表面也會產生一定程度的偏光反射。

黑色和透明物體上的偏光反射更為明顯。黑色物體和透明物體並不一定比白色物體產生更強的直接反射，只是因為它們產生的漫反射較弱，使我們能夠更容易地看到直接反射。這就是為什麼你在房間裡轉了一圈，可以看到黑色物體的亮度發生明顯變化，而白色物體卻沒有什麼變化的原因。

光滑的黑色塑膠能夠為我們顯示充足的偏光反射，因此非常適合作為範例。圖 3.13 畫面中一個黑色塑膠面具和一根白色羽毛放在一張光滑的黑色塑膠板上。

圖 3.12　兩塊重疊的偏光鏡的軸線相互垂直，它們像兩排柵欄阻隔跳繩的能量一樣阻隔光線。

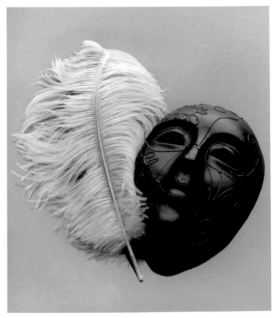

圖 3.13　光滑的黑色塑膠板和面具幾乎只能產生直接偏光反射，而白色羽毛幾乎只能產生漫反射。

我們採用和圖 3.4 中相同的機位、光源位置和光滑表面。你可以透過反光的面積大小判斷出我們使用一個大型光源。

面具和塑膠板都產生近乎理想的偏光反射。從這個角度看，光滑的塑膠幾乎沒有產生非偏光反射；黑色物體也從來不會產生大量的漫反射。然而羽毛的特性全然不同，它幾乎只能產生漫反射。

光源的面積非常大，能夠填滿整張塑膠板的角度範圍，在整個表面上產生直接反射。但相同的光源只夠照射面具的部分角度範圍，這是因為我們只能在面具的前面看到亮部。

現在來看圖 3.14。使用與前一幅照片相同的拍攝設置，但這次在照相機鏡頭前加了一片偏光鏡。

因為圖 3.14 中的黑色塑膠板只能產生偏光反射，而偏光鏡阻隔這些反射，致使幾乎沒有光線能夠反射到相機，因此塑膠板看上去就變成黑色。

我們必須加開大約兩檔光圈來補償偏光鏡的中性密度。你是怎麼知道我們沒有算錯曝光時間呢？（或許我們是有意這樣做的，目的是為了拍攝到足夠黑的影像以證實我們的觀點。）羽毛的亮度證明我們沒算錯曝光時間。偏光鏡並沒有阻隔來自羽毛的漫反射，因此在進行精確的曝光補償後，兩幅圖片中的羽毛均還原為同樣的淺灰色。

圖 3.14 相機鏡頭前的偏光鏡阻隔了偏光反射，因此只有產生漫反射的羽毛才會清晰可見。

偏光反射還是普通的直接反射

偏光反射和非偏光直接反射通常看起來很相似。無論是出於需要還是好奇心，攝影師都想將兩者區分開來。

我們知道直接反射看上去和光源亮度相同，而偏光反射看起來會暗一些。但是僅憑亮度是無法告訴我們哪個是偏光反射的。

記住現實中的物體所產生的都是混合反射。看起來具有偏光反射的表面，可能實際上也有微弱的直接反射外加部分漫反射。

這裡有幾個標準通常能夠幫我們判斷直接反射是否有偏光：

- 如果物體表面由能夠導電（金屬是最常見的例子）的材料製成，它的反射可能是非偏光反射；而塑膠、玻璃及陶瓷等絕緣體更可能產生偏光反射。

- 如果表面看起來類似鏡面（例如光滑的金屬體），可能只會產生簡單的直接反射，不會是眩光。

- 如果表面不像鏡面（例如光滑的木頭或皮革），在以 40°～ 50° 的角度觀看時更可能產生偏光反射（具體角度取決於不同材料）。從其他角度觀看，更可能是非偏光反射。

- 然而，決定性的測試是透過偏光鏡觀察物體的外觀。如果偏光鏡阻止了反射，那麼這種反射肯定是偏光反射。

- 此外，如果偏光鏡對疑似反射類型不起任何作用，那麼這種反射就是普通的直接反射。如果偏光鏡只是降低反射的亮度但沒有完全阻止反射，這種反射就是混合型反射。

將普通的直接反射轉變為偏光反射

攝影師通常喜歡把反射轉變為偏光反射，這樣他們就能將偏光鏡安裝在鏡頭前用以控制反射光了。如果反射不屬於眩光，那麼鏡頭前的偏光鏡除了減弱光線外起不了其他作用。

然而，在光源前放置一塊偏光鏡便可以將直接反射轉變為偏光反射，然後照相機鏡頭前的偏光鏡就可以有效地控制反射了。

偏光光源並不局限於攝影棚用光，廣闊的天空通常也可以作為非常有效的偏光光源。以天空反射偏光最多的角度面對被攝體，鏡頭前的偏光鏡便可以有效地發揮作用。這就是為什麼攝影師有時會發現偏光鏡對某些被攝體（如明亮的金屬體等）非常有效的原因，哪怕生產商已經告訴攝影師偏光鏡對這些拍攝物體不會產生任何作用。在這些情況下，被攝體反射的是偏光。

增加偏光反射

大多數攝影師都知道偏光鏡可以消除他們不需要的偏光反射，但是在有些場景中，我們可能會喜歡偏光甚至希望出現更多的偏光。在這種情況下，可以使用偏光鏡有效地增加偏光反射。將偏光鏡從減少偏光反射的位置旋轉 90°，偏光便能順利通過偏光鏡了。

偏光鏡總是會阻擋掉一些非偏光，理解這一點非常重要。在這種情況下事實上變成一片中性密度濾光鏡，影響除了直接反射之外的所有反射。因此，當我們為補償中性密度而增加曝光時，直接反射會增加得更多。

應用原理

要完美地拍攝某個物體,照相機需要準確的聚焦和精確的曝光。物體和光線之間存在著互相關聯的關係。在一幅精彩的攝影作品中,不僅光線適合被攝體的需要,被攝體也適合光線的需要。

這裡的適合是指攝影師的創造性決定。如果攝影師的任何決定都是建立在這樣的基礎之上,即理解並意識到被攝體和光線是如何共同產生影像的,那麼他的決定很可能都是適合的。

我們要確定什麼類型的反射對於被攝體具有重要意義,然後要好好利用這種反射。在攝影棚內,這意味著需要控制光源;在攝影棚外,則確定相機位置,預測太陽和雲彩的運動,等待一天當中的合適時間,或者去尋找有效的光源。無論哪種情況下,這對已經掌握光線性質以及能夠想像光線作用的攝影師而言,這項工作易如反掌。

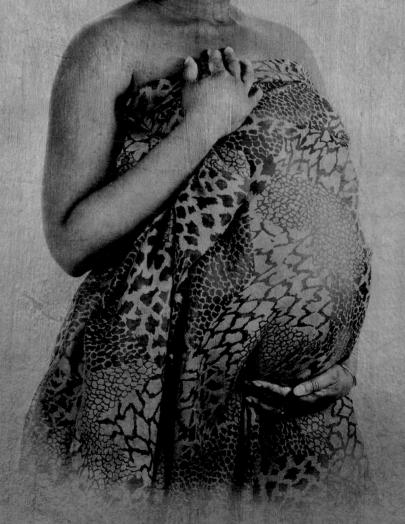

表現物體的
表面

CHAPTER 4

所有物體的表面都會產生不同程度的漫反射、直接反射和偏光反射。我們能看到所有這些反射，但並不一定能夠意識到它們。

多年的生活經驗使我們的大腦能夠對場景中的視覺形象加以處理。這種處理通常會把令人分心或無關緊要的形象降至最低，同時凸顯有助於我們理解情境的那些關鍵形象的重要性。大腦中想像的心理學影像可能和眼睛實際看到的光化學影像截然不同。

心理學家還不能完全解釋為什麼會存在這種差異。運動當然是原因之一，但並非全部。與靜態照片中的缺陷相比，電影中的某些視覺缺陷更不易引人注目，但它們的差別並不是很大。

攝影師們知道經過大腦處理過的場景影像與實際場景是有區別的。我們發現了這樣一個事實：我們能夠迅速地發現照片中的缺陷，但我們在檢查原始場景時哪怕再仔細，這些缺陷也可能根本發現不了。大腦中的無意識部分為我們提供處理場景的「服務」，刪除那些無關的和矛盾的資訊，然而觀眾在觀看照片時卻會充分地意識到這些細節。

照片是如何揭示那些我們或許從來都沒有注意到的細節呢？這是另一本書要探討的問題。本書只探討我們應該如何處理這種情況，以及如何利用這種現象。在拍攝和製作照片時，必須有意識地進行別人沒有意識到的處理工作。

攝影師的處理工作

攝影用光主要對付兩種極端情況：亮部和陰影。當我們妥善處理好這兩種極端情況時，兩者之間的中間色調也會取得基本令人滿意的結果。亮部與陰影共同表現物體的構成、外形和立體感，但僅有亮部通常已經足夠表現物體的表面狀態了。

本章主要關注亮部與表面的問題。在大多範例當中，被攝體都是扁平的——也就是 2D 或接近 2D 的。在第 5 章中我們會用稍複雜一些的 3D 物體，並且更詳細地探討陰影的表現特性。

在上一章中，瞭解到所有的表面都能產生漫反射和直接反射，並且有的直接反射帶有偏光反射。但大多數表面所產生的反射並不是這三種反射的平均混合，對於某些表面，一種反射可能會遠遠大於其他類型的反射。三種反射的強度差異決定物體表面的差異。

用光的第一步是觀察場景中的被攝對象，確定是何種反射造成被攝體的特定外形。下一步是確定光源、被攝體和照相機的位置，以便能夠很好地利用某種反射而將其他兩種反射的影響降至最低。

我們在進行這些工作時，要確認我們想讓觀者看到的是哪種反射，然後再進行拍攝，以確保他們看到的正是那種反射而非其他。

「確定光位」和「進行拍攝」意指在攝影棚內移動燈架，但也不限於此。我們在攝影棚外選擇相機位置、拍攝日期和時間時，做的是完全相同的工作。在本章中之所以選擇攝影棚攝影作為例證，只是因為攝影棚內有助於控制並展示特定的用光方式，而展示的用光原理適用於任何攝影類型。

在本章的其餘部分，會看到一些需要利用各種基本反射的範例；我們還將看到對那些被攝體採用不合適的反射時會發生的情況。

利用漫反射

攝影師有時會接到拍攝繪畫、插圖或老照片的任務。這種翻拍工作較為簡單，通常只需要漫反射而無需直接反射。

因為這是本書第一次具體展示用光技術，所以我們將進行詳細的探討。這個範例說明一個經驗豐富的攝影師是如何考慮並確定用光方式的。初學者可能會對如此簡單的用光竟然會涉及如此多的思考而感到驚奇，但他們不應因此而感到沮喪不安。

一張照片與另一張照片涉及的思考都是相同的，這種思考很快就會成為一種習慣，幾乎不再花費時間或者力氣。隨著進一步深入內容你會發現這一點，在後面的章節中也會省略部分細節。

漫反射能夠使我們瞭解被攝體的明暗程度。本書的印刷頁面上黑白分明，這取決於產生大量漫反射的區域——紙張，以及幾乎沒有漫反射的區域——油墨。因為漫反射會對光波進行選擇性地反射，所以反射光中會包含被攝體的大部分色彩資訊。如果我們用洋紅色油墨和藍色紙張印刷本頁（如果那些挑剔的編輯同意的話），你就明白這個道理了，因為頁面的漫反射會告訴你一切。

注意漫反射並不能告訴我們更多有關被攝體材質的資訊。如果我們不用白紙，而是在光滑的皮革或者塑膠上面印刷，那麼漫反射看上去差不多還是相同的（但你能夠透過直接反射看出材料的不同）。

我們在翻拍一幅油畫或一幅照片時，通常不會去關注它的材質屬於哪種類型，我們需要知道的是原始影像的色彩和明暗關係。

光源的角度

何種類型的用光才能完成翻拍任務呢？要回答這個問題，我們應該先看一下標準的翻拍設定以及能夠產生直接反射的角度範圍。

圖 4.1 為標準的翻拍用光設置。照相機裝在三腳架上，在玻璃框架下對準翻拍臺上的原件。假設相機的高度設定為剛好能使原作的影像充滿照相機的成像區域。

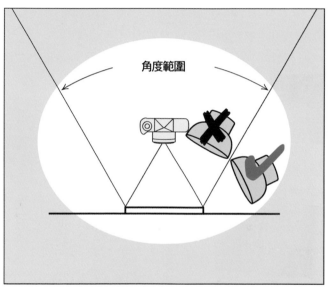

圖 4.1　翻拍佈光中能夠產生直接反射的角度範圍。角度範圍內的光源會產生直接反射，範圍之外的光源不會產生直接反射。照相機兩側的角度範圍相似。

我們已經畫出了光源能夠產生直接反射的角度範圍。大多數翻拍設置只在照相機一側佈置一個光源，因此只需要一個光源來驗證該原理。

按照該示意圖我們能夠很方便地進行佈光。再說一遍，角度範圍內的任何光源都會產生直接反射，如果將光源設置在角度範圍之外就不會了。我們已經從第 3 章得知光源可以從任何角度產生漫反射。因為只需要漫反射，所以可以把光源放在角度範圍外的任何位置。

圖 4.2 中的粉筆畫使用設置在角度範圍外的光源拍攝。我們只看到來自畫面的漫反射，照片的色調值與實物大致相同。

相比之下，圖 4.3 中由於光源位於角度範圍內，所產生的直接反射在畫作表面產生難以接受的「亮斑」。

圖 4.2 這是一張成功的翻拍照片，在粉筆畫上只能看到漫反射，並且照片的色調值與實物大致相同。

圖 4.3 處於角度範圍內的燈光，在照片上產生難以接受的亮斑。

在攝影棚或者照相館內控制光源角度都是很簡單的事情，攝影師也會接到在博物館或者其他無法移動原作的地點拍攝大型油畫的任務。那些曾經接過這種任務的人知道博物館館長總是會在我們想要放置照相機的地方設有展示櫃或者座椅。在這種情況下，我們需要讓照相機離被攝物體更近，然後換廣角鏡頭以便將被攝物體全部納入成像區內。

圖 4.4 為博物館翻拍設置的俯視圖。照相機上裝了一支水平視角約為 90°的超廣角鏡頭。

現在看看角度範圍發生了什麼變化。產生直接反射的角度範圍大大增加，同時可以接受的翻拍用光的角度範圍卻小了很多。現在需要將光源放置在離邊緣更遠的位置，以避免產生令人厭煩的直接反射。

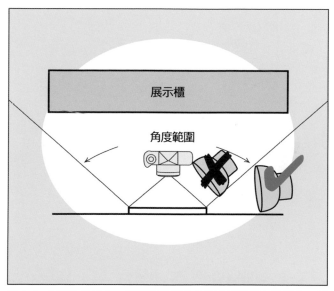

圖 4.4　在這個設置中，使用廣角鏡頭使角度範圍擴大了很多，導致可以接受的照明角度範圍變小了。只有角度範圍外的光源才能產生不帶眩光的照明。

如果光源處於圖 4.1 所示的位置，那麼照相機在這個位置的翻拍效果將特別糟糕。相同的光源角度，當照相機距離被攝體較遠時能產生很好的效果，反之則會導致直接反射。在這種情況之下，我們應該把光源移到距離邊緣更遠一些的位置。

最後，注意在那些和博物館類似的環境中，房間的佈局可能導致燈光的擺放比相機的擺放更難。如果不可能把光源放置在能夠避免直接反射的位置，那麼我們可以把照相機後移到距被攝體更遠的位置來解決這個問題（對應使用長焦鏡頭以獲得足夠大的影像）。

圖 4.5 中，由於房間過於狹小，安排光位非常困難，但其長度卻允許將相機放置在較遠的位置。我們看到當相機遠離被攝物體的位置後，產生直接反射的角度範圍變小了，這樣就能很容易地找到避免直接反射的用光角度了。

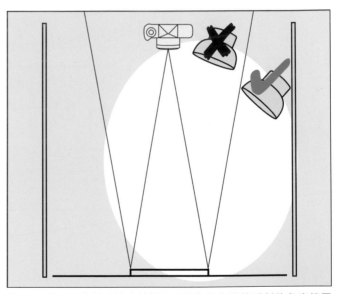

圖 4.5　使用長焦鏡頭的翻拍設置。因為產生直接反射的角度範圍較小，所以找到合適的光源位置一般較為容易。（不過如果右邊的牆更近一點的話，將會限制光源的安置。我們將在下文介紹解決這一難題的方法。）

基本規則的奏效與失效

介紹基本翻拍設置的文章（與一般用光定律相反）經常使用與圖 4.6 相似的佈置來說明標準的翻拍設置。

注意，燈光放置在與原作成 45°角的位置，這只是一個角度問題，毫無奧秘可言。這是一個通常能奏效的基本規則──但也不是總能奏效。正如我們在上一個範例中看到的，能夠利用的照明角度取決於照相機和被攝體之間的距離以及所選用的鏡頭焦距。

更重要的是，我們應該注意到如果忽視光源與被攝體之間的距離，那麼這條規則不一定能帶來良好的用光效果。為了瞭解其中的原因，我們將把圖 4.1 與圖 4.6 的原理結合起來看。

圖 4.6 「標準」的翻拍設置有時能獲得不錯的效果，有時卻不能。有效的用光角度還取決於照相機和被攝體之間的距離以及鏡頭焦距的選擇。

在圖 4.7 中，我們看到兩個可供選用的光源位置。兩個光源到被攝體的角度都是 45°，但只有一個能產生合適的照明。離被攝體較近的光源位於產生直接反射的角度範圍內，會在物體表面產生亮斑；另一個光源由於距離較遠而處於產生直接反射的角度範圍外，它能夠有效地照亮物體表面。

因此我們瞭解到如果攝影師將燈光放在距離被攝體足夠遠的位置，45° 規則也能奏效。事實上，這條規則一般都能夠奏效，因為攝影師通常都會把光源移到離被攝體較遠的位置，當然這麼做還有另外一個原因，就是為了獲得均勻的照明。

圖 4.7　光源到被攝體距離的重要性。這兩個光源與被攝體表面中心的角度均為 45°，但只有一個光源能產生令人滿意的照明，而位於角度範圍內的光源會產生直接反射。

光源的距離

到目前為止，我們只考慮了光源的角度，而沒有考慮它們的距離。但很明顯這也是一個很重要的因素，因為我們知道光源距反射表面越近，漫反射就越亮。圖4.8仍採用之前的用光設置，不過現在我們強調的是光源的距離。

我們再次使用廣角鏡頭拍攝。記住在這種條件下，避免直接反射的照明角度範圍非常小，我們必須將光源放置在與被攝體表面成較小角度的位置。但被攝體靠近光源的一側接收的光照要遠遠多於遠離光源的一側，以至不可能採用統一的曝光進行拍攝。

圖4.9顯示這一設置的拍攝結果。極小的照明角度雖然避免了直接反射，卻導致照片左右光線不均勻這是令人無法接受的亮度差別。

圖4.8 小角度照明能夠避免直接反射，但如果不謹慎處理的話，極有可能會產生不均勻的照明。

圖4.9 運用圖4.8的佈光設置所拍攝的照片。儘管這種佈光方式避免直接反射，卻導致不均勻的照明，以致不能同時保存照片左側和右側的影像細節。

顯然，位於被攝體另一側的第二個光源有助於提供更均勻的照明（的確，這是大多數翻拍設置使用兩個光源的原因）。然而在極小的照明角度下，第二個光源仍不能提供統一的曝光。我們不過獲得了一張兩側有曝光過度區域，而畫面中間是深色區域的照片。

解決這個問題的一種思路是將光源靠近相機（比較極端的例子是直接將閃光燈裝在相機上）。那麼光源與被攝體表面各點的距離大致相等，照明因而變得更加均勻。但這種方法也可能使光源處於產生直接反射的角度範圍內，導致更糟糕的結果。

解決這個問題的唯一方法是盡可能使光源距被攝物體遠一些。理論上，距離無限遠的燈光會在被攝體表面的所有點上產生亮度絕對一致的漫反射，哪怕處於最小的角度也是如此。不幸的是，無限遠距離的燈光也將是無限黯淡的。

實踐中，我們通常無需將光源設置得太遠便能獲得令人滿意的結果。只需要將光源距被攝物體稍遠一些，能產生可以接受的均勻照明就行了。在此前提下，我們要讓光源儘量靠近一些，以獲得盡可能短的曝光時間。

我們可以為你提供數學公式來計算光源和被攝體之間在任何角度上的適當距離（以及任何可接受的「邊到邊」的曝光誤差），但你不需要使用這些公式。

只要攝影師從一開始就能意識到這個潛在的問題，那麼人類的眼睛完全能夠判斷合適的距離有多遠。放置好光源，使照明看上去很均勻，然後用測光表測量被攝體表面上的不同點，進一步核實自己的判斷。

克服佈光難題

前面的範例告訴我們均勻的照明和不產生眩光的照明是兩個相互排斥的目標。光源離照相機越近，被攝體受到的照明就越直接，也更均勻；光源離被攝體一側越遠，越不會處於能夠產生直接反射的角度範圍內。通常解決這一難題的方法是需要在拍攝現場都擁有更大的工作空間，這是因為：

- 例如，將光源移到更加靠近照相機光軸的位置，這意味著要使照相機更遠離被攝體（同時使用長焦鏡頭以保持影像大小不變）。這使得產生直接反射的角度範圍變得更小，而在選擇照明角度方面獲得更大的自由。

- 反之，如果工作空間要求照相機必須非常靠近被攝物體，那麼光源為了保持在角度範圍之外，必須從一個很小的角度照射被攝體。此時必須把光源放在距被攝體很遠的地方，實現均勻照明。

不幸的是，對於這些解決方案，我們有時候會缺少所需的工作空間。攝影師可能會不得不在塞滿檔案櫃、幾乎沒有拍攝空間的儲藏室內拍攝珍貴的檔案，甚至在沒有足夠空間為大型畫作提供適當照明的畫廊裡拍攝。

圖 4.10 說明這種難以佈光的難題。照相機架在三腳架上，對準地板上的被攝體，兩側的障礙物有可能是檔案櫃，天花板也限制照相機的升起高度；或者拍攝一幅掛在牆上的 8 英呎 ×10 英呎（約 2.4 公尺 ×3 公尺）的大幅油畫，而另外幾面牆或展示櫃構成了障礙。無論哪種情況，我們都無法將照相機和光源設置在能夠提供均勻照明並且沒有眩光的佈光位置。

第一眼看到這張佈光示意圖時，我們就預見到這種設置拍出的照片毫無用處。

圖 4.11 證實我們的預言。如果我們還記得以下兩點，完全可以輕鬆地解決這個問題：（1）我們看到的原作表面的「眩光」是直接反射和漫反射的混合體；（2）鏡頭前的偏光鏡能夠消除偏光反射。

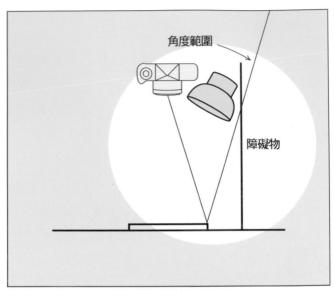

圖 4.10　一種「不可能」佈光的工作環境：我們無法將照相機和光源放置在能夠提供均勻照明且沒有眩光的位置。

圖 4.11　為圖 4.10「不可能」的佈光設置下的拍攝結果，你可以清楚地看到這張照片是一張廢片。因為在那種情況下不得不這樣安排光源位置，原作品表面因直接反射而導致部分畫面看不清楚。

圖 4.12 展示具體解決方法。首先確認能夠保證均勻照明的光源位置，暫不考慮光源是否會產生直接反射。然後在光源前放置一塊偏光鏡，並使其軸線對準照相機，這種設置能保證光源的直接反射為偏光反射。下一步，在照相機鏡頭前裝上偏光鏡，並使其軸線與光源濾光片軸線成 90°角，這樣就能消除光源直接反射出的偏光了。

理論上，這種設置能保證照相機只看到漫反射。但在實踐中，我們可能還會看到部分偏光反射，因為偏光鏡並不是完美無缺的。但除非是最糟糕的情況，這種缺陷一般可以忽略不計。圖 4.13 證明這一點。在既沒有移動照相機也沒有移動光源的情況下，翻拍效果得到明顯改善。

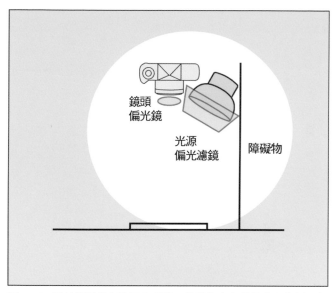

圖 4.12 對於難以佈光的工作環境，其解決方案是將光源靠近照相機光軸以取得均勻照明，同時使用偏光鏡消除眩光。光源前的偏光鏡的軸線指向照相機，而鏡頭偏光鏡的軸線應與光源偏光鏡的軸線垂直。

圖 4.13 儘管是在「不可能」佈光的工作環境下，採用圖 4.12 中的解決方案還是獲得出色的翻拍效果。這張照片中的被攝體和光源位置與圖 4.11 完全相同，不妨比較一下兩張照片。

如何使用光源偏光鏡

將光源變成偏光會帶來嚴重的缺陷，因此無論何時均應盡量避免使用。所幸在大多數情況下，理解並且控制光源的面積和角度就已足夠，而無需再對光源進行偏光處理。有些入行多年的攝影師從未使用過光源偏光鏡。

我們有意識地把難以佈光的翻拍問題作為較為少見的範例之一，在這個範例中將光源變成偏光是唯一可行的解決方案。那些日常工作中需要嚴格控制用光的攝影師偶爾也會遇到這種情況。

因為發現問題是解決問題的第一步，所以我們將在這裡列舉可能會遇到的困難。理論上講，「完美」的光源偏光鏡和鏡頭偏光鏡的結合會損失 2 檔曝光，儘管實際上偏光鏡遠遠達不到「完美」的程度。在實踐中，由於偏光鏡具有較深的中性密度，實際曝光損失可能會達到 4~6 檔。

在其他不是翻拍的情況下，由於燈光可能會因為透過柔光材質而受到損失，致使問題更加嚴重。亮度下降，光圈可能要開得更大，導致無法獲得足夠的景深；或者曝光時間過長，導致倒易律失效（reciprocity failure 曝光對等律失效）造成計算困難，並且照相機或被攝體的抖動越來越難以避免。

這個問題的理想解決方案是採用現有預算和電流強度所能承受的最強燈光。如果這樣還不夠，我們將採用對付弱光場景的方式，使用穩固的三腳架，盡可能仔細地聚焦，最大限度地利用能夠利用的一點可憐的景深。

第二個問題是偏光片很容易因為受熱而損壞。記住偏光鏡吸收的光能不會輕易消失，它會轉換成熱量，說不定還能煮熟東西！

在進行閃光攝影時攝影師通常直到拍攝前才裝上偏光鏡。他們會在安裝偏光鏡之前關掉造型燈，而閃光管發出的瞬間閃光只會產生極少的熱量。

光源為白熾燈時，需要將偏光鏡安裝在支架或者單獨的燈架上，以與光源保持一定距離。距離的大小取決於光源的功率和反光罩的結構。剪下一小塊偏光鏡並有意在燈光前烤一會，來確定安全距離，這是很有必要的。

最後，我們必須記住偏光鏡對色彩平衡的影響很小。如果你正在用底片拍攝，無法在照相機裡調整色彩平衡，那麼明智的做法是預先拍攝並沖洗一個彩色測試底片，確保在最終拍攝之前調整好彩色補償（CC）濾光鏡。

透過漫反射和陰影表現質感

在任何有關物體表面性質的探討中，我們必須論及質感的問題（這就是在本章開始時提到所有被攝物體都是近似 2D 物體的原因）。首先來看看沒有表現出被攝體質感的照片，這將有助於我們分析問題並找到更好的解決辦法。

我們用安裝在照相機頂的獨立閃光燈拍攝圖 4.14 中刷子的表面細節。如果我們的目的是表現其質感的話，那麼這幅照片毫無疑問沒有達到目的。

刷子的明亮色彩產生這個問題。我們知道光照下的所有物體都會產生漫反射，並且理想的漫反射其亮度與照明角度無關。因此，照射在刷子紋理顆粒側面而反射回照相機的光線幾乎和照射到顆粒頂部的光線同樣明亮。

如圖 4.15 所示，可透過將光源移到與刷子表面成較小角度，使其「掠過」表面紋理的方法解決這一問題。在這種用光設置下，每一個紋理顆粒都獲得一個亮部面和一個陰影面。刷毛和石頭現在都具有非常理想的質地。

圖 4.14　使用照相機的機頂閃光燈拍攝的刷子。沒有對比度鮮明的亮部和陰影，刷子表面的很多細節都看不到了。

小型光源

圖 4.15　小型光源以很低的角度照射被攝體時能產生反差強烈的亮部和陰影，它們對於表現中、低色調被攝體的質感是必不可少的。

注意這種佈光方式可能會產生不均勻照明，正如圖 4.8 的翻拍設置中光源成較小角度時的結果一樣。解決辦法沒有什麼不同：把光源移到距被攝物體遠一點的地方。

光線越小，我們看到的紋理就越多。如果運用面積盡可能小的光源，更有助於這種表面質感的表現，因為小型光源能夠產生界限分明的清晰陰影。不過如果紋理顆粒過小，其影像可能會因為太小而難以分辨。如果你不想定義陰影，使用稍大的燈光——是很好的折衷方案。圖 4.16 正展現這個結果。

這種突出質感的用光方法幾乎憑直覺就能理解。即使沒有我們的幫助，攝影初學者遲早也能掌握。我們並不打算講述顯而易見的道理，相反地，我們想將這刷子的用光與其他不太明顯、同樣的技術根本不起作用的例證進行比較。

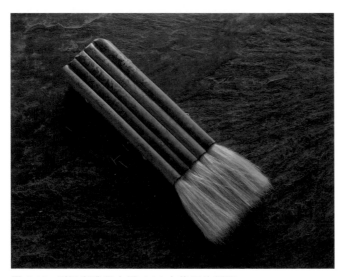

圖 4.16　刷子與我們在圖 4.14 中使用的相同，只不過這次採用圖 4.15 所示的側面光進行拍攝，刷子和石板的質地有改善。

利用直接反射

圖 4.17 的用光方式與圖 4.16 中成功表現刷子質感的用光方式相同。這個範例表明即使是非常有效的技術，如果運用時機不恰當，也有可能拍出令人沮喪的照片。之前的用光能夠成功表現刷子的質感，但同樣的用光卻使筆記本封面的細節幾乎喪失殆盡。你要透過我們的描述才能知道封面確實存在著紋理。

側光能夠在紋理顆粒的一側形成陰影，另一側產生漫反射亮部，我們就是運用這種方式來表現刷子表面的細節的。在深藍色皮質筆記本封面上，相同的陰影存在於每個紋理顆粒的一側（儘管你看不到它），但顆粒另一側的漫反射亮部消失了。這張照片的問題在於被攝物體本身。它是深藍色的，根據定義，深藍色物體幾乎不產生漫反射。

我們知道增加曝光可以使皮質表面上的微弱漫反射得以表現，但是這種方法很少被採用，因為大部分畫面都是重要的淺色調區域。

如果我們增加曝光，畫面中淺色區域的亮部細節可能完全消失。另外，這是一本關於用光的書，我們不能運用調整曝

圖 4.17　相同的用光能夠展現刷子的質感，卻使深藍色皮面筆記本封面上的大部分細節遺失。

光的方式解決這一問題，而應該憑藉用光技術來解決。如果我們不能從皮質封面獲得足夠的漫反射，我們將轉向嘗試創造直接反射。這似乎是我們的唯一選擇。由於直接反射只能由限定的角度範圍內的光源才能產生，我們的第一步是確定光源的角度範圍。

圖 4.18 顯示如果照相機要拍到被攝體表面的直接反射，必須設定的光源位置。此外，為了使整個表面都能產生直接反射，光源面積必須大到能充滿整個角度範圍。因此，在圖中所示位置處我們需要至少那麼大的光源。

這幅照片的光源可以是多雲的天空、柔光箱或由另一個光源照明的反光板。最重要的是光源應該大小合適，而且放置在正確的位置。

注意這種佈光方式可能和成功拍攝刷子的佈光沒有太大區別，只不過我們把光源放置在被攝體上方，而不是位於被攝體一側，這就幾乎消除能夠表現刷子紋理的小塊陰影。我們採用大型光源取代小型光源，這意味著保留在紋理中的少量陰影會過於柔和，以至於不能清晰地展現物體的質感。

換句話說，用於拍攝刷子的最佳用光方式對於拍攝皮革而言卻有可能是最糟的！這顯而易見的矛盾是因為先前的理論忽視一個值得考慮的因素：直接反射。

圖 4.19 中桌子上方的大型光源會產生漂亮的可見紋理。無需增加曝光量，到達皮質封面上的光量與圖 4.17 沒有區別。然而，皮質封面上亮部區的色調值從近黑到中藍（基本上相當於中灰，如果筆記本是黑色的）。

用光效果的明顯提升來自良好的反射控制。皮革表面幾乎不能產生漫反射，但能產生大量的直接反射。對適用於某一表面的反射類型加以利用，可以讓我們獲得盡可能出色的效果。

圖 4.18 大型光源充滿深藍色皮質筆記本限定的角度範圍。

圖 4.19 使用圖 4.18 中的佈光方式能夠獲得最大限度的直接反射，表現出皮革的紋理。

食物需要特殊照明嗎？

讀者要求我們加入一章關於食物攝影的內容。事實上，光是食物造型就可以寫上一整本書，因為這是一門真正的藝術。只要能與出色的食品造型師合作的攝影師，都將躍居業界的領先地位。

然而，食物的打光依舊遵循著相同的規則。你希望眼睛看哪裡？使用什麼圖案和形狀？這些問題的答案會決定我們如何打光，就跟拍攝其他的事物一樣。

我們用了跟圖 4.18 基本相同的照明，製作圖 4.20，其中只有兩個不同點。我們用了更大的燈（還記得圖 2.7 那顆孤單的番茄嗎？），再加上一個白色反光板，以便讓碗身的裝飾，能在陰影側出現更多細節。

圖 4.20 使用圖 4.18 的照明方式，但用更大的燈光並加上反光板進行調整。

食物需要特殊照明嗎？

就圖 4.21 來說，我們稍微改變了圖 4.15 中的照明方式。再次使用一個更大的燈，並稍微抬高一點，這樣它就可以更輕柔的佈光在餃子上。我們也在相機正下方增加一個銀色反光板來柔化陰影，並在沾醬上用了遮光片。

總之，拍攝食物就像拍其他東西一樣，先看清你眼前的東西。如我們之前所說，不要光會記圖表，學好基本原則，靈活調整！

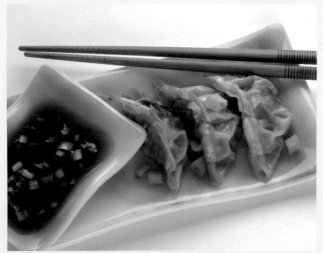

圖 4.21 我們調整圖 4.15 的照明方式，使用一個放的高一點的更大的燈，並在相機前增加一個銀色反光板，又在沾醬上方加上遮光片的效果。

表現複雜的表面

在本書中,我們使用「複雜表面」一詞來描述同時需要漫反射和直接反射才能得到準確表現的單獨表面。光滑的木頭就是一個很好的例子。直接反射只能夠告訴觀者木頭表面是光滑的,而漫反射則是表現光滑表面下色彩和質感的關鍵因素。

圖 4.22 是一個經過拋光的木盒,在光源下同時產生直接反射和漫反射。我們設置一個中型光源,使其在木盒的下半部分產生直接反射,這種用光方式有助於表現木盒豐富的光澤表面。注意此處的直接反射也能表現木盒表面的部分紋理。

由於光源面積比較大,足以覆蓋在整個木盒表面產生直接反射所需的角度範圍,所以我們用遮光板遮住部分光線,使木盒的右側表面只產生漫反射。在這一塊漫反射區域,我們得以看到木頭的色彩和紋理結構。注意右側是唯一能夠清晰看出木頭表面真實色彩的區域。圖 4.23 為這張照片的佈光設置示意圖。

最後,如果我們不把自己局限在 2D 表面,這項工作將變得更加容易。如圖 4.24 所示,如果我們在木盒表面放上一個 3D 物體,看看將會發生什麼。

木盒上眼鏡的反光影像會告訴觀眾木盒表面是光滑的。增加第二個被攝體可能比單獨拍攝木盒的表現效果更好。

此外，在這種情況下增加 3D 被攝體通常會使用光變得更加簡單。但我們不能過分追求這種表現方式，因為我們保證本章中的例證都是平面和近似平面的被攝體。

在下一章「表現物體的形狀和輪廓」中，我們將看到當物體同時面向三個不同方向時會發生什麼現象。

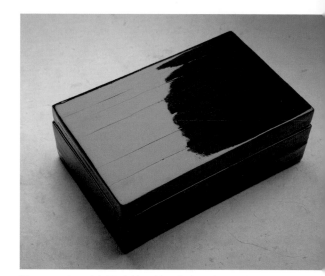

圖 4.22　畫面左側的直接反射用來表現木頭的光滑表面，而右側的漫反射則用來表現木頭的大部分紋理和色彩。

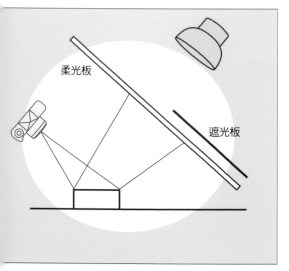

圖 4.23　為圖 4.22 中木盒的用光設置，光源能夠同時產生直接反射和漫反射。

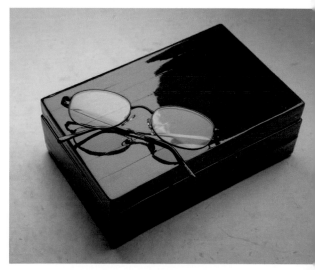

圖 4.24　眼鏡為畫面增加立體元素，提供進一步的視覺線索（眼鏡的反射）證明表面是光滑的。

結合其他應用的技術

在後製處理影像時，你可以有不同的選擇。例如可以選擇黑白或褐色印刷。有了 Photoshop，便有無限的選擇。

我們也可以在紙上加工，例如本章開頭是以一張 22k 金美術紙，上面印上黑白圖像的印刷。對於紀念特殊時刻（此處的情況是即將出生的嬰兒）的展示品來說，這是一個相當不錯的選擇。不過我也看過以這種方式印出來的可愛風景圖像，以及迷人的抽象圖像等。圖 4.25 是本章開頭的原始黑白影像。

作者在 Barrie Lynne Bryant 的一篇文章裡學到這種圖像印刷的技術。他是一位知名的鍍金師，靠著自己非凡的才能，利用噴墨印表機在金箔上列印出照片圖像。他也是本書致謝的導師之一，因為他樂於分享各種訊息，不會隱瞞任何秘密。

你可以在 http://merglennstudios.com 的文章連結下找到說明，或發送電子郵件至 meglennstudios@yahoo.com 跟他聯絡。

這種列印過程需要一點時間和耐心，但相當值得付出努力。請先確保你使用的是真正的金箔，因為人造金箔會立即失去光澤。你也可以把素材換成鍍鈀或銀的紙。

圖 4.25 這是本章開場的原始黑白影像。你可以把這張原始影像跟本章開頭印在鍍 22K 金美術紙上的影像，進行比較。

在上一章中，主要探討拍攝平面物體或者近似平面物體時的用光問題及解決辦法，也就是說，用光範例中，被攝體在視覺上只涉及長度和寬度兩個空間。在本章中，我們將為被攝體加入第三個空間——深度。

例如，一個盒子只能見到三個平面的組合體。因為已經掌握為任何類型的表面提供有效照明的方法，所以我們也能夠為這三個平面提供有效的照明。這是否意味著僅僅運用上一章介紹的原理就足夠了？通常情況下這是不可能的。

只為單個表面提供有效照明一般是不夠的，還要考慮其他彼此相關的表面。因此必須透過用光和構圖來增加照片的深度感（立體感），至少也要形成深度的錯覺。

拍攝立體物體需要專門的佈光技術。我們將要展示的用光技術能夠產生視覺暗示，這種視覺暗示會被我們的大腦理解為深度。

視覺暗示是整章中會不斷提到的關鍵性概念，因此我們從描述視覺暗示的含義開始介紹本章內容。在完全不憑藉視覺暗示的情況下透過照片來表現深度是非常困難的，然而繪製一幅這樣的圖畫卻很容易。圖5.1就是一個例子。沒有人能夠確定這幅畫想要表現什麼，我們認為這是一個立方體，但你也有理由堅稱這是一個中間畫了一個「Y」的六邊形。圖5.1的困難在於未能給我們的眼睛提供關鍵性的視覺暗示，使大腦透過來自視神經的資訊後確定：「這是一個立體圖像。」我們確信讓觀者能夠理解這個物體是一個立方體的唯一方法就是增加視覺暗示。

圖5.2中具有大腦正在尋找的精確視覺暗示，不妨將它與圖5.1進行比較。

圖 5.1 這幅圖未能提供讓我們認為是立體物體的任何視覺暗示。

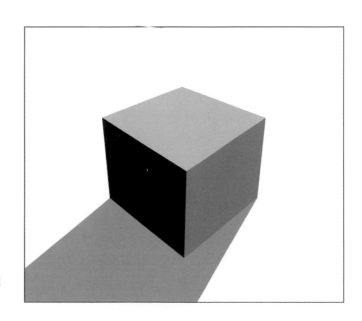

圖 5.2 在圖中增加能使大腦理解為深度所需的視覺暗示。

深度暗示

為什麼第二幅圖看上去比第一幅圖更像立體物體？仔細觀察，這幅圖給了我們兩個直接答案。第一個是透視變形：圖中立方體的有些邊看起來比其他邊更長，而另一些邊看起來更短，儘管我們知道立方體所有的邊長度相等。角的度數也各不相同，當然我們也知道所有的角其實都是 90°。

除了透視變形，圖中還有第二個使大腦感知到深度的暗示：色調變化。正如我們在圖 5.2 中看到的，畫面中不同色調的區別也有助於大腦感知或「看到」深度。

請注意，這些視覺暗示是如此強大，以致大腦能夠感知到並不存在、並且從未存在過的深度！圖中展現的並不是真正的立方體，它們只不過是紙上的一點墨水而已。攝影師在記錄真實的被攝體時，實際深度是存在的，但在圖片中深度卻消失了。紙上或者螢幕上的照片和繪畫一樣都是平面的。

攝影師若想保持畫面的深度感，需要用到和插畫家相同的技術。我們的工作通常比插畫家的工作簡單，因為大自然為我們提供正確的照明與透視，然而情況並不總是如此。

透視變形和色調變化都會對用光方式產生影響。照明會產生亮部和陰影，因此對色調變化的影響是顯而易見的。用光與透視變形的關係雖不那麼明顯，但仍然是非常重要的。

拍攝視角決定透視變形和產生直接反射的角度範圍。透過調整視角來控制角度範圍會改變透視變形，反之，透過調整視角來控制透視變形也會改變角度範圍。

透視變形

物體處於較遠的位置時會顯得更小。此外，如果物體是立體的，那麼較遠的部分與較近的同樣大小的部分相比，會顯得小一些。同理，同一物體較近的部分會顯得更大一些。我們稱這種現象為透視變形。

有的心理學家相信嬰兒會認為遠處的物體比實際的要小。沒有人能夠證明這一點，因為到了能夠討論這個問題的年齡時，大腦已經學會將透視變形解釋為場景深度。我們的確知道後天學習是一個重要原因，然而在原始社會長大的人們，即使從未見過帶直角的建築，也不太可能被圖 5.3 中的錯覺所愚弄。

圖 5.3　長度相等的兩條分隔號，但大多數人會覺得一條比另一條要長。

暗示深度的透視變形

我們低頭看鐵軌時，眼睛會欺騙我們，然而大腦不會上當。鐵軌似乎向遠處會聚，但我們知道它們是平行的。我們知道即使在一英里以外兩根鐵軌也和我們現在站的地方一樣保持著同樣的距離。我們的大腦會說：「鐵軌只是看起來會聚了，那是因為距離變遠的緣故。」但大腦是如何知道鐵軌距離我們很遠的呢？大腦回答說：「因為鐵軌看起來會聚了，所以距離肯定很遠。」

假設大腦使用更為複雜的思考程式，然而結果是相同的：透視變形是大腦用來感知深度的主要視覺暗示之一。控制了透視變形，我們也就能夠控制圖片的深度錯覺。

攝影通常都是平面的。觀者會注意到照片的長度和寬度，但不會注意紙的厚度。我們只是在照片上感知到深度，儘管這個深度實際上並不存在。圖 5.4 證明這一點。

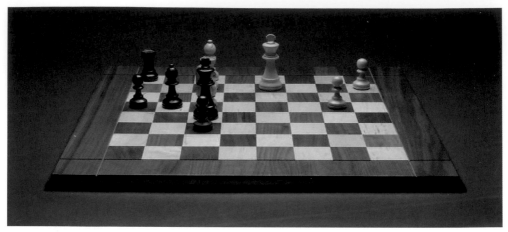

圖 5.4 儘管這張照片是平面的，是場景的平面表面象徵，但我們從影像中感知到深度。

前景中的棋子在背景中的棋子前面。但「前景」和「背景」只存在於場景中，而不在這張照片中，它們的影像被印在一張平整的紙張表面。透視變形對於照片所傳達的深度感具有關鍵的作用。

我們知道這個場景具有深度的主要原因是，方形棋盤上的線條——上面的小方格——看上去感覺變形了。事實上，構成棋盤形狀的這些線條彼此平行。正如你所看到的，照片上顯示的並非如此。就像之前討論的鐵軌，線條在想像中的地平線上會聚成一個點。這種變形給大腦一個強而有力的視覺暗示，於是大腦看到了長度、寬度和深度。

控制變形

雖然受到某些限制，但仍能夠在照片中加劇或削弱透視變形的程度。這意味著能夠控制照片傳達給觀眾的深度感。

控制照片中的透視變形程度本身並不複雜。照相機距被攝體越近，變形越嚴重；反之，照相機距被攝體越遠，變形越小。這是很容易做到的事情。

圖 5.5 中我們看到上述規則前半部分的效果。這是同一個棋盤，但照相機離棋盤更近。（當然，改變照相機距離同樣也改變了影像大小，但我們透過剪裁使所有照片中的被攝體大小相同。）

我們可以看到較近的視點加深被攝體的變形程度。與圖 5.4 相比，構成棋盤形狀的線條看上去會聚感更強了。

圖 5.6 中的情況正好相
反。這次我們把照相機
往遠處移動。注意照片
中棋盤的變形程度減弱
了，線條的會聚程度明

圖 5.5　移近照相機會加劇透視變形，使向地平線延伸的平行線呈
會聚趨勢。這是大腦用來感知深度所需的視覺暗示之一。

圖 5.6　隨著照相機遠離棋盤，平行線的聚集似乎變弱了。

鏡頭會影響透視變形嗎？

大多數攝影師第一次使用廣角鏡頭時，他們認為這種鏡頭會帶來大幅度的變形。這種想法
並不準確，實際上是照相機位置決定透視變形，而不是鏡頭。

為了證明這一點，我們用同一支廣角鏡頭拍攝這幾張棋盤的照片。這意味我們必須稍稍放
大在中等距離拍攝的照片，並且大幅度放大在更遠距離上拍攝的照片，使照片中被攝體的
大小與在最近距離拍攝的影像大致相當。

如果使用長焦鏡頭，我們就不必放大這兩張照片了，但我們展示的三張照片中棋盤形狀有
可能是相同的。

選擇適當焦距的鏡頭有助於我們控制影像大小，使其適合感測器的尺寸。假設我們想使被
攝體的影像充滿整個影像感測器，那麼短焦距鏡頭的機位會造成透視變形。

長焦距鏡頭允許我們從更遠的機位進行拍攝，這可以將透視變形控制到最小，並且後製無
需放大影像。在每個範例中，是機位而不是鏡頭決定了變形程度。超廣角鏡頭和廣角鏡頭
都有可能產生其他類型的畸變，但這些畸變不屬於透視變形。

色調變化

第二個主要的深度暗示是色調變化。色調變化意味著被攝體存在著亮部和暗部。如果被攝體是一個立方體，理想的色調變化意味著觀者會看到一個明亮的側面，一個處於陰影中的側面以及一個帶有部分陰影的側面。（為方便起見，我們使用「側面」一詞。如果立方體懸掛在我們頭頂上方，這個側面有可能是立方體的頂部，也有可能是立方體的底部。）有效的用光並不總是要求達到理想的色調變化，但理想狀態仍然是我們用來評估用光品質的標準。

被攝體的亮部和暗部由光源的面積和位置決定。我們把面積和位置作為兩個不同的概念處理，但它們並不是相互排斥的，其中一個可能會對另一個產生重要影響。例如一個大型光源會同時從很多不同的「位置」照亮被攝體。在下文中，我們將介紹這兩個變數是如何相互作用的。

光源的面積

選擇面積大小適當的光源是攝影棚用光最重要的一個環節。對於戶外用光，一天當中的不同時間和天氣狀況決定戶外光源的面積。

前面幾章已經探討如何調整光源的面積大小，使陰影邊緣清晰或柔和一些。如果兩個陰影所記錄的灰度相同，硬質陰影會比軟質陰影更加突出。因此，硬質陰影通常比軟質陰影更容易產生深度感。當理解這一概念，照片就有另一個控制色調值也就是控制深度感的方法。

這似乎在說硬光是更好的光線，但僅有深度並不能構成一幅優秀的照片。過硬的陰影可能會因過於突出而顯得喧賓奪主。因為我們無法提出何種光源面積為最佳的硬性準則，下面會更詳細地提出一些通用原則。

大型光源與小型光源

在第 2 章中討論的基本原理：小型光源產生邊緣清晰的陰影，而大型光源產生邊緣柔和的陰影。大多數光源是小型光源，這是出於攜帶方便和經濟成本的考慮。因此，攝影師更多時候需要的是放大小型光源，而不是縮小大型光源。

漫射光屏幕、反光傘、柔光箱和反光板都會增加任何光源的有效面積，它們的效果都差不多。因為這些裝置的拍攝效果相同，我們選擇最便捷的一種即可。如果被攝體體積很小，我們更有可能使用一個帶邊框的柔光板，以便將其放置在靠近被攝體的地方獲得更明亮的照明。製作一塊超大型的柔光板非常困難，因此通常使用白色的天花板反射光源來照亮大型被攝體。

在室外，陰天的光線可以達到同樣的效果。雲層是極為出色的漫射體，能夠有效地放大日光的面積。不過合適的室外光線取決於時間和地點，有時攝影師會花費數日時間等待天空中出現足夠的雲層。

如果沒有時間等待最合適的天氣，在攝影棚中使用的框型柔光板也同樣適用於戶外的小型被攝體。此外，我們還可以把被攝體放在陰影中，讓廣闊的天空代替小型直射日光作為基本光源（但是如果不進行色彩補償的話，只有天空光照明的被攝體會明顯偏藍色，就像在樹冠下拍攝的主體一樣很綠）。

光位

光位（光源相對於被攝體的方向）決定被攝體的哪些部分處於亮部，哪些部分落在陰影中。來自任何方位的光線均有可能適用於任何特定的場合，但只有少數光位適合用來強調深度。

來自照相機方向的光線稱為「順光」，光線主要照亮被攝體的前面。順光最不適合表現立體感，因為被攝體的可見部分都處於亮部區域，而陰影落在被攝體後面照相機看不到的地方。由於照相機看不到色調變化，因此照片缺少立體感。因此正面光通常也稱為平光。

然而，明顯缺乏深度並不總是缺點，事實上有時還是一個優點：比如順光人像照片會因為降低皮膚的粗糙質感而顯得更加好看。

逆光也無法表現物體的立體感。由於從被攝體後面照射，逆光在被攝體面對照相機的一側產生了陰影。這固然可以增加戲劇性色彩，但如果沒有其他光源，就無法表現被攝體的深度。

立體感需要同時透過亮部和陰影來表現，因此介於順光和逆光之間的光位能更好地表現這種感覺。這樣的光位統稱為側光。在一定程度上，大多數有效的用光都是側光。

靜物攝影師通常使用頂光拍攝靜物臺上的物體。頂光與側光在表現深度方面的效果一樣，因為它們所產生的亮部和陰影的比例相同。我們對這兩者的選擇完全與個人喜好有關，區別只在於我們想讓亮部和陰影出現在哪裡，而不是各占多少比例。

直接來自側面或者頂部的光線通常會將被攝體的太多細節隱藏在陰影中，因此攝影師可能會把光源設置在側光和順光之間的位置，這種折衷性的用光被稱為「四分之三用光」。

對何種被攝體採用何種光位，你擁有無可爭辯的決定權。思考過程比我們提供的規則更重要。對於某一被攝物體，只要你認真考慮過某種光位能達到什麼效果以及能在多大程度上實現你的目標，你的決定基本上就是正確的。

現在我們來觀察真實的被攝體並確定有效的用光方法。被攝體是一個不倒翁，我們的目標是透過用光強調其在照片上的立體感。

側光

將主光源放在被攝體的一側，會在另一側產生陰影，這種陰影是表現被攝體立體感的一種方式。在圖 5.9 中我們使用高對比的小型光源進行這種嘗試，這種光源能夠使我們很容易地看到陰影。

這可能是一個不錯的方法，但對桌面上的被攝體而言通常不是最佳選擇。亮部

圖 5.9 陰影有助於大腦感知深度產生立體感，但在這張照片中陰影顯得過於突出了。

和陰影的結合的確能表現深度，但是所產生的硬質陰影卻成了一個問題：它顯得有點喧賓奪主了。

我們可以使用大型光源來改善效果，它能柔化陰影使其不至於太引人注目。然而，陰影的位置仍然會牽扯一部分注意力。（不倒翁是主體，而不是陰影。也許有一天我們可能會把陰影作為主體，或者至少作為比較重要的第二主體。到那時我們會圍繞陰影進行佈光和構圖。）

防止陰影分散注意力的唯一方法是柔化陰影，柔化到好像根本不存在的程度。但需要注意的是，陰影也證明被攝體是放在桌子上的。沒有陰影，大腦將無法判斷被攝體是立在桌子上還是漂在桌子上方。

被攝體與背景的關係告訴觀眾關於場景深度的關鍵資訊，要想傳達這個資訊必須保留陰影。因為我們並不是一定要去除陰影，那麼就必須把它放在其他合適的地方。

頂光

在大多數照片的構圖中，陰影最不引人
注目的位置是在被攝體的正下方和前
方。這意味著要將光源放在被攝體上方
且稍微靠後一點的位置。

圖 5.10 就是以這種佈光方式拍攝而成
的，現在，陰影成了被攝物體站立的一
塊「場地」。

儘管陰影的位置得到改善，但照片還是
存在兩個問題。第一個是被攝體仍然沒
有獲得所需的立體感。被攝體頂部為亮
部區，但臉和底部並不是。對很多攝影
師來說，第二個問題是不倒翁下面的陰
影過於生硬。生硬的陰影顯得過於突
出，成了照片中的一個顯眼的元素。

圖 5.10　被攝體上方使用一個小型光源，使陰影變小以至不
再那麼突出，並且好像給不倒翁一塊站立的「場地」。然而，
陰影還是顯得過於生硬。

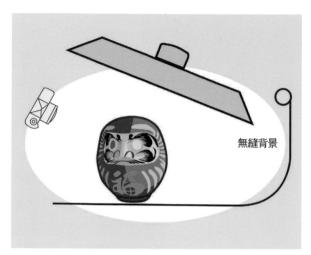

圖 5.11　柔光箱照明使陰影變得非常柔和，並且不再那麼引人注目。

圖 5.12　為圖 5.11 的用光效果。

我們首先來解決硬質陰影的問題。在這個範例中使用一個小型光源，它使我們更容易看到陰影的位置。現在你已經清楚地看到陰影，我們將使其變得柔和一些。用一個大型柔光箱代替先前的小型光源，圖 5.11 是佈光示意圖，圖 5.12 是這種用光設置的效果。

注意在佈光示意圖中，柔光箱角度略微斜向照相機。這種傾斜並非必須，但很常見。它能夠使無縫背景得到均勻的照明。還要注意由於光源離背景的上部更近，如果光源處於水平位置的話，會讓這個區域顯得過於明亮。傾斜光源的另一個原因是如果我們決定運用輔助光的話，它能夠在反光板上投射更多的光線。

輔助光

有時一個懸掛在上方的大型光源就可以滿足需要了，但並非總是如此。如果被攝物體又高又細或者側面是垂直的，這種用光方式就失效了。單個頂燈光源產生的色調變化可能過於極端。與頂部相比，被攝體的正面和側面可能會過於黑暗。

即使對於那些薄的、扁平的被攝體，如果正面的細節特別重要而頂部不甚重要，這種用光的弊端也會顯現。圖 5.12 能部分反映這個問題。雖然這種用光沒有想像的那麼糟糕，但最好給不倒翁的正面多加一點光。

顯然，這個問題的解決方案是增加另一個光源，以提升陰影區域的亮度。這種方法並不一定是最佳方案，而且也不總是非它不可的。在側面使用輔助光源可能會產生明顯的陰影，正如圖 5.9 顯示的那樣。但在照相機上方設置輔助光又會使被攝體的照明過於均勻，這會削弱我們試圖表現的深度感。

我們可以使用盡可能柔和、暗淡的輔助光避免增添麻煩，只要它的亮度符合要求。如果輔助光很柔和，產生的陰影輪廓就不會過於明顯。如果輔助光較為暗淡，陰影就不會太深太突出。

使輔助光變得柔和意味著光源的面積要足夠大。輔助光越明亮，所需光源面積通常越大，但較暗的輔助光面積可以更小，它不會產生引人注目的無關陰影。有時僅需一塊反光板就可以提供足夠的輔助光。我們可以將反光板放置在被攝體側面或照相機的正下方。輔助光的強弱會影響被攝體的亮度和地面陰影的深淺。選擇輔助反光板時應根據被攝體和背景的不同而變化。

拍攝圖 5.13 時，我們在照相機下方靠近被攝體的位置增加一塊白色反光板。白色背景可能會反射大量光線，根本無需再用反光板。由於黑色背景反射的光線太少，可能需要更強的輔助光。

我們可以任意組合使用反光板和輔助光源，這取決於特定的被攝體需要多少輔助光。可能用到最弱的輔助光是從被攝體所在位置的淺色背景反射出來的光線。

在這種情況下，或許也會在被攝體一側放置一張黑卡紙，使兩側的輔助光不相等（在第 9 章的「白色對白色」的範例中會用到這種方法）。我們可能用到的

最常見的輔助光是放置在被攝體一側的大型柔光板後面的光源，而較小的銀色或白色反光板放置在被攝體另一側。拍攝中使用的各種設備的位置安排，決定設置反光板的自由度。有時我們可以把反光板放在任何想放的位置，但在另外的場合下或許只有一種可以安排的位置，離被攝體足夠近，不過總算還在成

像區域外。後一種情況下可能要求我們使用白色而不是銀色反光板。

銀色反光板通常會比白色反光板反射更多的光線到被攝體，但並非一直如此。由於銀色反光板產生的是直接反射，因此銀色反光板的反射角度範圍受到限制。在設備擺放擁擠不堪的情況下，銀色反光板唯一可能的位置是放在不會向被攝體反射光線的角度。反之，白色反光板的大多數反射都是漫反射。由於白色反光板的反射角度要求不是很嚴格，所以與銀色反光板相比，在某些位置它能反射出更多的光線到被攝體。

注意主光源的大小也會影響我們對反光板的選擇。明亮、光滑的銀色反光板會像鏡子一樣反射主光源，因此如果主光源是大型光源，大型銀色反光板可以作為軟質輔助光加以運用。

小型銀色反光板反射出的是硬質輔助光，這與任何其他小型光源都是硬光源的道理是一樣的。然而，如果主光源是小型光源，無論銀色反光板的面積大小，它的反射光則永遠都是硬質輔助光。只有白色反光板是唯一能從小型主光源反射出軟質輔助光的反光板。

圖 5.13 輔助反光板將上方柔光箱的部分燈光反射至不倒翁的正面，以提升該區域的陰影亮度。

最後，儘管背景通常能提供足夠的反射輔助光，但要注意彩色背景的影響，尤其在被攝體是白色或者淺色時。從彩色背景反射出的輔助光會使被攝體出現偏色。有時我們必須利用白色光源產生更強的輔助光，以克服由彩色背景引發的偏色現象。我們可能還需要用黑卡紙遮住部分背景，以消除帶有偏色的反射輔助光。

增加背景深度

在圖 5.11 中使用一張彎成弧形的背景紙。背景紙以圖中方式懸掛，不僅能蓋住被攝體所在的檯面，同時也遮擋掉桌子後面的雜物。照相機看不到水平線，而且只要不讓被攝體的陰影落在背景上，背景紙的柔和曲線同樣看不到。大腦會認為整個背景都是水平的，並且在被攝體後面向無窮遠處無限延伸。

為了讓範例簡潔明瞭，到目前為止我們只使用簡單的單一色調背景。但這種背景不僅會使畫面顯得單調枯燥，其用光方式也未能利用在背景中產生無限深度的錯覺。然而，可以透過為背景提供不均勻的照明光線，使背景的深度錯覺得到充分強調。

我們稱這種不均勻照明為「漸變」。在使用該術語時，意思是指場景中從明亮到黑暗的過渡。漸變可以出現在照片的任何區域，但攝影師更經常在照片的上半部分採用這種方式。照片上部的漸變看上去比較舒服，而且操作起來也最容易，不會干擾主要被攝體的照明。

請看圖 5.14。注意圖中背景的色調是怎樣從前景中的明亮色調漸變為背景中的黑色色調的。前景和背景之間色調值的差異產生了另一種關於深度的視覺暗示。

圖 5.15 顯示製造漸變的用光方法，我們要做的就是將光源更多地朝向照相機。用光的簡單變化，使落在後面的無縫背景紙上的光線變得更少。

注意圖 5.15 也在鏡頭前加了一塊遮光板。這是非常重要的設置，因為光源越是朝向照相機，使相機產生強烈眩光的可能性就越大。在圖 5.14 遮光板也許不需要，但注意你可能需要。

圖 5.14　背景的不均勻照明（即漸變）能夠為圖片增加深度感，有助於將被攝體從背景中分離出來。

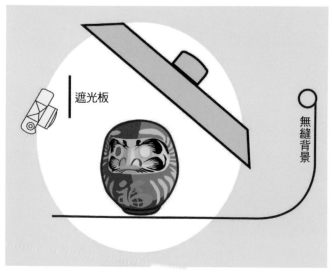

圖 5.15　將光源更多地朝向照相機能夠使背景產生漸變效果。照相機前方的遮光板對防止眩光非常重要。

遮光板

無縫背景

防止眩光

眩光也稱為「非成像光」，它是一種光線的散射現象，通常出現在它不該出現的地方（稍後將詳加介紹）。從技術層面看，眩光存在於每一張照片——但它們通常並不引人注目，也不會達到損害照片的程度。但圖 5.15 所示的用光設置卻有可能產生足以降低照片品質的眩光。

眩光可以呈現為不同形式。在圖 7.17 中，它像一層灰霧或「面紗」籠罩整幅照片。在圖 5.16A 中，眩光看上去全然不同，它並沒有呈現均勻分佈的形式，而是呈現不規則的條紋，遮擋住年輕女人臉部的不同區域。在這張人像照片中，強烈的眩光是由低角度的太陽逆光而導致的。

儘管眩光通常令人生厭，有的攝影師還是會有意利用眩光來表現特定的視覺效果。在當今的時尚攝影或魅力攝影領域，這種用法很常見。眩光可分為兩種：鏡頭眩光和機內眩光。兩種眩光的視覺效果相同，它們的區別在於光線散射的位置。

圖 5.16A 注意這張照片上的眩光是不均勻的。

防止眩光（續）

圖 5.16B 顯示導致機內眩光的原因，並給出預防眩光的辦法。視場外的光線進入鏡頭後，從照相機的內部反射到感測器，降低影像品質。所有照相機的內部都塗成黑色的，專業相機內部還設計能夠吸收大量外部光線的脊線，但沒有一種照相機的結構能夠完全消除眩光。鏡頭遮光罩的主要目的就是遮擋來自畫面外的雜光。但不幸的是，有時遮光罩不能向前延伸至足以防止眩光出現的距離。解決方法如圖 5.15 和圖 5.16B 所示，可將不透光的紙板當作遮擋雜光的遮光板。

如果光源為硬質光源，我們可以設置遮光板的位置使它的陰影剛好遮住鏡頭。但如果光源是軟質光源，設置遮光板的位置會更加困難。遮光板的陰影可能會過於柔和，以致我們無法判斷它何時才能完全擋住進入鏡頭的雜光。因為我們通常在全開光圈的情況下進行取景和聚焦的，所以在照相機中看到的影像景深極淺。景深過小可能會使遮光板的影像較為模糊，導致在遮光板進入畫面時也難以發覺。要想把遮光板放到距畫面足夠近的地方以便發揮遮光作用，但是又不能遮擋畫面，這是非常困難的。

還要記住，鏡頭上的玻璃鏡片會像鏡子一樣反光。將照相機架在三腳架上，觀察鏡頭的前端鏡片，你會看到光源的反光，它們有可能導致眩光的發生。

將鏡頭前的遮光板移遠一些，直到在鏡頭中看不到反射的光源為止。為保險起見再將遮光板略微後移。在這個位置上，遮光板既不會遮擋畫面，又能夠消除幾乎所有的眩光。

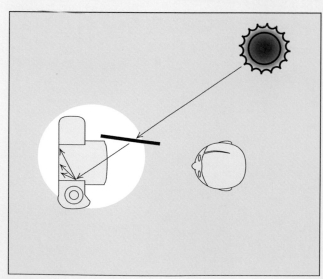

圖 5.16B　畫面外的光線穿過鏡頭，在相機內部引起反射導致機內眩光。將光線遮擋在鏡頭之外是防止機內眩光的唯一方法。

理想的色調變化

我們已經談到，具有三個側面的盒子需要有一個亮部面，一個陰影面，以及一個色調介於前兩者之間的中等色調面。我們還沒有談到亮部面應該亮到什麼程度或者陰影面應該暗到什麼程度。事實上，在本書中還從來沒有談到具體的用光比率，因為它必須根據具體的被攝體和個人習慣而定。

如果被攝體只是一個簡單的立方體，任何側面都沒有什麼重要的細節，我們可以將陰影處理成黑色而將亮部處理成白色。然而，如果被攝體是即將出售的產品的包裝，那麼在每個側面都可能會有重要的細節。這就要求與第三個中等色調面相比，包裝盒的亮部面只需稍亮一點，而陰影面只需稍暗一點。

拍攝圓柱體：增加色調變化

現在我們來探討表現圓柱形物體的相關問題。

圖 5.17 中的火箭模型是一個基本呈圓柱形的物體。但是由於缺少色調變化，這張照片並沒有充分表現出模型的真正形狀。因為光線比較均勻地照射在模型的整個表面，模型顯得較為扁平，缺少明顯的立體感。

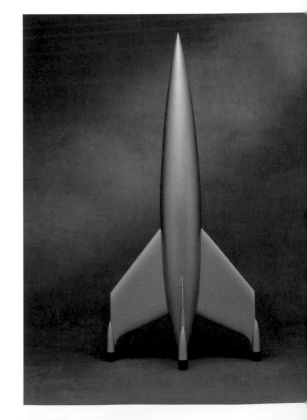

圖 5.17 被攝體大致呈圓柱形，但平光不足以提供足夠的視覺暗示來表現其真實形狀。

這張模型照片沒有提供充分的視覺暗示，使大腦對模型的形狀做出準確判斷。問題就在於火箭的「側面」沒有清晰的分隔邊緣。它的陰影與亮部逐漸融合成一片，導致空間間的區別部分失去了。

這個問題的解決方法是在畫面中增加更豐富的色調變化。圓柱形物體通常需要比方形盒子更明亮的亮部或更黑暗的陰影。圖 5.18 為調整用光方式後所得到的火箭模型照片。

達到這一效果的一種簡單用光方式（也正是我們使用的）是將光源放置在模型的一側，而將黑卡紙放置在另一側。透過使模型一側獲得比其他部分更多的照明，在模型表面產生從亮部到陰影的充分變化以獲得深度。

然而不幸的是，把光源放在被攝體一側產生了另一個問題，被攝體的陰影會投射在攝影台表面。正如之前所看到的，如果陰影落在圖片底部、被攝體下方，則不可能成為顯眼的構圖元素。

牢記以上各點，在這些情況下如果把主光源放在圓柱形被攝體的一側，我們通常會使用更大型的光源。這樣會進一步柔化陰影，使它不易分散觀者的注意力。

圖 5.18 使用側光照明使火箭模型獲得顯著的色調變化——這是大腦感知深度所需要的視覺暗示。

拍攝有光澤的盒子

在第 4 章中我們已經知道，良好的用光需要區分漫反射和直接反射，並且對選用何種反射做出理智決定。我們所說的照亮簡單平面的每一種方法都同樣適用於由一組平面構成的立體物體。

到目前為止，在本章中我們已經探討透視變形、光源面積、光位等問題，這些因素都決定照相機是否處於能夠產生直接反射的角度範圍內，是否能夠看到光源。現在我們來探討一些特殊的用光技術，它們有助於拍攝表面光滑的盒子。

請看圖 5.19，這個示意圖中是一個有兩個角度範圍的光滑盒子，一個在盒子頂部產生直接反射，另一個從盒子前面產生直接反射。（大多數時候照相機的拍攝視角要求攝影師處理三個角度範圍，但示意圖只需處理頂部和正面的角度範圍，這更便於我們理解。）

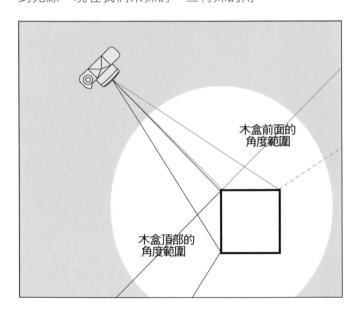

圖 5.19 拍攝木盒的時候，有兩個我們必須處理好的角度範圍。在這兩個角度範圍的光源都會產生直接反射。

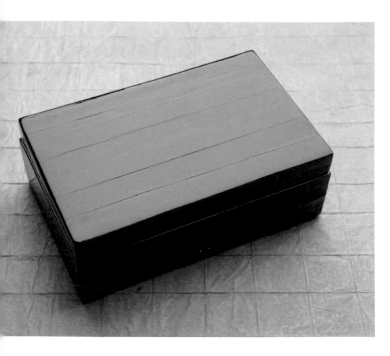

圖 5.20　盒子頂部的大部分細節均因直接反射而變得模糊不清。我們可以透過把光源放在產生直接反射的角度範圍外進行補救。

我們的第一個用光選擇是需要直接反射還是避免直接反射——換句話説，光源應該放在角度範圍內還是角度範圍外。

圖 5.20 是一個表面極富光澤的古董木盒。因為表面非常光滑，所以頂部木材的大部分細節因直接反射而變得模糊不清。

透過將光源放置在產生直接反射的角度範圍外，我們可以對損失的細節進行補救。透過下面一系列步驟我們可以達到這一目的。

使用深色到中灰色調的背景

首先，應盡可能使用深色到中灰色調的背景。如圖 5.19 所示，使被攝體產生眩光的途徑之一就是透過背景反射。此外，位於攝影台上方的光源會在木盒側面產生直接反射。

如果使用的是無縫背景紙，那麼上半部分的背景紙會將光線反射到盒子頂部。背景越暗，反射光就越少。對於某些被攝體可能僅需這一步就足夠了。

不過有時你可能不想要深色背景。在另外的情況下，你會發現產生直接反射的光線來自別的地方，而不是背景。不管哪種情況，下一步都是相同的——找到產生直接反射的光線並將其去除。

消除盒子頂部的直接反射

有多種有效的方法可用來消除盒子頂部的直接反射。我們可以單獨使用其中一種，或者根據其他拍攝要求將這幾種方法結合使用。

使光源朝向照相機

如果照相機機位較高，頂光就會在盒子頂部形成反射，使用柔光箱時尤其如此。這樣的光源面積很大，至少部分燈光會落在角度範圍內。如果淺色背景也在盒子頂部形成反射，將導致直接反射變得更明亮，照片也就更糟糕。

對於上述情形，一個補救方法就是將柔光箱朝向照相機。按圖 5.21 所示的方法，能夠清晰地再現木盒頂部的細節。

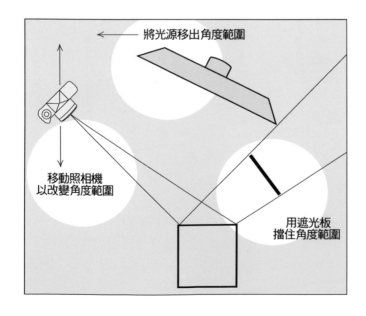

圖 5.21 消除盒子頂部直接反射的幾種方法，你可以將它們單獨使用或組合使用。

升高或降低照相機

移動照相機也會改變角度範圍。如果頂燈光源在盒子頂部形成直接反射,透過降低照相機位置調整角度範圍的方法,可使光源移出角度範圍之外。如果採用低位光源,光源的上半部分光線會在盒子頂部形成直接反射,那麼升高照相機位置會使攝影棚內背景上方和後方的反射取代低位光源的反射(圖 5.22)。好在讓攝影棚的後面及上方區域保持黑暗並不是一件複雜的事。

運用漸層技術

如果無法使用深色背景,至少還可以壓暗會在木盒頂部產生直接反射的部分背景。運用漸層技術可以達到這個目的。盡可能控制從背景反射出來的光線,到達木盒表面的光線越少,木盒反射出的光線也就越少。

消除盒子側面的直接反射

消除光滑的木盒頂部的大部分直接反射,是一件相對簡單的事情。然而,在試圖消除木盒側面的直接反射時,事情變得困難起來。

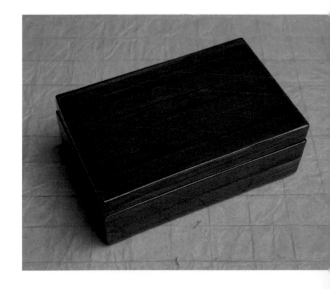

圖 5.22　這張照片是向前移動柔光箱的拍攝結果,盒子頂部的細節現在非常清晰。

在檯面上放置黑卡紙

黑卡紙會壓暗被攝體的部分表面，並消除部分被攝體的直接反射。圖 5.23 顯示使用黑卡紙拍攝的結果。我們只打算消除某些直接反射、其他部分保留不變時，這是一種特別有效的技術。

再次回顧圖 5.19，如果木盒的側面完全垂直，除非將黑卡紙放到盡可能靠近被攝體底部的位置，否則它不可能充滿整個角度範圍。儘管如此，把黑卡紙放到盡可能靠近被攝體的位置而又不侵入成像區域，通常是進入下一種技巧的良好開端。

傾斜木盒

有時你可以抬高木盒正面以消除大量令人生厭的眩光。這種策略是否奏效取決於被攝體的形狀。

例如，電腦和廚房電器之類的被攝體一般高度較低，在它們的下面墊上小型墊腳時，使墊腳藏在被攝體陰影裡並不複雜。然後傾斜相機使被攝體看起來處於水平位置就可以了，這種小技巧通常是難以察覺的。

如果假定檯面上的盒子是平放的，照相機會很容易看出盒子並沒有處於水平位置。我們可以使盒子稍微傾斜一點，或者保持它原封不動。但哪怕是小幅度的傾斜也非常有用，尤其是在使用下面的技術時。

圖 5.23　將黑卡紙放置在木盒右側以消除側面多餘的直接反射，有助於恢復失去的表面細節。

使用長焦鏡頭

有時使用長焦鏡頭可以解決問題。如圖
5.24 所示，長焦鏡頭能夠使照相機遠
離被攝體進行拍攝。

正如我們所看到的，圖中的角度範圍小
於圖 5.19 中的角度範圍，這意味著被
攝體反射的檯面光線少了。

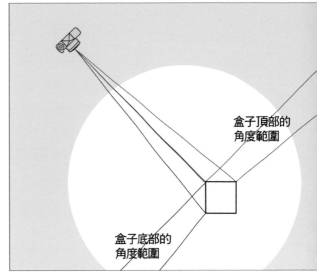

圖 5.24　使用長焦鏡頭有時有助於消除多餘的
反射。將這幅圖中更遠的視點與圖 5.19 相比，
可以看出照相機移得越遠，所產生的角度範圍
越小。

其他消除直接反射的方法

如果仍有部分直接反射使細節變得模糊，以下方法可以將其徹底消除。

使用偏光鏡

如果產生直接反射的是偏光，使用鏡頭偏光鏡便可將其消除。我們建議將這個方
法作為首選補救方法，用於前一章介紹過的同時表現多種不同性質表面的情況。

然而，如果被攝體是表面光滑的盒子，我們通常將偏光鏡作為一種終極手段，這
是因為光滑的盒子通常不止一個側面會發生偏光反射。

不幸的是，來自一側的偏光反射的方向可能會垂直於另一側的偏光反射。這意味
著當偏光鏡消除了一種偏光反射時，卻顯著地增加了另一種偏光反射。

因此，我們應首先嘗試前面的步驟。如果留下的直接反射是最難消除的，不妨再
使用偏光鏡來減少這種反射。如果之前的補救方法已經奏效，在其他側面略微增
加的一點直接反射也就無關緊要了。

使用消光劑

的確，有時會發生可怕的事情！當使用上面介紹的任何方法都無法消除環境、被攝體以及視點變化而產生的反射。在這樣的「黑暗」時光裡，我們可能會被迫使用消光劑。但這或許（也僅僅是或許）需要一點點運氣，否則會產生令人無法接受的結果。

值得注意的是，消光劑會降低你試圖保留的影像細節的清晰度。如果被攝體的細節非常精細或比較精細，清晰度的降低可能會比直接反射造成的對比度降低帶來更大的破壞力。

此外，當你往被攝體上噴灑消光劑時應非常小心，因為消光劑這樣的化學用品並不總是能與被攝體和諧共處。正式使用前應該在被攝體的次要部位用少量消光劑試驗一下，不採用這樣的預防措施有可能會招致災難性的後果。

使用直接反射

我們用光滑的木盒作為範例，以證明直接反射具有明顯的破壞性。但是如果直接反射沒有使細節變得模糊不清，通常更願意將直接反射最大化而不是消除它。

畢竟，如果直接反射對表面非常重要，利用這種反射會產生看上去特別真實的影像。在下一章中我們將詳細探討這一特殊技術。

請記住有時候我們就是無法在一張照片裡，完成所有想做的事。我曾經不得不在展示盒裡拍攝一個杯子。杯子上面有閃亮的金色字樣，木製展示盒帶有黑色天鵝絨襯裡。我可以打亮盒子或杯子，但就是無法在一張照片裡同時完成。最後的作法是先在杯子正確照亮的地方拍一張照片，然後將相機和拍攝對象留在原地不動，只移動燈來正常照亮盒子的部分。如果是在底片的時代，就得有專人把兩個部分接在一起。然而現在就容易多了，正確打光的杯子影像可以先在 Photoshop 勾勒出輪廓，再貼到照亮盒子的照片中合成。我知道製作這張影像需要用到兩張照片，再以我對科學上的理解，我向藝術總監解釋為何這種作法是必要的，他們就會明白為何需要一張額外的照片。

表現
金屬物體

許多學生和剛入門的攝影師認為金屬物體是一種最難拍攝的被攝體，覺得讓他們拍攝金屬物體簡直就是前所未有的殘酷懲罰。然而，當他們掌握要領後，就會發現其實真理就在身邊。表現金屬物體並不困難，攝影教師在佈置這樣的任務時，並不是出於故意整人的目的。

有幾種典型的被攝體是所有攝影師在學習用光時總會遇到的，這些被攝體教會我們基本的用光技術，使我們能夠應付任何被攝體的拍攝。金屬物體有充分的理由成為一種典型被攝體。經過拋光的明亮金屬物體，幾乎只能產生非偏光直接反射，這種永恆不變的特性使金屬物體成為真正令人愉悅的被攝對象。一切都是可以預先控制的，在開始佈光前我們就能知道所需光源的面積大小。

此外，在無法把光源設置在能夠產生有效照明的位置時，我們也能在流程當中及時發現問題。我們不能投入大量時間只是為了證明我們正在嘗試的工作無法完成，必須從一開始就完成正確的用光設置。

同時，因為金屬物體的直接反射基本不會受到其他類型反射的影響，所以掌握這種反射的特性非常容易。因此，學習拍攝拋光金屬物體，有助於培養攝影師隨時隨地瞭解並控制直接反射的能力，即使有其他類型的反射出現在同一畫面中也是如此。

在本章中將介紹一些新的概念和技術。最重要的被攝體也是最簡單的被攝體——平面的、明亮的拋光金屬體。在場景中沒有其他物體的情況下，一件平面金屬物體的用光非常簡單，甚至無需太多思考或者瞭解相關理論。但這種簡單的被攝體可以展現最精緻複雜的用光技術——這種技術最終甚至有可能幫助攝影師完成最困難的工作。

下面講到的大部分內容均為產生直接反射的角度範圍。我們在第 3 章介紹角度範圍的概念，在其後每一章節中將一直使用這個概念。但在其他章節中，這個概念都不像在處理金屬物體時變得這麼重要。

拍攝平面金屬物體

明亮的拋光金屬物體就像一面鏡子，可以反射周圍的一切。這種與鏡子相似的特性意味著我們在拍攝金屬物體時不會只拍到它本身，還會將周圍的事物（或者說環境）拍攝進來，因為它們會被金屬物體表面反射出來。這表示我們在拍攝金屬物體前必須準備一個合適的環境。

我們知道直接反射與被攝體和照相機有關，它由有限的角度範圍內的光源產生。因為金屬物體會反射環境光，所以角度範圍越小，越不必擔心環境光的影響。一小塊平面金屬物體只有一個很小的，能夠產生直接反射的角度範圍，因此非常適合作為討論金屬物體用光一般原理的最簡單的例子。

圖 6.1 所示為一塊平面金屬物體和一台照相機。注意照相機的位置在任何有關金屬物體的用光示意圖中都是非常重要的，因為角度範圍取決於照相機相對於被攝體的位置。因此，照相機和被攝體的關係至少和被攝體本身一樣重要。我們知道只有圖中顯示的有限角度範圍內的光源才能夠產生直接反射。

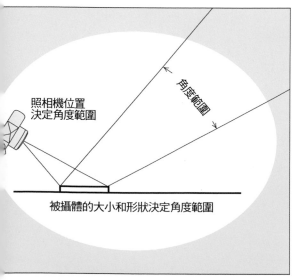

圖 6.1 產生直接反射的角度範圍取決於照相機相對於被攝體的位置。

表現金屬物體的明暗

第一也是最重要的，就是拍攝這塊金屬物體時，我們想要它呈現什麼樣的亮度。是想讓金屬物體看起來亮一點、暗一點，還是介於兩者之間？我們的選擇決定了用光方式。

如果我們想讓金屬物體在照片中顯得亮一些，應該確保光源能夠覆蓋在金屬物體上產生直接反射的角度範圍。如果想讓金屬物體在照片中顯得暗一些，則需要把光源移到其他角度。無論哪種選擇，拍攝金屬物體的第一步就是找到這個角度範圍。一旦角度範圍確定，後面的工作就簡單了。

確定角度範圍

多加練習能夠使我們很容易地預見角度範圍的位置。經驗豐富的攝影師通常一下子就能將光源放在相當接近理想位置的地方，然後根據取景器裡的影像稍加調整即可。如果我們從來沒有嘗試過金屬物體的用光，光用想像角度範圍在空間中的哪個位置可能會較為困難。

我們將為你示範如何準確確定角度範圍的技巧。你可以經常使用這種方法，也可以只在比較棘手的情況下根據需要採用這種方法。無論哪種情況，這一技術的簡化操作已經能夠滿足大多數拍攝要求。如果這是你第一次嘗試拍攝金屬物體，建議將以下所有步驟至少嘗試練習一次。

透過白色目標確定角度範圍

白色目標可以是任何隨手可得的大型平面板材，最簡便的就是你最後會用來為金屬物體提供照明的大塊柔光板了。圖6.2 標出兩個可能的位置，可以在金屬物體上方的這兩個位置上懸掛一大塊柔光板。

此時在該點你並不知道角度範圍的準確位置，不妨用一塊比預想的角度範圍更大的白板做試驗。你越是不確定角度範圍的位置，所需白色測試板的面積越大。

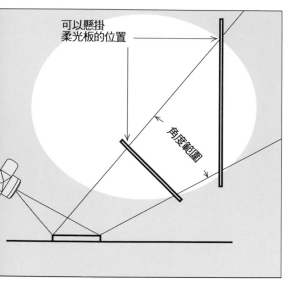

可以懸掛
柔光板的位置

角度範圍

圖 6.2 在該試驗中可用來懸掛測試板的位置，也是打算把金屬物體拍得更亮一些時柔光板的懸掛位置。

將測試燈放置在照相機鏡頭處

所謂「測試燈」，是為了區別用來拍照的光源。測試燈的光束應比較狹窄，在照亮金屬物體的同時不能照亮周圍區域。小型聚光燈是一種比較理想的測試光源，但如果能夠保持室內黑暗，閃光燈也可以滿足要求。

如果從近距離拍攝小型金屬物體，測試燈必須準確放置在鏡頭位置，這可能需要暫時將照相機從三腳架上卸下來。如果是機背取景式照相機，那麼你也可以暫時卸下鏡頭和機背，將測試燈放在照相機後方，使燈光穿過照相機對準被攝體照射。但是使用這種方法一定要小心謹慎！攝影燈距離黑色的機身過近時會使照相機迅速升溫，可能會對相機造成非常嚴重的損害。

當照相機使用長焦鏡頭且距被攝體非常遠的時候，通常無需將測試燈精確地放在相機位置處，只要使它盡可能靠近鏡頭，對於大多數拍攝工作就已經比較理想了。

將測試燈對準被攝體

將測試燈對準金屬物體表面距離照相機最近的點，光線就會從金屬物體表面反射到測試板的表面。正如我們在圖6.3中所看到的，反射光照射到測試板表面上的點為角度範圍的接近極限，用膠帶在該點做上標記。

如果測試光束足夠寬，能夠覆蓋金屬物體的全部表面，在其後的測試過程中你可以不必移動測試燈而將其保持在原位。但如果測試燈只能照亮部分表面，那麼請接著將其對準金屬物體上距離最遠的點，從該點反射的光落在測試板表面即為角度範圍的遠限。再次用膠帶在該點做上標記。

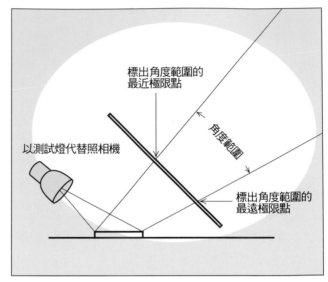

圖6.3 位於照相機位置的測試燈透過金屬物體表面反射出來的光線標出角度範圍的位置。本書上一版聰明的讀者建議用鐳射筆作為測試燈，效果應該會更好。

同樣，標出需要確定角度範圍位置的所有點，點的數量取決於金屬物體的形狀。你至少需要標出角度範圍的最近和最遠極限。如果金屬物體是矩形的，你需要考慮將四角而不是四邊的光線反射至測試板表面。

研究測試板表面反射區域的位置和形狀。

光源或遮光板從來都不需要精確地對應角度範圍，但利用這個機會瞭解一下角度範圍的確切位置顯然大有益處。現在稍微花費一點工夫以後會得到回報的。在對角度範圍進行精確測定，以後的拍攝工作中就能快速地推測其位置，而無需從頭開始測量一次。

應特別注意的是，從金屬物體底部邊緣反射的光點對應測試板表面頂部的界限標記，反之亦然。記住，不管是何種類型的表面，這樣都有助於更快速地找到眩光或亮斑的來源。

本次試驗所證明的關係也適用於其他照相機和被攝體的位置關係。圖 6.2 為照相機從側面拍攝檯面上一小塊金屬物體的示意圖。當然也可以將其理解為拍攝正面帶有玻璃幕牆的大樓俯視示意圖，測試板表面標記出來的區域和大樓反射的天空光線相對應。

金屬物體的用光

採用前面介紹的測試方法，或根據經驗做出判斷，或將二者結合使用，我們就能找到在金屬物體上產生直接反射的角度範圍。下一步，我們必須解決讓金屬物體在照片上看起來亮一些還是暗一些的問題。這是一個非常重要的步驟，因為它會導向兩種全然相反的用光設置。

有的照片中，需要將金屬物體表現為白色，而場景的其他部分盡可能深一些。在另外的照片中，會在高色調場景中將金屬物體表現成黑色。我們更希望能夠獲得介於這兩種極端狀況之間的效果，但如果學會了極端的用光方法，則更容易掌握其他折衷的用光方法。

使金屬物體變得明亮

因為攝影師通常會讓照片中的金屬物體顯得非常明亮，首先來解決這個問題。假設我們想把金屬物體的整個表面都拍得很明亮，那麼所需光源至少應能覆蓋產生直接反射的角度範圍。

注意，因為拋光的金屬表面幾乎不產生漫反射，來自其他角度的任何光線都不會對金屬物體產生實際影響，無論這些光源有多亮或曝光時間有多長。

剛好能夠覆蓋角度範圍的光源面積是我們可以應用的最小面積，理解到這一點也很重要。下面會向你證明為什麼我們習慣使用比最小光源面積大的光源。現在，假設最小面積的光源已經足夠了。

圖 6.4 為一種可能會用到的用光設置。我們在柔光板上方的吊桿上設置一盞燈，並調整燈頭到柔光板的距離，使光束大致能覆蓋之前標註的角度範圍。

也可以採用一塊不透光的白色反光板取代柔光板，然後按圖 6.5 中的方式佈置光源。將聚光燈靠近照相機，聚焦光束大致覆蓋標出的角度範圍。結果它照亮被攝體的效果和透過柔光板的光源一樣。

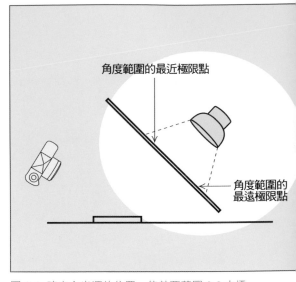

圖 6.4 確定主光源的位置，使其覆蓋圖 6.3 中標出的角度範圍。

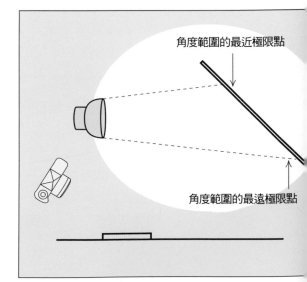

圖 6.5 為圖 6.4 的一種替代用光方式，使用一塊不透光的白色反光板，聚焦聚光燈光束使其覆蓋標出的角度範圍。

圖 6.6 提供圖 6.4 的第二種替代用光方式，使用柔光箱，並透過黑色卡紙調整光源的有效面積。

大多柔光箱無法調整燈頭到前方柔光板的距離。它的燈頭固定在柔光箱內，非常均勻地照亮柔光箱的整個正面區域。如圖 6.6 所示，可以透過在柔光箱前面蒙上黑卡紙的方式限制光源的有效面積，以獲得與上圖類似的佈光效果。

我們採用這三種佈光方式中的第一種，拍攝放在白紙上的明亮的拋光金屬抹刀，效果如圖 6.7 所示。

和預想的一樣，金屬抹刀呈現為一種令人愉悅的淺灰色。如果你從未用過這種佈光方式，你可能不會想到「白色」的背景會變得這麼暗！這就是這種用光的必然結果。這張照片採用了「標準」的曝光。

圖 6.7 白色背景上的明亮的金屬抹刀。你知道為什麼白色的背景看上去會這麼暗嗎？

怎樣才算金屬物體的「標準」曝光

在圖 6.7 中，因為金屬物體是重要的拍攝物體，我們只需使它曝光正確便可，背景是可以忽略的。但被攝體怎樣才算「曝光正確」呢？一種有效的方法是測量金屬物體上的點測光讀數，並記住要比測光讀數增加 2~3EV 進行曝光。（測光表告訴我們將金屬物體拍成 18% 灰的讀數，但我們想讓它更明亮一些。照片需要達到什麼程度的亮度是一個創造性的決定，而不單純是技術問題。2~3EV 的曝光補償屬於合理範圍。）

切記，在之前的範例中，我們盡可能使金屬物體顯得更明亮，完全沒有顧及其他方面。因為金屬物體除了直接反射以外，幾乎不產生其他反射，所以它在照片中的亮度近似於光源的亮度。如果金屬物體是主要被攝體，那麼透過測量灰卡的反射讀數是不太可能獲得適當曝光的。曝光的一般法則是讓我們精確地確定中性灰，讓白色和黑色落在它們應處的位置。但當主要被攝體比 18% 的灰卡亮得多時，一般法則就不適用了。因此，這種場景的「合適」曝光會使白色背景呈現為深灰色。

假設金屬物體不是唯一重要的被攝體，這種情況甚至在這種簡單的場景中也可能發生。這幅畫面上沒有別的重要物體，但如果用作廣告用途，要求在影像區域設計黑色的字體，為了使字體清晰易辨，白色背景就非常關鍵了。

在這種情況下，灰卡讀數可以使白色背景獲得非常合適的曝光，但卻會造成金屬物體的過度曝光。遺憾的是，沒有一種「標準」曝光能夠同時適用於金屬物體和白色背景。如果二者都是非常重要的被攝體，我們必須對場景重新佈光。下面我們就來介紹幾種佈光方法。

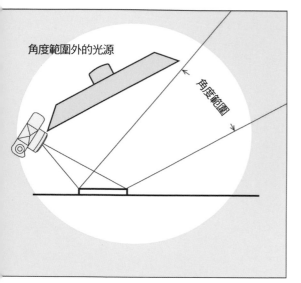

圖 6.8 該光源位置是能夠讓我們保持金屬物體灰暗的諸多位置之一，重要的是要將光源放置在角度範圍外。

圖 6.9 光源位於抹刀反射的角度範圍外，金屬表面沒有直接反射，因此在照片中顯示為黑色。

使金屬物體變得深暗

前文探討如何使金屬物體盡可能顯得明亮。現在我們將重新佈光，使金屬物體盡可能顯得灰暗。理論上，沒有比這個更容易的了。我們要做的只是從任意方向為金屬物體照明，只要在產生直接反射的角度範圍之外就行。一個簡便的方法就是將光源靠近照相機。下面我們來示範可能會產生的效果。

圖 6.8 顯示的光源位置是許多有效位置中的一種。注意，如果我們想要使金屬物體呈現灰暗的色調，我們先前確定的角度範圍現在絕不能放置光源。

儘管角度範圍仍然在圖中標出，但要注意標出角度範圍的白色測試板已經不見了。如果我們仍將測試板放在該位置，它就會像一個附加光源一樣反射出部分光線。

圖 6.9 證明此原理。照片生動地顯示當我們將光源設置於在金屬抹刀上產生直接反射的角度範圍之外的拍攝效果。圖 6.8 中的用光設置只會產生漫反射，因為金屬體無法產生較多的漫反射，所以顯示為黑色。而紙張能夠對任何方向的光源產生漫反射，因此呈現為白色。

入射光讀數、灰卡讀數或白紙讀數（有適當曝光補償）都是非常合適的曝光指標，它們幾乎適用於任何均勻照明和極少（或沒有）直接反射的場景。對於既缺少直接反射、黑色的主要被攝體也不在陰影中的場景，我們無需考慮純白或純黑的情況，使中性灰正確曝光才是我們需要考慮的問題。除了說明這個原理之外，我們不大可能將圖 6.8 中的佈光方式作為一個場景的主要用光。圖中陰影的位置無助於描繪被攝體的形狀。有鑑於此，我們現在來看同一個被攝體稍微複雜一點的佈光情況。這種方式在保持金屬物體表面為黑色的同時，能夠對令人討厭的陰影進行補救。

假定我們用來標定角度範圍的測試目標，比覆蓋該角度範圍所需的最小面積大很多。如果要照亮被攝體表面除標記為角度範圍的每一個點，則需要一個大型的柔和光源，同時它仍能夠使金屬物體呈現為黑色。圖 6.10 顯示獲得理想結果的用光設置。

注意我們已經往後移動光源，盡可能均勻地照亮整塊柔光板。然後我們加上一塊遮光板，其面積和形狀剛好能夠覆蓋金屬物體的角度範圍。圖 6.11 為最終結果。

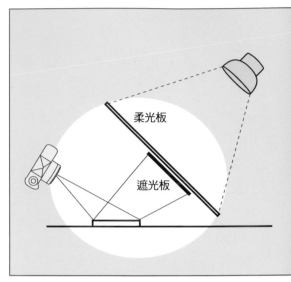

圖 6.10 大型光源柔和地照亮整個場景，但遮光板覆蓋住角度範圍，使金屬物體呈現為深暗色調。

圖 6.11 拍攝這張照片時，我們使用一塊遮光板擋住金屬物體反射的角度範圍，這種設置壓暗了抹刀的色調。

使用柔光箱代替吊桿上的光源和柔光板也會收到很好的效果,但使用不透光的白色反光板效果就稍遜一籌,因為照亮反光板的燈光同樣會照亮遮光板。儘管遮光板是黑色的,它也會更像反光板而不是遮光板。因為黑色的遮光板在吸收一部分光線的同時也在反射另一些光線,這不是示範上述用光設置的好方法,然而這可能是所有方法中最合適的一個折衷方法。

巧妙的平衡

我們從不單獨使用將金屬物體表現為明亮或深暗的用光技術,而是將兩種技術結合使用,在兩個極端之間尋求一種平衡。

圖 6.12 就是一種平衡。這幅照片採用覆蓋金屬物體直接反射的角度範圍的光源,加上使背景產生漫反射的其他角度的光源。

圖 6.12 為圖 6.7 和圖 6.9 的精巧平衡。光源覆蓋金屬物體產生直接反射的角度範圍,來自其他角度的光線在背景上產生漫反射。

圖 6.13、圖 6.14 和圖 6.15 顯示幾種可以拍攝出這幅照片的用光設置，每一種設置都同時使用來自角度範圍內以及其他方向的光源。我們實際使用的是圖 6.15 中的用光設置，但其中任何一種設置都能產生相同的效果。最佳方法就是使用手頭上現有設備即可實現的方法。

在這些示範中，最重要的一點並不是說服你只有平衡的用光方法才能夠拍出最佳照片，而是讓你理解「想法」才是通往成功之路。

我們能夠精確地決定金屬物體處於灰階的哪個位置。金屬物體的精確色調完全能夠獨立於場景的其他部分進行調控，它可以處於黑和白之間的任何灰階，一切由攝影師的創造性判斷決定。

例如，如果我們採用圖 6.13 的用光設置，透過增加柔光板上方的光源功率能夠使金屬物體更加明亮；或者在靠近照相機的地方放置更明亮的輔助光，使背景更加明亮。運用這兩種光源就能夠隨意控制金屬物體和背景的相對亮度。

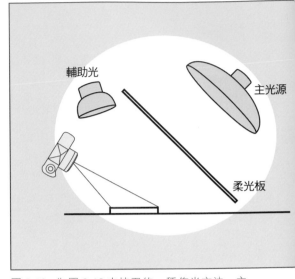

圖 6.13 為圖 6.12 中抹刀的一種佈光方法。主光源位於角度範圍內，在抹刀上產生較大的、明亮的直接反射，同時輔助光照亮了背景。

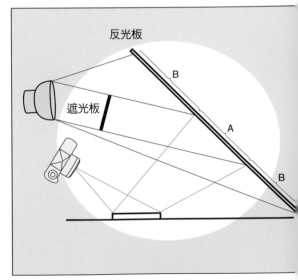

圖 6.14 為圖 6.12 中抹刀的另一種佈光方法。遮光板擋住射向反光板上的角度範圍（標記為 A）的光線，但沒有擋住射向反光板其他部分（標記為 B）的光線。

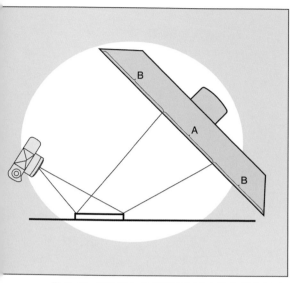

圖 6.15　柔光箱上角度範圍（A）之外的部分（B）只照亮背景，不照亮金屬。

如果光源面積足夠大，即使只有一個光源也可以產生極好的控制效果。我們回顧一下圖 6.15 中的單個柔光箱，注意整個光源在紙張上產生漫反射，但只有覆蓋住角度範圍的部分能夠在金屬物體上產生直接反射。柔光箱的發光面位於角度範圍內越多，金屬物體就越明亮。然而，如果柔光箱面積很大，但只有很小一部分表面處於角度範圍內，那麼背景將更明亮。

光源與被攝體之間的距離決定了會有多少光源處於角度範圍內。

控制光源的有效面積

在前文中已經瞭解到光源面積是攝影師最有力的操縱工具之一，還瞭解到光源物理面積的大小並非決定有效面積的大小。將光源距被攝體更近一些，其特性便相當於大型光源，能夠柔化陰影，擴大某些被攝體的亮部。將光源移遠一些效果則相反。對於明亮的金屬物體而言，這個原理更具重要意義。

圖 6.16 中，照相機和被攝體之間的關
係與之前的範例相同。現在，同一個柔
光箱有兩個可能的位置：一個位置距
被攝體比前述範例更近，而另一個則
更遠。

我們預想，光源越近背景會越明亮，
但金屬物體的亮度卻不會改變，因為
直接反射的亮度不受光源距離的影響。
圖 6.17 證明我們的預想：移近光源使
背景更明亮，同時金屬物體的亮度卻
不受影響。不妨將這一結果與圖 6.12 柔
光箱放置在較遠位置的結果相比較。同
樣，將光源移至距被攝體更遠的位置時
會使背景變暗，但仍然不會影響金屬物
體的亮度。

改變光源距離會改變背景亮度，但不
會改變金屬物體的亮度，這似乎可以
讓我們任意掌控兩者的相對亮度。有時
確實如此，但並非總是奏效，這是因為
鏡頭的焦距也會間接地影響光源的有效
面積。這通常令人感到奇怪，即使對於
經驗豐富的攝影師也是如此，但是圖
6.18A 和 B 顯示問題產生的原因。

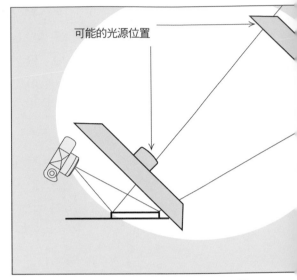

圖 6.16　柔光箱的兩個可能位置。兩個位置同樣
能為金屬物體提供照明，但光源距離被攝體越
近，背景越亮。

圖 6.17　將該圖與圖 6.12 進行比較，移近柔光
箱會使背景更亮而抹刀不受影響。

在圖 6.18A 中，距離被攝體更遠的照相機裝有長焦鏡頭，而圖 6.18B 中距離被攝體較近的照相機裝有廣角鏡頭。因此，這兩幅照片中的被攝體大小相等。對於照相機 A 而言，距離被攝體越遠，柔光箱與產生直接反射的角度範圍相比就越大。我們可以把光源移近或移遠，但不會影響金屬物體的用光。鏡頭焦距越長，視點越遠，光源的位置選擇就越靈活。因此，我們能夠最大限度地控制被攝體和背景的相對亮度。

但照相機 B 看到的光源有效面積是不一樣的。柔光箱剛好覆蓋較近視點所產生的角度範圍。我們無法將光源移往遠處，否則金屬物體的邊緣會變成黑色。在第 5 章中，介紹過照相機的視點還會影響畫面的透視變形。有時照相機的機位沒有什麼選擇的餘地，但在另一些場景中，又有許多能夠令人滿意的機位。在這些範例中，如果被攝體是明亮的金屬物體，我們建議使用焦距更長的鏡頭並將照相機放在更遠的位置，以便在用光方面獲得更大的自由度。

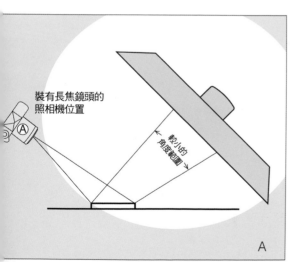

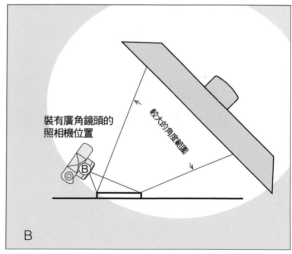

圖 6.18 被攝體到照相機的距離會影響光源的有效面積。照相機 B 距被攝體較近，因而角度範圍較大。照相機 A 距被攝體比照相機 B 更遠，因此角度範圍小了許多。如果兩個場景中金屬物體的曝光相同，那麼儘管兩個場景中的光源亮度相等，但 A 圖中的背景將比 B 圖中的背景更加明亮。

另一種拍攝直接反射的方法

在對一般被攝體進行佈光時更具自由度，這裡有另一種不同的利用直接反射的用光範例。為了解釋這一用光技術，同一物件我們拍攝兩個版本。

在拍攝圖 6.19A 時，我們將柔光箱放置在吉他的左側上方進行照明。在拍攝圖 6.19B 時，我們又在原來的設置中增加兩塊白色反光板——一塊在吉他上方，另一塊在照相機下方並且朝向吉他一側。

A B

圖 6.19 我們將柔光箱作為主光，用來產生所需的直接反射，以表現這把老吉他的細節和光澤。

使金屬物體與照相機成直角

前面的範例中照相機的拍攝方向均不與金屬物體表面相垂直。有時我們需要讓照相機的視線垂直於金屬物體，正對著金屬物體拍攝。因為金屬體恰似一面鏡子，所以照相機很可能會在被攝體上形成倒影。現在來看看解決這一難題的幾種方法。你可能會用到其中的每一種方法，這取決於特定的物體以及手頭的設備條件。

使用機背取景照相機或透視調整鏡頭

這是最佳解決方法。在使用機背取景照相機時，只要照相機的機背與金屬物體的反光平面平行，對於大多數觀者而言，金屬物體看上去將位於照相機前方的中心位置。（請注意：Canon 和 Nikon 這樣的製造商生產出一種透視調整鏡頭，他們也稱之為移軸鏡頭。雖然這種鏡頭通常也能發揮作用，但是與機背取景相機相比，它們的調整幅度受到較大的限制。）

圖 6.20 中，我們將照相機放在偏離被攝體中心的位置，這樣它就不會在金屬物體表面留下倒影了。由於影像平面仍然與被攝體平行，因此也不會出現透視變形現象。然後平移鏡頭使金屬體的影像移動至成像區域的中心位置，就像照相機位於被攝體正前方一樣。注意，這會使角度範圍移到照相機的另一側。

之前討論的所有用光策略均適用於這一場合：使用能夠覆蓋整個角度範圍的大型光源；將光源設置在角度範圍之外；或者根據我們想要表現的亮度結合使用這兩種方法。

如果因為照相機所處的位置，需要平移鏡頭偏離中心至較遠位置，我們可能會遇到兩個特殊的問題：首先，可能會導致影像虛化，使畫面邊緣出現暗角；其次，被攝體過分偏離中心會導致幾何失真或輕微變形，即使使用優質鏡頭也無法避免。在讓照相機盡可能遠離被攝體的同時結合使用長焦鏡頭，可以將這些困擾降至最低。

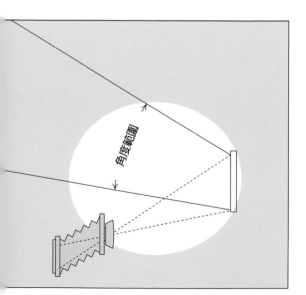

圖 6.20 因為照相機位於角度範圍之外，所以它不會在金屬物體上產生倒影。由於金屬物體與影像平面平行，所以它也不會產生透視變形。

使照相機透過光源中的小孔進行拍攝

假如我們想使金屬物體顯得明亮一些，有時可以用白色的無縫背景紙為金屬物體提供照明。如圖 6.21 所示，我們在紙上挖一個小洞，大小剛好可以讓鏡頭透過去。這種方法可以將照相機的倒影問題降到最低，但不能完全解決問題。因為儘管在被攝體上看不到照相機，但光源上的小孔還是可以看到的。

如果金屬物體的形狀不是非常規則的，能夠掩飾令人不快的反光，那麼這種技術將會產生良好的效果。例如，如果被攝體是一台具有複雜控制台的機器，在旋鈕和儀錶上的倒影可能會看不出來。不論光源是反光板還是柔光板，我們必須特別留意靠近照相機位置的光線。如果光源對準反光板，直接反射到鏡頭上的光線有可能導致眩光的發生。透過柔光板投射出的燈光也可能會在柔光板上留下照相機的陰影，最終在被攝體上留下可見的陰影。

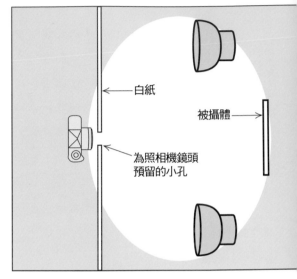

白紙

被攝體

為照相機鏡頭
預留的小孔

圖 6.21　被攝體上不會反射出照相機的倒影，但會留下白紙上的小孔影子。

從唯一角度拍攝金屬物體

在這種情況下，應使照相機盡可能遠離被攝體，以最大限度地消除透視變形現象，至於輕微的變形可以在後製處理中加以校正。不過用軟體校正變形並非理想的解決辦法，因為這種處理通常會導致一定程度的圖像品質下降。

如果這種拍攝環境無法避免，可以將這一方法作為可選方案。校正總比不校正好。如果你選擇這一方案，取景時應確保畫面中被攝體周圍留有較大的空間。後製處理時你必須對圖片加以剪裁，修整梯形變形，使其符合長方形畫面的要求。

用軟體消除反光

直接拍攝金屬物體，讓照相機的反光出現，然後用軟體消除反光。這種方法與用光無關，因此我們在這裡不做詳細探討。然而對於某些被攝體，特別是大型被攝體，後製的數位處理比任何一種用光方案都要便捷得多，因此我們不應該忽視這種選擇。

還是面對現實吧，花費半天的時間設置光線還不如花費半個小時在電腦前處理影像。此外，這個方法和前面剛剛講到的方法不同，它不會造成影像品質的下降。

拍攝金屬盒

一個金屬盒最多有三個側面能夠被照相機看到，每一個側面都和其他任何金屬平面一樣需要處理。每一個表面都有自己的角度範圍需要考慮，區別在於每一個角度範圍都朝向不同方向，而我們必須在一次性處理好所有側面的角度範圍。

在為金屬盒佈光時，我們需要考慮其他材料製成的光滑盒子的用光問題。（如果你沒有按照章節順序閱讀本書，你可能需要瞭解第 4、5 章中關於拍攝光滑盒子的內容。然而，儘管此處的原理與前面範例中的原理相同，但它們之間的區別可能會使我們以與前面範例相反的方式來應用這個原理。）

圖 6.22 與圖 5.19 相同，為了使你不必翻回到前面的章節，我們在此重複了一下。

不過現在這個盒子是由金屬而不是木頭做成的。它有兩個角度範圍，一個在盒子頂部，另一個在盒子正面。我們可以把光源設置在這兩個角度範圍內，也可以設置在角度範圍外，這取決於我們想讓表面看起來明亮些還是黑暗些。

如果轉動盒子使其三面對著照相機，則適用於同樣的原理——但是很難在示意圖中顯示出來。盒子正面所產生的角度範圍會落在盒子下方並且位於盒子一側。盒子的其他可見側面會在場景的另一側產生一個相似的角度範圍。

一個既非黑色也非金屬材料製成的光滑盒子會同時產生漫反射和直接反射。我們通常會避免使光滑的盒子表面產生直接反射，以免遮蔽漫反射。拋光的金屬盒只產生直接反射，如果沒有直接反射，我們看到的金屬盒將是黑色的。因為更多的時候我們想讓金屬物體顯得明亮一些，所以通常會利用直接反射而不是避免它。這意味著需要用一個光源來覆蓋每一個角度範圍。

盒子頂部的角度範圍佈光比較容易，只要使用之前範例中平面金屬物體的用光方式即可。

金屬盒側面的佈光難度較大。如果我們如圖 6.22 放置照相機和被攝體的放置，那麼圖中至少得設置一個光源。盒子正面的角度範圍落在盒子所在的桌子上面，無論我們喜歡與否，這都意味著桌子表面成了盒子正面的光源。

對於沒有在畫面中出現的側面，我們不必使用反光板或任何其他光源。盒子在取景器中的影像越大，反光板就可以放得越近。即使這樣，盒子的部分底部仍然會出現桌子的反光。

如果你不想把盒子的底部從畫面上剪裁掉，並且如果盒子真像鏡子一樣，反光板可能會進入畫面，這是令人反感的。圖 6.23 顯示這個問題。我們沒有剪裁圖片，這樣你可以清楚地看到畫面上的反光板。

明亮的拋光金屬盒幾乎總是會出現這種問題。所幸這通常只需解決一個主要問題。下文介紹了解決這個問題的幾種技術，請根據實際情況加以選擇。

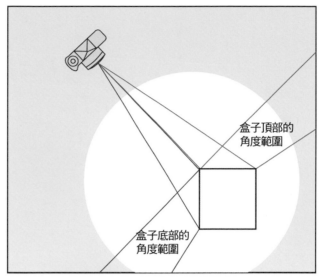

圖 6.22 設置好盒子的兩個角度範圍，使照相機
能夠同時看到盒子的頂部和正面。

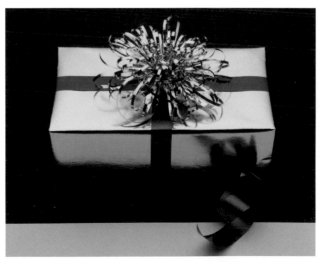

圖 6.23 盒子底部幾乎消失於黑色的桌子表面，
防止這種情況出現的唯一辦法，就是將反光板放
置在能夠接觸到盒子正面的位置。

使用淺色背景

迄今為止，拍攝立體金屬物體最簡便的方法就是使用淺灰色的背景。對於許多金屬物體而言，背景本身就是光源。當我們把被攝體放在這樣的背景上時，很多工作其實就已經完成了，只需稍稍進行調整使光線更加完美便可。

為了拍攝圖 6.24，我們使用一塊比整個成像區域面積更大的背景。記住這個背景需要覆蓋金屬物體反射的全部角度範圍，而不僅僅只是照相機看到的區域。然後我們使用一個柔光箱從金屬盒頂部進行照明，就像為其他平面金屬物體佈光一樣。

這就幾乎完成我們要做的全部任務了。在場景的各個側面放置銀色反光板以消除絲帶的陰影，整個佈光就完成了。

如果為金屬盒提供良好的用光是唯一目的，那麼我們應該經常使用淺色調的背景。然而，出於藝術氛圍和情感表現的要求，通常還會提出其他要求，因此我們需要瞭解其他幾種技術。

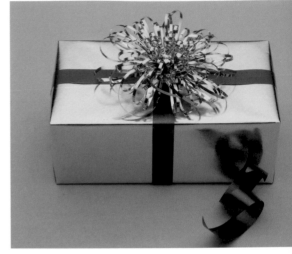

圖 6.24　背景的淺灰色表面就像光源一樣為金屬盒的正面提供照明。

使用透明背景

如果像前述範例那樣保持金屬盒方位不變，而又不在場景中使用光源，唯一的辦法就是將盒子放在透明表面上。如圖 6.25 所示，在這種情況下，照相機能夠在金屬物體上看到光源（在本例中為白色卡紙）的反光而不會直接看到光源。

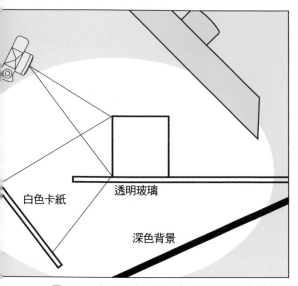

圖 6.25　在場景中不增加光源卻仍然能夠照亮金屬盒正面的一種佈光方式。將盒子放在透明的玻璃板上可以使光線穿過玻璃反射到盒子上。

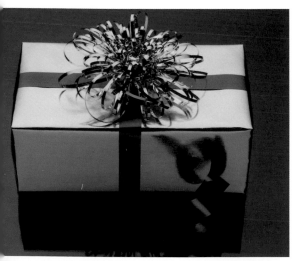

圖 6.26　按圖 6.25 的佈光拍攝而得的結果。盒子下方的深色反光效果是否符合需要，取決於被攝體以及拍攝者的觀點。

這種佈光方式我們洽當放置黑色卡紙的位置，使其既能夠充滿整個背景同時又處於金屬盒正面與側面的角度範圍之外。圖 6.26 為這種設置的拍攝結果。注意背景為深灰色，但並不是黑色，並且桌子表面有反光。從這個視角上看，在金屬盒頂部產生直接反射的光源同樣會在玻璃表面產生直接反射。

這張照片的效果很不錯。但假如我們不喜歡玻璃上的反光，而且想讓背景變成純黑色，可以使用磨砂玻璃消除盒子的反光，這樣會使背景更加明亮而不是更暗。

幸運的是，這個角度上來自玻璃的大多數直接反射都是偏光，因此透過鏡頭上安裝的偏光鏡，我們可以消除圖 6.27 中的反光。玻璃現在看上去是黑色的了。但是還要記住除非光源本身是偏光，否則來自金屬物體的直接反射不會是偏光，偏光鏡也無法阻擋這種直接反射。

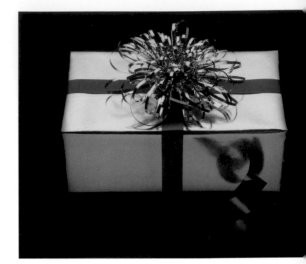

圖 6.27　和圖 6.26 場景相同，但鏡頭上的偏光鏡消除玻璃的反射。不過偏光鏡沒有對金屬物體產生任何影響。

使用光滑背景

如果將金屬物體放在光滑的表面上，我們可以使光源出現在影像區域，然而照相機卻無法看到它！我們稱這種技術為「不可見光」。它的工作原理介紹如下：請翻回到圖 6.22，這次假設被攝體放在光滑的黑色玻璃板上。正面的角度範圍告訴我們金屬物體能夠獲取光線的唯一可能位置是黑色的塑膠表面，但「黑色」又表明塑膠不反光。這些事實說明

金屬物體的正面是不能被照亮的。

然而，我們也說過黑色塑膠是光滑的。我們知道光滑的物體會產生直接反射，哪怕它們因為太黑而不能產生漫反射。這意味著可以如圖 6.28 所示，透過塑膠表面的反射光線來照亮金屬物體。

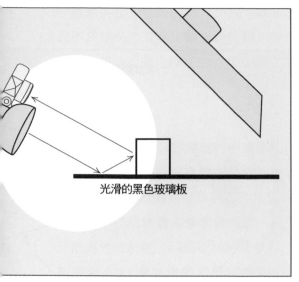

圖 6.28 從光滑的黑色塑膠板上反射的「不可見光」照亮金屬物體。沒有光線直接從塑膠表面反射到照相機，因此照相機看不到照亮金屬物體的光源。

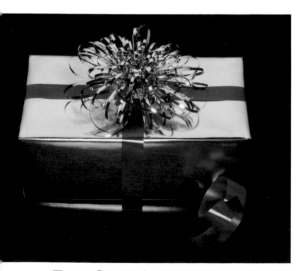

圖 6.29 「不可見光」的拍攝效果。照亮盒子正面的光源位於場景之內——黑色塑膠板位於盒子正前方。

如果仔細觀察光線的角度，你就會發現照相機下面的燈光可以從光滑的塑膠表面反射到金屬物體上。光線以該角度照射在金屬物體上，然後再反射回照相機被記錄下來。金屬物體就是這樣被照亮的，圖 6.29 中明亮的金屬物體證明這一點。

就金屬物體而言，它是被場景內的塑膠表面照亮的。然而，照相機看不到從黑色塑膠板上反射過來的光線，因為塑膠板所確定的角度範圍決定照相機無法看到這一切。

和先前的玻璃表面一樣，玻璃表面會反射來自上方的光線。我們可以再次在鏡頭前加裝偏光鏡以消除眩光。

當金屬物體不是絕對的平面時，為其提供照明的角度範圍會變得更大。下面來看這種情況下比較極端的一個例子。

黑色魔法

「黑色魔法」指增加到基本的用光設置中、只為了在金屬物體表面產生黑色「反光」的物體。在金屬物體邊緣的黑色反光有助於使其與背景區別開來。在略微不規則的表面，黑色魔法透過整個表面反射的光線能夠增加照片的立體感。

黑色魔法通常會用到遮光板，若配合柔光板使用效果更好。將遮光板放在柔光板和被攝體之間，會產生黑色的硬質反射；將遮光板放在柔光板背對被攝體的另一側，能夠產生柔和的漸變反射。遮光板離柔光板越遠，反射越柔和。

有時你也可以使用不透光的反光板（用以反射場景中其他位置的光源）作為金屬物體的光源。在這種情況下，遮光板不會產生柔和的漸變反射，但橫貫反光板的黑色柔邊噴繪條紋能夠產生相同的反射效果。

消光劑

消光劑會使光滑的表面變得不再光滑，進而增加金屬物體的漫反射，同時減少直接反射。這種方法使得用光不再受到角度範圍的嚴格限制，獲得更多的自由。然而遺憾的是，使用消光劑的金屬體看起來不再具有拋光的明亮表面，甚至可能看上去不再像金屬物體了。

不加節制地使用消光劑是需要避免的習慣。在受過訓練的人眼中，只會暴露攝影師在金屬物體用光技術欠佳。儘管這麼說，我們也應該承認本書的所有作者都會在自己的攝影棚裡備有消光劑。

首先應盡可能為金屬物體佈置合適的光線，必要時再對過亮的亮部或模糊的邊緣部分噴上一點消光劑。應儘量保持金屬的光澤，避免將被攝金屬物體整個表面噴上一層厚厚的塗層。

適用的拍攝情況

在直接反射非常重要的時候，有關金屬物體的用光技巧應更加了然於心。在本書的其他章節還會更深入地瞭解它們，有些應用目前可能還不是很明顯。

例如，我們會在第 9 章中討論一些極端的例子，比如為什麼大多數金屬物體的用光技術對於任何「黑色對黑色」的場景都是非常有用的，而不論被攝體由何種材料組成。

容易產生直接反射的其他被攝體顯而易見，玻璃是其中之一。然而，拍攝玻璃會帶來另外的有利的拍攝環境和挑戰。我們將在後面的章節中瞭解其中的原因。

表現
玻璃製品

CHAPTER 7

第 一次將沙子熔化製成玻璃的遠古先哲矇騙了我們的眼睛，也啟發一代又
一代後人去效仿。與任何其他事物相比，拍攝玻璃製品或許會令攝影師
早生華髮，蹉跎青春。

然而，對影像製作者而言，嘗試再現玻璃製品的外觀並不會導致經常看到的「災
難性」攝影事件。本章將討論拍攝玻璃製品的原理、問題以及一些簡潔有效的解
決辦法。

涉及的原理

玻璃製品的拍攝原理與之前章節中討論
的金屬物體拍攝原理有諸多相同之處。
與金屬物品相似，玻璃製品所產生的反
射幾乎都是直接反射。但與金屬物體不
同的是，這種直接反射通常都是偏光反
射。

我們大概已經想到拍攝玻璃的用光技術
與拍攝金屬大致相同。但如果運用相同
的佈光方法，可能會常用到偏光鏡。然
而事情並沒有這麼簡單。在為金屬物體
佈光時，我們主要關注朝向照相機的反
射面。如果效果不錯，通常只需做一些
微調表現細節。但在為玻璃製品佈光
時，需要關注其邊緣部分。如果邊緣非
常清晰，可以完全忽略正面的反射。

面臨的問題

玻璃製品引發的拍攝問題是由玻璃的性
質所決定的。因為玻璃是透明的，從大
多數角度照射到玻璃製品邊緣上的光線
並不能直接反射到觀者的眼中，這樣邊
緣就看不到了。看不出邊緣的玻璃製品
沒有形狀可言。更糟糕的是，我們肉眼
能看到極少的反射往往因太過微弱或者
太過明亮，導致玻璃表面的細節和質感
都無法表現出來。

圖 7.1 就出現這兩個問題。場景中光源
的直接反射破壞整個畫面，它們不足以
揭示出玻璃器皿的表面特點。玻璃的形
狀缺乏清晰的界定是更為嚴重的問題。
輪廓不清晰，邊緣的色調也缺乏明顯的
差異，那麼玻璃器皿就會與背景融為一
體。

解決方案

前一張照片的效果非常糟糕,那麼現在來看看圖
7.2。將這張照片所顯示出來的玻璃形狀與前一張相
比較。這兩張照片使用相同的玻璃器皿和相同的背
景,並且從相同的視角用相同的鏡頭拍攝,但結果正
如你所見,差異十分顯著。

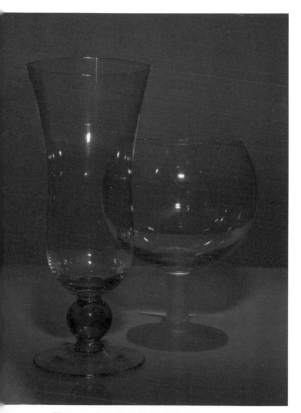

圖 7.1 這張照片的問題是由玻璃的特性所引發
的。玻璃不但透明而且高度反光。

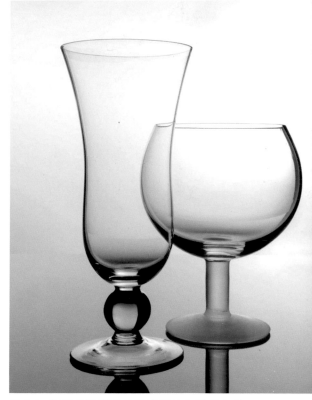

圖 7.2 清晰的邊緣對於玻璃器皿的用光十分
重要。

在第二張照片中，顯著的黑色線條勾勒出玻璃器皿的形狀，沒有亂七八糟的反射影響表面的呈現。比較這兩張照片，我們可以列出玻璃製品的拍攝目標。如果想要得到一張清晰的、令人滿意的玻璃製品照片，必須做到以下幾點：

1. 使被攝體的邊緣產生顯著的線條。這些線條能勾勒出玻璃器皿的形狀並與背景分離。

2. 消除光源及其他攝影器材造成的干擾性反光。

接著來看看實現這些目標的具體方法。首先我要尋找「理想的」的拍攝環境，這有助於我們展示一些基本的拍攝技法。接著要超越這些基本的技法來克服一些難題，這些難題是相同場景下非玻璃材料的被攝體也會遇到的。現在開始討論第一個目標，確定被攝體的邊緣。

運用這兩種基本用光的任何一種，幾乎可以避免在界定玻璃製品邊緣時遇到的所有問題。我們將這兩種用光方法分別稱為「亮視野用光」法和「暗視野用光」法，也可以稱之為「暗對亮」法或「亮對暗」法。

兩種相反的用光方法

雖然從名稱上看這兩種方法正好相反，但我們會看到它們的原理是一致的。這兩種方法都可以製造主體與背景間的色調差異，而這種色調差異正好可以勾勒出玻璃器皿的輪廓，展現其形狀。

亮視野用光

圖 7.2 是使用亮視野用光法拍攝玻璃器皿的一個範例。拍攝背景規定我們應如何處理各種玻璃製品。在明亮的背景下，如果想讓玻璃清晰可見，則必須讓玻璃邊緣暗下來。

如果你已經讀過第 2 章及後面的章節，或許已經猜到這種亮視野用光法需要消除所有來自玻璃表面邊緣的直接反射，那你也應該明白為什麼要從決定玻璃器皿的直接反射的角度範圍開始討論。

請看圖 7.3，這是單個圓形玻璃製品產生直接反射角度範圍的俯視圖。我們可以為每一個玻璃器皿都畫一幅這樣的示意圖。

該圖中的角度範圍與前一章中圓形金屬物體的角度範圍相似。但是這次不需要關注整個角度範圍，只需關注角度範圍的邊界，即圖中標記 L 的位置。從這兩個角度反射出來的光線決定玻璃邊緣的呈現形式。

這個角度範圍的邊界告訴我們，如果想讓照片中的玻璃邊緣明亮一些，光線應打在什麼地方；反之，如果想讓邊緣暗淡一點，光線不應該打在什麼地方。因為在亮視野用光方法中，我們不想讓玻璃的邊緣太亮，因此在圖中標記 L 的那條線上就不能有光線。

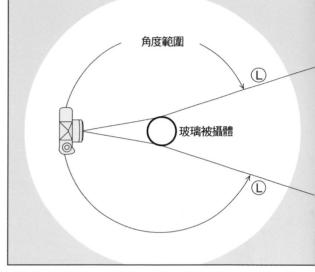

圖 7.3 示意圖中，角度範圍的邊界以 L 標記。從這兩點來的光線決定玻璃邊緣的呈現形式。

圖 7.4 顯示在亮視野背景下拍攝玻璃器皿的有效佈光方法。你可以選擇將光線對準可見的背景，或拍攝光線透過一個半透明的背景。兩種都試試。觀察下面每一個步驟的光線效果。對於亮視野用光設定可能會用到的任何佈光調整，這些步驟可以讓你快速地預測出哪些調整是有效的，哪些調整又是無效的。

下列步驟按照列出的先後順序進行最為有效。注意，除非到最後幾步，否則我們無需考慮場景中玻璃器皿的放置問題。

選擇背景

剛開始可選擇淺色的背景。我們可以使用任意現成的材料，一些半透明材料如描圖紙、布料、塑膠浴簾等都是一些可以利用的不錯的材料。也可以使用一些不透明的材料，如淺色的牆壁、卡紙或者珍珠板、無縫紙。

確定光源位置

現在開始著手設置光源，光源應能夠均勻地照亮背景。如前面圖 7.4 顯示兩種方法，它們都能產生同樣的效果。通常拍攝者會選擇其中一種方法，極少同時使用兩種方法。

圖 7.2 利用半透明材料背後的光源拍攝而得。這是一種極其方便的用光設置，因為它可以使照相機和被攝體四周的環境不至於太過雜亂。

我們也可以將不透明物體（比如牆壁）用作背景。如果用牆壁做背景，就需要找到放置光源的地方，使光源既可以照亮背景，又不會在玻璃器皿上形成反射或者出現在畫面區域。將光源安放在玻

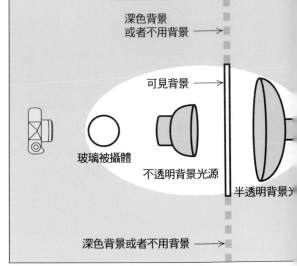

圖 7.4 這裡顯示兩種方法，這是在圖 7.2 中使用的一種亮視野用光方法。我們很少將兩種光源一起用，哪一種光源位置合適與否完全取決於背景。

璃器皿後方和下方的短支架上是一種不錯的方法。

確定照相機位置

現在，將照相機放到合適的位置，並使背景充滿整個畫面。這一步非常關鍵，因為照相機與背景間的距離控制背景的有效面積。

採用亮視野用光時，背景的有效面積是唯一需要考慮的、最重要的因素。為了讓這次實驗更有效，背景必須剛好充滿照相機的取景框，既不能多也不能少。

如果背景太小就會產生一個明顯的問題：它不會填滿整個畫面。太大的背景也會引發一些小問題，會擴展到玻璃邊緣所產生直接反射的角度範圍中，導致反射出的光線消除用以確定玻璃邊緣的黑色輪廓線。

如果背景實在太大，無法控制在取景範圍之內（比如房間的牆壁），也可只照亮局部背景來縮小其範圍，或者將超過取景範圍的區域用黑色卡紙遮擋起來。

確定被攝體位置並聚焦照相機

下一步在照相機和背景之間前後移動被攝體，直到被攝體在取景框中大小合適。在移動被攝體時，會注意到被攝體離照相機越近，邊緣就會越清晰。

這種清晰度的增加並非細節越放大就越容易看清，而是由被攝體距離明亮背景越遠，邊緣反射的光線越少而形成的。被攝體距背景越近，就會有更多的光線進入到角度範圍中，它們產生的直接反射會使邊緣變得模糊起來。

現在，將照相機對準被攝體並聚焦。重新聚焦會稍稍增加背景的有效尺寸，但這種增加通常影響不大。

拍攝照片

最後，使用反射式測光表（大多數照相機的內建測光表就非常好）測量被攝體正後方背景區域內的光線亮度。

亮視野用光並不需要純白的背景，只要背景色調比玻璃器皿的邊緣明亮得多，玻璃器皿便能夠清晰地呈現出來。如果玻璃物體是唯一需要考慮的被攝體，我們可以透過調整測光讀數的方法控制背景亮度：

- 如果想使背景表現為中性灰（反光率 18%），可以直接按照測光讀數進行曝光。

- 如果想使背景表現為接近白色的淺灰色，可以在測光讀數的基礎上增加兩檔曝光。

- 如果想使背景表現為深灰色，可以在測光讀數的基礎上減少兩檔曝光，這樣便可以產生非常暗的深灰色背景。

應特別注意的是，在這種場景中沒有所謂的「正確」曝光，唯一正確的曝光就是我們喜歡的曝光。我們可以將背景設置成除了黑色以外的任意灰階。（如果玻璃的邊緣線為黑色，背景也為黑色，那就什麼也看不出來！）實際情況下，背景越明亮，玻璃的輪廓線就越明顯。

- 如果確定要使背景變得很亮，我們無需擔心玻璃器皿正面會產生多餘的反射。在明亮背景的映襯下，任何反射幾乎都暗淡得難以察覺。

- 然而，如果想要使背景呈現為中灰或深灰，玻璃器皿上就有可能映射出周圍的物體。下面會介紹幾種消除這些多餘反射的方法。

理論上，亮視野用光拍攝玻璃製品並沒有什麼特別複雜的地方。當然，我們已經用「理想」的範例盡可能清楚地介紹這個原理。但在實踐中，當面臨的情況與這種「理想」狀態不符時，這種複雜性隨時都有可能發生。

例如，在許多拍攝任務中，必須使畫面中玻璃器皿與背景的相對尺寸比練習時更小，這會導致被攝體邊緣清晰度降低。這種清晰度的犧牲是否明顯，則取決於拍攝時的其他因素。

當然，理解並熟練掌握理想條件下的工作原理，會為我們在不夠理想的條件下提供最佳解決方案。如果因構圖而導致糟糕的用光，理想範例就會解釋癥結所在，並建議該如何修復。如果無法對特定的構圖進行調整，理想範例也會告訴我們該如何做。我們沒有必要浪費時間去嘗試違背物理學原理的事物。

暗視野用光

如圖 7.5 所示，暗視野用光會產生相反的效果。

回顧圖 7.3 中產生直接反射的角度範圍，可以看出如果要保持玻璃器皿邊緣黑暗，在亮視野用光設置中角度範圍的邊界處（標記為 L）不能有光線。反過來我們可以假設，如果想使邊緣明亮一些，L 處則必須存在光線。進一步，如果我們不想在玻璃器皿中看到其他明亮的干擾光線，那麼從玻璃器皿角度範圍內的其他各個方位都不能看到光線。

圖 7.6 顯示將理論應用於實踐的詳細步驟。我們再一次將該用光技巧分解為五個步驟進行講解,其中有些步驟與之前介紹的亮視野用光方法相同。

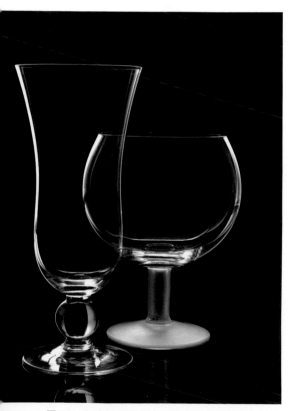

圖 7.5 在暗視野照明中,暗背景上的光線勾勒出玻璃的輪廓和形態。

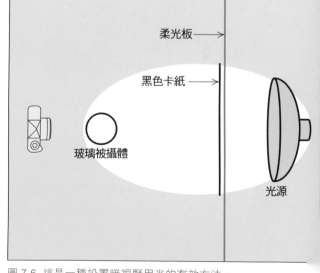

圖 7.6 這是一種設置暗視野用光的有效方法。

柔光板——→

黑色卡紙——→

玻璃被攝體

光源

設置大型光源

在第一次實驗中，圖 7.3 的俯視圖似乎告訴我們在兩個點上都需要光源，這其實是平面示意圖造成的表達缺陷。實際操作中，只需在玻璃器皿任意一側的點上放置光源便可。

為保持玻璃器皿的邊緣明亮，在被攝體上方和後方也要設置相似的光源。此外，如果這個被攝體是帶有碗狀容器的矮腳杯，則必須在杯底增加一個光源。所以，即使只是照亮一個很小的玻璃物體邊緣，也需要有四個大型光源！這種佈光較為棘手。我們通常會避免這種複雜而混亂的用光設置，而是用一個足以照亮被攝體頂部、底部以及兩側的大型光源取代。光源的確切面積並不重要，被攝體直徑在 10~25 倍之間都沒有問題。

圖 7.6 和圖 7.7 顯示兩種設置合適的大型光源的有效方法。一種用半透明材料，另一種用不透明材料。

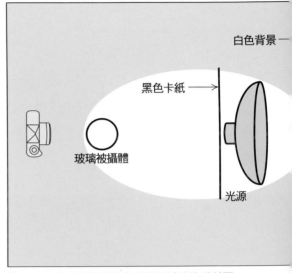

圖 7.7 這種用光設置能夠照亮不透明的反射面，但不會照亮照相機能拍到的背景。

設置一個小於光源的暗背景

設置一個小於光源的暗背景有幾種方法。圖 7.6 是一種最簡單的方法，在半透明光源處直接貼一張黑色卡紙即可。像牆壁之類的不透明平面也可以成為一種極為出色的光源，我們只需要用反射光照射牆壁即可。這種用光設置可能不適合將深色背景直接貼在牆上，因為它會使深色背景接受過多的光照，以致無法獲得所需的深灰色。

另一種方法如圖 7.7 所示，這種設置可以使不透明的反射表面獲得我們所需的明亮光線，但卻不會有大量的光線落到照相機能夠看到的背景中。將深色背景掛在燈架上或者用繩子懸掛在上方都會獲得良好的效果。

這兩種用光設置的結果相同：深色背景被明亮的光源包圍著。

與光源面積一樣，背景的大小並不是關鍵因素。與亮視野用光法一樣，我們可以透過調整照相機的距離來調整背景的有效尺寸。唯一的限制條件就是深色背景必須足夠小，以便在周圍留出大量的可見光。

確定照相機位置

同樣，背景應該能夠恰巧充滿照相機的取景框——既不能大也不能小。這與亮視野用光法的原理相同。如果深色背景的面積太大，它就會擴展到產生直接反射的角度範圍中。這樣會遮住界定玻璃物體邊緣、防止融入深色背景所需的光線。

確定被攝體位置並聚焦照相機

接下來，在照相機和背景之間移動被攝體，直到大小合適為止。同樣，被攝體離照相機越近，邊緣就越明顯。

最後，使照相機聚焦於被攝體。跟亮視野用光一樣，重新聚焦引起的背景大小變化極小，不會造成任何困擾。

拍攝照片

採用這種用光設置時，要想獲得精確曝光，需要使用測量角度極小的點測光表測量玻璃邊緣的亮部。在大多數這種類型的拍攝中，「極小的角度」指小於 1°的角度，然而幾乎沒有攝影師擁有這樣的測光表。不過也不要灰心，任何常見的反射式測光表（包括許多照相機自帶的測光表）在包圍式曝光的幫助下都能給出大致準確的曝光。

為了弄懂為什麼下列方法有效,首先必須記住一個物體純粹的直接反射與產生這種反射的光源亮度相等。這些反射或許會因為太弱而無法測量,但大型光源的情況則完全不同。

首先,將測光表儘量靠近光源單獨測量光源讀數。應測量光源邊緣的讀數,因為正是這部分光源照亮了玻璃器皿。其次,為了使玻璃接近白色,應採用高於測光表 2 檔的讀數進行曝光(這是因為測光表還原的是 18% 的中性灰而不是白色)。如果玻璃上的亮部是完美的非偏光直接反射,這樣的曝光就非常理想了。

理論上這次曝光很重要,因為它決定了包圍曝光的起點。但是實踐中是沒有這樣既完美又不是偏光的直接反射的。因此,我們只是簡單地提醒注意一下這次曝光,然後轉到下一步操作。因為幾乎不存在完美的直接反射,所以要嘗試在測光表的讀數基礎上分別增加用 1 檔、2 檔和 3 檔曝光。

因為極少光線或者沒有光線照射到背景上,不妨假定背景仍保持黑色。然而,如果我們希望背景亮一點,就有必要使用輔助光了。如果不使用輔助光,而是透過增加曝光(根據在亮視野用光中所探討的測光程式的推薦讀數)的方式提高背景的亮度,這通常會導致被攝體曝光過度。

相同地,我們使用一個理想的範例以避免過於複雜。由於構圖需要,也可能會與理想狀態有偏差,但不會差得太多。

兩種方法的最佳結合

亮視野用光和暗視野用光都簡單易學,但將兩者結合在一起卻非易事。拍攝玻璃製品時出現的多數失敗範例,就在於有意或無意間同時使用兩種方法。

例如,有的攝影師嘗試利用在前一章中介紹過的攝影棚拍攝玻璃器皿。這雖然成功避免多餘的反射,但同時也使玻璃製品的邊緣消失不見。攝影棚面向照相機的部分提供了一個淺色的背景,而棚內的其餘部分則照亮了玻璃,其結果是「亮對亮」的用光方法。

即使是在同一幅照片中，同時使用這兩種方法也要求將它們分離開。我們要在心裡對場景進行切分，決定哪一部分需要亮視野，哪一部分需要暗視野。圖 7.8 正是這樣的一幅照片。在照片中，白色磨砂塑膠被來自下方的小型光源照亮。

注意，我們並沒有將這兩種基本方法真正地融合在一起，只是部分用亮視野，部分用暗視野。無論何時都要將兩種方法區分清楚，這樣才能拍好玻璃物體。只有在兩種視野的過渡區域它們才會融合在一起，但這一區域可能會有明顯的品質損失。然而，透過縮小過渡區域可以弱化這一問題。

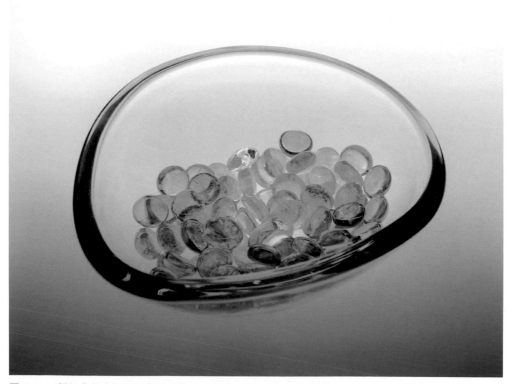

圖 7.8　一種經典用光設置，部分場景為亮視野、部分場景為暗視野。

最後的修飾

到目前為止，我們已經討論如何清晰表現玻璃製品形狀的用光技術。正如你看到的，可以透過在深色背景下使用淺色線條，或在淺色背景下使用深色線條來界定玻璃製品的形狀。這兩種用光技術都是拍攝玻璃製品時的基礎技術。然而，我們通常還需要一些額外的技法以得到更加令人滿意的照片。

在本章的其餘部分，將會討論最後的修飾工作。我們將特別關注如何實現以下目標：

1·清晰表現玻璃器皿的表面。

2·背景的照明。

3·淡化水平分界線。

4·防止眩光。

5·消除多餘的反射。

因為這些技法對於暗視野情境更為有效，因此我們將以暗視野用光為基礎來演示這些技法。

表現玻璃器皿的表面質感

在許多情況下，僅僅確定玻璃器皿的邊緣是不夠的。不管我們將邊緣表現得有多出色，也只是顯示它的輪廓。通常，照片必須也能夠清晰地顯示出玻璃器皿的表面形態。要做到這一點，我們必須仔細控制玻璃器皿表面的亮部反射區域。

大面積的亮部對於玻璃表面的質感表現至關重要。為了證明這一點，我們不妨比較一下圖 7.1 和圖 7.9 中的亮部域。圖 7.1 中的細微亮點嚴重分散注意力而且毫無意義。而圖 7.9 則處理得非常好，大面積的亮部傳達給觀者有關玻璃器皿的資訊。它不是擾亂照片的其他元素以吸引觀者的視線，而是致力於達到建設性的目標：「這就是玻璃表面的形狀和感覺。」

表現玻璃器皿表面的質感，需要在表面適當的位置打上大小合適的亮部。好在這並非難事，只需要記住反射理論告訴我們的直接反射原理即可。

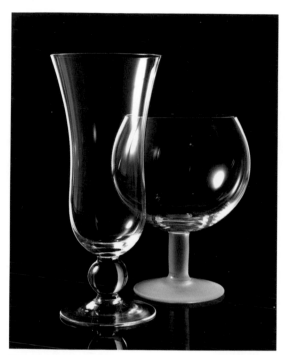

圖 7.9　圖中大面積的高部有助於玻璃器皿表面的質感表現。

我們已經知道，所有玻璃表面的反射幾乎都是直接反射，而直接反射總是嚴格遵循入射角等於反射角的定理，從而可以預先判斷其方向。現在我們來看圖 7.10。假設我們想要在玻璃器皿表面製造亮部，就需要在該亮部所屬的角度範圍內使用增加光源。在這一範圍內的光源能夠在玻璃器皿的該區域產生直接反射。

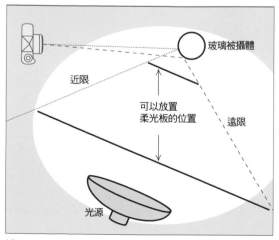

圖 7.10　在玻璃表面的某一位置製造亮部需要使光源填滿其角度範圍。在這張示意圖中，被照亮的柔光板會在玻璃表面產生亮部。

注意，圓形的玻璃器皿能夠在其表面反射攝影棚的大部分區域，所以照亮玻璃表面有時會需要面積非常大的光源。圖 7.10 顯示產生大型光源的兩種方法。這兩個位置的光源能夠相等地照亮玻璃器皿表面。然而，如果它們都能夠覆蓋所需的角度範圍，一個位置上的光源面積將是另一位置上光源面積的若干倍。

確定攝影光源和柔光板之間的距離非常重要。請注意圖 7.9，由於光源距柔光板太近以至於只能照亮柔光板的中心部位。

圖 7.11 提供一種解決方法。我們將燈頭往後移遠一些，這樣矩形柔光板的整個表面都會被照亮，並在玻璃器皿表面形成反射。

圖 7.11 將這幅照片中的大面積亮部與圖 7.9 進行比較。這次使光源遠離柔光板，整塊柔光板都被照亮並在玻璃表面反射出來。

圖 7.12 我們用膠帶在玻璃瓶表面得到類似窗戶的反射效果，減少這張照片的「攝影棚效應」。

照亮整個柔光板的光線越是均勻,產生的亮部域面積就越大。但通常我們想讓這種大面積的亮部暗一些。因為如果整個柔光板都很明亮,就會在玻璃表面反射出一個明顯的有棱有角的矩形。這種反射會暗示照片是在攝影棚光源下拍攝的,從而降低場景的真實性。

無論將光源放置在何處,有時候我們需要在柔光板上貼上黑色膠帶,產生條紋影像以減少攝影棚效應。如圖 7.12 所示,這樣玻璃器皿上的反射看上去就像窗戶的反光一樣。

繼續下文之前,我們先要注意在本章的前幾個範例中,光線都不是從玻璃器皿背後照過來的,這種方式更適合表現那些表面複雜且不光滑的玻璃物體。場景中若有其他不透明物體,這種方法也同樣適用。本章稍後還會介紹更多使用這種技術的範例。

背景的照明

如果不考慮背景的實際色調,使用基本的暗視野用光法會產生背景很暗的照片。若想讓背景變亮則需要另外的光源。

為了照亮暗視野背景,我們只需簡單地在深色背景中放置一個附加光源便可以了。與一種用來形成亮視野用光的技術相似,也就是在不透明的白色背景前放置一個光源。通常我們甚至可以用相同強度的光源,因為深色的背景材料會使最終結果與亮視野用光不同。

圖 7.13 就是由這種方法增加背景綠色漸層拍攝而成。注意背景的色調已經被提亮為中間調,而玻璃表面也沒有產生任何多餘反射。

圖 7.13 在這張暗視野照片中,背景中的光源明顯地照亮一部分背景區域。

淡化水平分界線

玻璃器皿必須放在檯面上才能拍攝,這樣照片中就會出現檯面的水平線條。如果水平分界線對畫面造成不必要的干擾,我們應該怎麼辦?

消除一般被攝體照片中的水平線要比清除玻璃製品的更為容易。拍攝非玻璃物體時,我們可以用一張很大的桌子使其邊緣不至於出現在畫面中。此外,也可以用一塊無縫背景紙並將其上升高到照相機視野之外。這些方法也適用於拍攝玻璃製品,但效果總是不盡如人意。

前面已經講過,玻璃製品的最佳用光方式需要使背景正好充滿整個畫面。而較大的桌子和背景紙都不符合這個要求。如果背景是淺色的還好,可以將不會出現在畫面中的區域用黑卡紙遮住,這樣也能產生合適的亮視野照明。

對暗視野用光而言,也可以用白色或銀色反光板部分地遮住畫面中的深色桌子。這種方法效果通常差強人意,因為照亮反光板的光源與照亮桌子的相同,對反光板合適的光線亮度對於桌子而言可能就太亮了。因此,如果桌子在畫面中無足輕重,寧願將之去除。我們當然不能這麼做,不過也有幾種辦法可以獲得大致滿意的效果。

透明的玻璃或者壓克力檯面看上去好像不存在一樣。在前面大多數拍攝範例中,我們都使用透明的桌子。透過桌子可以看到背景,因此令人生厭的水平線就會得到弱化。

桌子的透明特性允許背景光透過並照亮場景,如同桌子不存在一樣。圖 7.14 可以看出對於確定這件玻璃被攝體的邊緣非常重要的光線能夠穿過透明的桌子,但如果是不透明的桌子就會被擋住。

另一種有效的方法就是把被攝體放在一面鏡子上。與其他不透明表面相比,鏡子中反射的背景會使得背景和前景的色調反差不至於太過強烈。

而鏡面反射與穿過透明桌面的光線幾乎可以同樣地照亮玻璃器皿。水平線可能還能看到,但是已經非常模糊了。對這兩種方法有趣的變化是,將水噴灑在玻璃桌面上,形成的薄霧會破壞和掩飾有可能干擾被攝體的反光。

然而,即使是透明的桌面或鏡面,仍會產生輕微的水平分界線,而且有些情況下消除分界線的效果並不是很理想。有些照片會要求完全消除分界線。在這些情況下,可以使用圖 7.15 中的無縫背景紙。

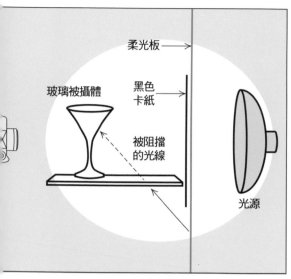

圖 7.14 透明的桌子可以讓光線通過,就如同桌子不存在一樣,但不透明的桌子會擋住界定邊緣的關鍵光線。

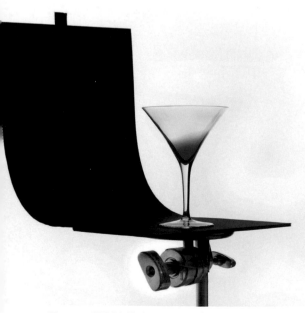

圖 7.15 類似這樣的無縫背景紙可以消除畫面中的水平線,但仍保留著玻璃杯的清晰邊緣。

在這張示意圖中，無縫背景紙
直接用膠帶黏在大型柔光板
上，由柔光板背後的光源提供
照明。如果我們細心地裁剪無
縫背景紙，使其充滿照相機的
拍攝範圍，用光品質就不會受
到影響。這種佈光方法的效果
如圖 7.16 所示。

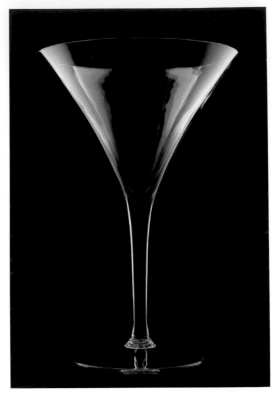

圖 7.16 使用圖 7.15 中無縫背景紙的拍攝效果。玻
璃杯的所有邊緣線都非常清晰，而且完全沒有出現水
平線。

防止眩光

遺憾的是，用基本的暗視野用光法拍攝玻璃製品時，有可能產生非常糟糕的眩光。在前面幾章曾討論過照相機產生眩光的原理。暗視野用光增加照相機在影像四周產生眩光的機率，使問題變得更加突出。圖7.17 就是一個極端的範例。

即使眩光還不至於糟糕到在影像邊緣產生灰霧或條紋的地步，但仍會引起影像畫質整體下降。在最理想的情況下，也可能會得到一張缺少對比度的照片。

圖 7.17 由於照相機眩光有可能出現在影像四周，因此在暗視野用光條件下使用遮光板預防眩光非常重要。

幸運的是，如果能理解並預見此類問題，解決它還是比較容易的。只需像前文中介紹使用遮光板便可，但必須記住，遮住的應該是來自畫面四周投射到鏡頭上的非成像光線。

我們可以用四塊紙板或者在一塊紙板中間挖出一個長方形洞口做成一塊遮光板，然後將其夾在照相機前方的燈架上。

消除多餘的反射

因為玻璃的反射屬於鏡面反射，因此室內的任何物體都有可能在玻璃表面產生反射。所以，為玻璃器皿設置好滿意的用光後，我們必須考慮如何消除這種用光設置帶來的多餘反射。尤其適用於暗視野用光，因為深色背景透過玻璃會使多餘的反射更加明亮，格外顯眼。

消除多餘反射的第一個步驟，就是找出周圍有可能反射到玻璃中的物體。找到這些物體之後，有三個基本的策略可供選擇，通常會將這三種策略結合使用：

1. 移走產生多餘反射的物體。處理亮度較高的反射物體（如燈架和用不到的反光板）最簡便的方法就是直接把它們移開。

2. 遮住投射在這些物體上的光線。如圖 7.18 所示，照相機旁邊為柔光板提供照明的光源同樣也會照射到照相機上，在照相機和光源之間設置一塊遮光板可壓暗照相機的反射，使其不再出現在玻璃表面。

3. 使物體變暗。最後，如果無法遮住產生多餘反射的光線，可用黑色的卡紙或者黑布將這些物體蓋住，這樣可使它們明顯變暗。

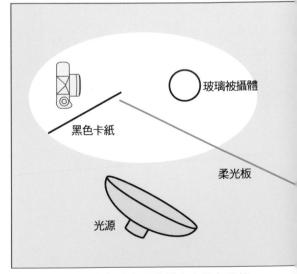

圖 7.18 照亮柔光板的光源同樣也會照亮照相機，使照相機在玻璃表面產生反射。在這個用光設置中，我們使用黑色卡紙充當遮光板來解決這一問題。

非玻璃物體的複雜性

到目前為止，本章所介紹的內容都是關於玻璃物體的用光。然而在許多情況下，同一畫面中還會包括非玻璃被攝體。針對玻璃製品的最佳用光對於場景中的其他被攝體而言有可能恰恰是最糟糕的用光。

舉例來說，我們來看看最常與玻璃器皿同時出現的兩樣事物：玻璃容器中的液體和瓶子上的標籤。在此提出的校正方法對於其他被攝體也同樣適用。

玻璃容器中的液體

我們常常會被要求拍攝裝滿液體的玻璃容器。裝滿啤酒的瓶子、倒滿紅酒的杯子、一小瓶香水或者有魚的魚缸都是很有趣的挑戰。

作為透鏡的液體

以光學定律解釋，裝滿液體的圓形透明玻璃容器實際上是一個透鏡。最糟糕的結果是裝滿液體的玻璃容器會反射周圍環境，這正是我們不願意讓觀者看到的。

圖 7.19 是反映這一現象的典型範例。這張圖片採用之前拍攝空玻璃杯時的「標準」視角拍攝而成。

我們發現，能夠充滿照相機取景框的大面積背景，並不足以充滿透過液體所看到的視野。玻璃杯中心的白色矩形就是背景，周圍的深色區域是攝影棚的其餘部分。

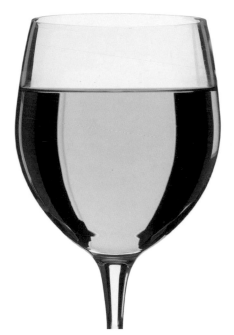

圖 7.19 注意這個酒杯中的「液體透鏡」是如何透射出背景的邊緣，並使杯中液體的色彩變暗的。

我們的第一反應或許是使用面積大一點
的背景（或者把背景移近一些以增大其
有效面積）。然而，我們已經知道使用
比視野大的背景會嚴重影響玻璃器皿的
形狀表現。這種解決方案有時是可行的
——但特別不適合在需要清晰表現玻璃
器皿外形時採用！對於這一被攝體，必
須想出其他的拍攝技巧。

要解決這個問題，只需將照相機朝被
攝體移近一些。若有必要，可換短焦
距鏡頭以保持影像大小不變，這樣就
能使現有背景完整透過液體所看到的
區域。

但要記住拍攝距離較近總是會加劇透視
變形現象。如圖 7.20 所示，這種透視
變形在玻璃杯邊緣的橢圓形部分非常明
顯。大多數人不會覺得這是這幅照片的
缺陷，但在有其他重要被攝體的場景
中，或者從更高或更低的視角來看，這
種變形就非常令人討厭了。

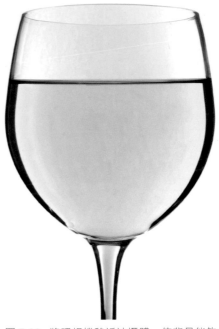

圖 7.20　將照相機移近被攝體，使背景能夠
填滿透過裝滿液體的玻璃杯所看到的整個
區域。

保持真實的色彩

保持透明玻璃杯中液體的真實色彩是一項比較棘手的任務。假設你的客戶需要一張深色背景與一杯琥珀色啤酒的照片，困難之處在於透明容器中的液體總是會透射出背景的色彩和（或）紋理。如圖 7.21 所示，所拍出來的啤酒照片色彩灰暗、毫無吸引力──根本不是客戶想要的結果！

此一難題的解決辦法，就是在玻璃杯正後方放置一塊白色或銀色的次要背景。次要背景的形狀必須和被攝體一致，哪怕玻璃杯帶有腳柄或者形狀不規則。

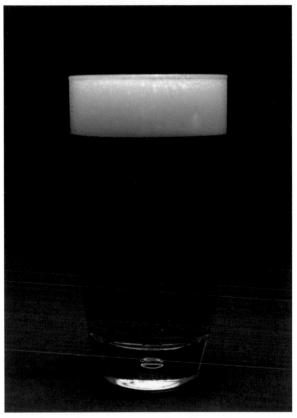

圖 7.21　在這張照片中，淺琥珀色啤酒變成難看的深黑色啤酒。

次要背景必須足夠大，大到足以充滿液體後方的區域，同時又不會擴展到玻璃杯邊緣照相機能夠看到的地方。這些聽起來很乏味，但實際上並非如此。圖 7.22 顯示這種用光裝置的簡單方法。

光線的具體設置步驟如下：

1. 在被攝體後方放置一塊白色或銀色的卡紙。有的攝影師更喜歡用與液體色彩相似的錫箔紙，比如用於拍啤酒的金色錫箔紙。將富於彈性的金屬絲固定在檯面上，作為卡紙的支撐，但注意不要將卡紙固定得太死。

2. 照相機移開，將測試燈放在照相機的位置對準被攝體。這樣會在背景上投射出被攝體的陰影，我們將根據投射的陰影剪裁卡紙。

3. 在背景上勾勒出被攝體的陰影輪廓。麥克筆是很方便的工具。描出陰影輪廓後，移開卡紙並按描出來的輪廓進行剪裁。

4. 將經過剪裁的卡紙重新放在被攝體後面。這時我們可以移開測試燈，恢復照相機的位置。透過照相機觀察被攝體，確認卡紙和照相機的精確位置，並確保看不到卡紙邊緣。

5. 設置一個輔助光源為經過剪裁的次要背景提供照明。拍攝效果如圖 7.23 所示。

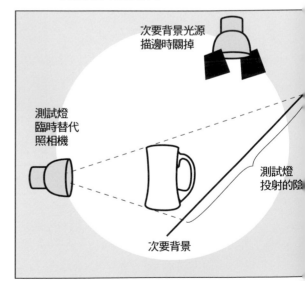

圖7.22 將次要背景放置在玻璃杯後面的用光設置。

次要的不透明物體

液體可能是玻璃器皿攝影中僅有的透明的次要被攝體。其餘的次要被攝體往往是不透明的，因此更需要拍攝透明玻璃製品之外的用光技術。此類場景的用光通常首先使用之前圖 7.10 中的用光設置。相同的用光設置既能夠在玻璃器皿正面產生亮部，同樣為不透明的次要被攝體提供良好照明。在多數情況下，這種用光設置已經能夠滿足需要，下一步便是拍攝了。

圖 7.23　這次啤酒的色彩和亮度恢復正常了，要歸功於放在玻璃杯後面的白色次要背景。

不幸的是，對於其他被攝體還需要做更多工作。紙質標籤是最為常見的被攝體之一。應謹記我們在自然狀態下既看不到完美的直接反射，也看不到完美的漫反射。雖然大多數紙張產生的大部分反射均為漫反射，但也會產生部分直接反射。在玻璃器皿表面產生直接反射的光線也可能會使紙質標籤變得模糊不清。圖 7.24 就是一個典型範例。

針對這一特定的機位，有兩種方法可以對這一問題加以補救。一種是將產生亮部的光源適當抬高，這樣紙標籤上的任何直接反射就會向下移動而不會對著鏡頭。

如果玻璃容器表面的亮部位置非常合適以致不宜移動光源，可使用小塊不透明卡紙遮擋住在標籤上產生直接反射的光線。這個遮光板的位置和尺寸是關鍵，如果它超出了標籤直接反射的角度範圍，就會反射在玻璃表面。拍攝效果如圖 7.25 所示。

圖 7.24　在玻璃瓶上產生直接反射的光線也會在紙質標籤上產生亮部，這降低紙質標籤的辨識度。

圖 7.25　拍攝這張照片時，使用遮光板擋住在標籤上產生直接反射的角度範圍內的光線。

改變光源位置或加用遮光板，一般都可以消除次要被攝體的直接反射，而且不會妨礙玻璃器皿的用光。

我們也可以考慮將偏光鏡來作為第三種補救方法。然而，這種解決方案很難奏效，因為玻璃上的大部分亮部通常都是偏光。如果用偏光鏡消除來自標籤的直接反射，同樣也可能妨礙玻璃上的亮部表現。

照片中有玻璃以外的物品

通常在照片裡除了玻璃之外還會搭配其他物品，所以必須為這些附加項目加上一些額外的照明。不過這樣的作法很可能會影響到玻璃的外觀，因此必須由攝影師決定這些物品的重要順序，或者可能必須犧牲哪些部分（如果需要的話）。

圖 7.26 的元素中，有一個酒杯和一個放著幾朵花的花瓶，使用的是亮視野照明的拍攝。由於所有光線都是從後方照射過來，因此花朵都在陰影中。而在圖 7.27 中，我們只是在相機前方稍右側處，增加柔和的補光燈，避免對玻璃產生過多的影響。

雖然不會每次都這麼簡單，但如果能簡單解決，感覺真的很棒。

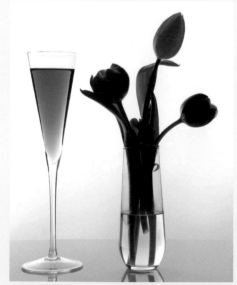

圖 7.26　使用只針對玻璃的照明，花朵看起來是暗的。

圖 7.27　相機右側的補光燈，在不破壞玻璃照明的情況下照亮花朵。

確認主要被攝體

本章中討論拍攝玻璃製品的亮視野用光法和暗視野用光法，也探討由非玻璃物體帶來的複雜問題的補救措施。不過我們並沒有指出應用這些技術的適當時機。

被攝體的材質決定其最佳用光方法。在同時包括玻璃製品和非玻璃製品的場景中，確定誰更重要是用光的第一步。我們是應該首先設置好玻璃製品的用光，然後再對光線進行調整以適應其他拍攝物體？還是首先設置一般性用光，然後增加一些次要光源、反光板或者遮光板來強調玻璃物體？

無法在純技術層面作出評論和藝術性決定。我們有可能為兩個相同的場景設置不同的用光方式，這取決於照片想揭示的意義、雇主的需要或攝影師的一時興致。

理解光線的性質比拍攝能力更為重要，它能使玻璃製品的用光設置看起來更加專業。我們花費整整一章的篇幅來介紹玻璃製品的用光，是因為歷代攝影師都發現玻璃製品是教我們學會觀察的代表性被攝體。

表現人物

CHAPTER 8

良好的用光是人像攝影最重要的因素之一。我們可以將其他方面處理得非常漂亮，但如果用光不當，那這張照片就會徹底毀掉。事情就是這麼簡單。謹記這一點，接下來我們看看影響人像攝影用光的一些因素。

首先介紹所有人像用光中最簡單的用光設置——單一光源用光。為人像提供主要照明的光源我們稱之為「主光源」或「主光」，無論是使用單個光源還是與其他輔助光源配合使用，通常都會以相同的方式來處理主光源。

除主光源外，本章還會介紹一些以前沒有論及的更為複雜的用光方法。所謂的「典型」人像用光通常都需要若干光源，而大多數這類用光設置也符合其他任何被攝體的類似拍攝要求。如果你不打算在人像攝影中盡數使用這些用光方法，以後拍攝其他物體可能也會用得到，因此，相較前文我們會對輔助光進行更詳細的介紹。然後我們將繼續介紹其他光源的用法，如強聚光和髮型光。最後，我們將以當代人像攝影中不同用光技術的幾個範例結束本章。

單一光源設置

單一光源設置看似簡單，實際上並不是想像的那麼簡單。對於大多數人像攝影而言，單一光源已經足夠，其他用光設置可作為備選方案。但即使是單個光源也需要加以有效運用，不然的話，因缺少其他輔助光源將無法挽救用光失敗的照片。

基本設置

圖 8.1 是一種最簡單的室內人像單一光源用光設置，圖中只有一盞裸露的燈泡置於一側照亮被攝者。他坐在距離背景的藍色無縫紙前有一定距離的位置。被攝者的位置很重要，如果他距離牆壁很近，身體就可能會在牆壁上留下難看的陰影。

圖 8.2 就是用上述用光設置拍攝的照片。某種程度上來說，這是一張令人滿意的照片。它很清晰，曝光合適，構圖也沒有問題。但是，犯了一個非常嚴重的錯誤——強烈的陰影破壞了畫面，降低畫面的表現力。現在來看圖 8.3。同一位年輕男子，同一種姿勢，但是這次使用極為柔和的照明光線。

觀察這兩幅照片的差異，在第二幅照片中，那些令人不愉快、過於搶眼的硬質陰影消失不見了。這種用光產生更為柔和的陰影有助於提升照片的表現力。它們有助於表現人像的臉部特徵，增加照片的層次和趣味。眼睛中的大型聚光燈也賦予眼睛立體感。這種效果會讓大多數人感到滿意，尤其是被攝對象！

圖 8.1　這是一張最簡單的攝影棚人像用光示意圖，被攝者由放置於一側的單個裸露燈泡提供照明。

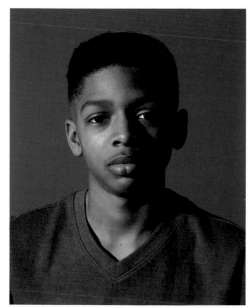

圖 8.2　以圖 8.1 的用光設置取得的結果。照片中刺眼而令人不快的陰影影響了模特兒臉部特徵的表現。

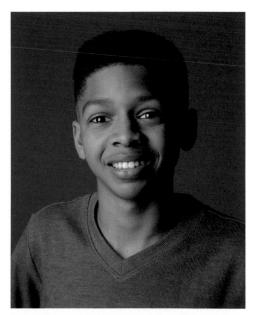

圖 8.3　照片中的柔和陰影來自大型光源，它們有助於表現主體的臉部特徵和層次感。

光源面積

我們剛才看到兩張人像照片的差別是什麼原因造成
的？為什麼一張陰影強烈令人不快而另一張柔和平緩
討人喜歡呢？答案簡單且並不陌生——光源面積。

我們使用裸露的小型燈泡作為光源拍攝第一張人像照
片（圖 8.2）。正如我們在前幾章所指出的，這種小型
光源會產生刺眼的硬質陰影。接著用面積較大的大型
光源——一個大柔光箱拍攝第二張照片（圖 8.3）。結
果證明這一重要的用光原理，即大型光源會產生柔和
的軟質陰影。在圖 8.4 中，可以看到使用特大型光源
的用光效果。

表現皮膚的質感

光源的面積大小也會影響皮膚的質感表現。皮膚的質
感在照片中呈現為微小的陰影。這種陰影與一般陰影
的特徵一樣，既可能是硬質的也可能是軟質的。

如果照片以較小尺寸出現在書籍或雜誌中，特別是被
拍攝的人物非常年輕時，這種質感的差異通常無關緊
要。但人們往往喜歡把自己的肖像照片放得很大掛在
牆上。（大多數人像攝影師都試圖向顧客出售尺寸盡
可能大的照片以增加收入。）即使在小尺寸照片中，
許多人由於年齡的增加和天氣的原因，皮膚紋理也會
變得很明顯。你可以製作特別強調皮膚紋理的可愛肖
像照，但大部分坐在那邊的人（也就是付錢給你的客
戶），通常會更喜歡柔和一點的照明方式。

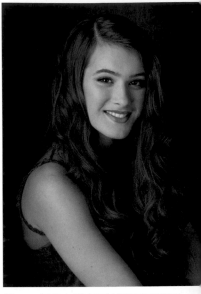

圖 8.4 用特大型光源拍攝了這張照片，
這種光源產生極為柔和的視覺效果。

圖 8.5　在這張照片中，你可以
看到用來產生柔光的大型柔光
箱和反光板，前一張照片就是
用這樣的設置拍攝而成的。

主光源的位置

毫無疑問，在何處放置主光源是我們的首要考慮。請看圖 8.6 中的抽象球體，它是我們用來代表球體的最簡單的圖形。如果沒有亮部和陰影，它可以被看成一個圓環、一個洞或者一個扁平的盤子。

我們同時也要注意亮部的位置，如果它出現在球體的中間或者靠近球體的底部就沒有現在看上去更「正確」。

拍攝人像時，最常用的主光源位置大約處於上面球形示意圖中的亮部位置。不過人的臉部更為複雜，有鼻子、眼窩、嘴巴、皺紋以及所有不規則的人體部位。在對基本的用光位置進行微調時可以看看這些部位的變化。

大多數情況下，我們喜歡將光源定位在使臉部一側出現陰影的位置。正如我們已經知道的，要達到這種效果只要將光源放在臉部的另一側便可。此外，我們還想讓光源位置高一點，這樣眼窩、鼻子和下巴邊緣也會有類似的陰影。

看到這裡，你也許會問光源應放到「距離一側」多遠的位置，以及多高的位置才算「足夠高」。這些都是非常實用的問題。讓我們來瞭解一個非常有用的幫手——關鍵三角區，然後再回答這些問題。

圖 8.6　亮部如果位於偏離中心的上左側或上右側，看上去會很自然。

關鍵三角區

合理安排關鍵三角區的位置是眾多優秀人像用光的基礎，將關鍵三角區作為良好用光的標準也是簡單易行的。

我們需要做的就是移動主光源，直到在被攝物體臉上形成一個三角形亮部，如圖 8.7 所示。關鍵三角區的短邊大致從鼻樑一側到陰影側的眉毛末端，三角形頂端應與嘴角相接。

關鍵三角區的底邊應該經過眼睛，並沿臉頰向下延伸至唇線位置。關鍵三角區的重要性在於它可以讓我們在拍攝前就看到用光的缺陷。

當我們觀察關鍵三角區的邊緣部位時，良好用光的微妙之處就變得顯而易見了。

接下來我們會看到三種最常見的變化，並且瞭解在哪裡有可能會出問題。在任何一張照片中，這些潛在的「缺陷」沒有一個是不可避免的致命傷，事實上，每個「缺陷」都會時不時地被利用來拍攝精彩的人像。也就是説，理解下列用光技術的變化，有助於你更好發展自己喜歡的人像攝影風格。

圖 8.7 從鼻樑到眉尾再過臉頰到嘴角的關鍵三角區，便是傳統人像照明的最佳起點。

關鍵三角區太大：主光源距照相機太近

如圖 8.8 所示，由於光源過於靠近照相機，來自被攝物體前方的光線均勻地照亮其臉部，以至於無法顯示出臉部輪廓。

對於剛剛接觸人像攝影的學生而言，評價用光是否太「平」，尤其在照片被印成黑白照片時是有一定困難的。

只有透過實踐與練習才能預判色彩是如何轉化為灰度值的。但是當我們看到關鍵三角區變得很大以至不再是三角區時，就很好判斷了。

一般透過將光源移到距離人物側面遠一些並且高一些的位置，以減小關鍵三角區的面積，改善用光效果。為了更好地顯示臉部輪廓，我們可以將光源移遠以得到面積盡可能小的關鍵三角區，但是要小心不要導致下面兩個問題。

圖 8.8 當主光源放在靠近相機和拍攝對象的前面時，結果通常不會出現我們想要的人像輪廓。

關鍵三角區太低：主光源太高

我們暫且不考慮眼睛是否為心靈之窗，對於所有的人像照片而言它們肯定是關鍵重要的因素。眼睛若處於陰影之中會讓看照片的人內心感到不安。

圖 8.9 就出現了這個問題。請注意，強烈的眼部陰影破壞關鍵三角區的頂部，使照片產生一種不自然甚至令人毛骨悚然的感覺。眼部的陰影是因為我們將主光源放在被攝體頭部上方很高的位置而造成的。解決這個問題只需將相機向前移動，直到你在拍攝對象的眼睛中看到亮部（也稱為聚光燈）。

圖 8.9 產生這種令人不安的、被陰影籠罩的「熊貓」眼，是因為模特兒頭部上方的主光源位置過高。

關鍵三角區太窄：主光源太側

圖 8.10 指出另一個潛在的問題。拍攝這張照片時主光源過於偏向側面，導致鼻子在臉頰處投下一塊陰影，這塊陰影使得關鍵三角區不復存在。

解決這個問題同樣很簡單。為避免出現此類陰影，只需要將光源往臉部前方稍加移動，關鍵三角區就重新顯現出來了。

然而這種對半砍的「斧頭」照明方式，通常可以成功地運用在廣告肖像上。不過當這種照片是送給爸媽的禮物時，他們可能就會不太高興。這是那種「有目的」的照明方式，所以請不要完全放棄這種作法。另外還要注意，如果你在狹小的空間內拍攝，淺色牆壁會把光線反射回臉部的陰影面，你便無法得到完全黑暗的陰影。這點可以透過於坐著的拍攝者和燈牆之間，懸掛一張黑色的紙或黑色絨布來解決。

左側還是右側

攝影師通常喜歡將主光源放到被攝人像的「主視眼」一側，或者眼睛看上去比較大的一側。然而，其他人則認為恰好相反——將較小的眼睛靠近相機，使得較小的眼睛看起來更大一些，讓兩眼大小差異較不明顯。主視眼的優勢越大，我們將光源放置在那一側就更為重要。當然也有一些人的臉部結構非常對稱，這時將主光源放置在哪一側都無關緊要。另一個影響因素是模特兒頭髮分開的地方。在頭髮分開的一側用光可以防止出現多餘的陰影，尤其是模特兒的頭髮較長時。請記住這種作法會讓前額太過突出。一般頭髮稀疏的男性，往往更喜歡照片中的前額部分遠離相機，讓觀眾可以多看到一些頭髮。

有一些被攝對象會堅持讓我們從某個側面對其進行拍攝。我們往往也會聽從這樣的建議，因為他們是根據自己的主視眼或者髮型決定的，不管他們是否意識到這一點。我們需要確定的僅僅是被攝對象在照鏡子時有沒有把「漂亮」的一側和「難看」的一側搞混。多年來我用的方法都是在拍攝對象坐著的時候，從兩邊拍攝。無論規則或坐著的人偏好如何，都可能發生奇蹟。

圖 8.10　主光源過於偏向側面而導致的結果。這種用光在模特兒的半邊臉部留下一大塊陰影，遮擋住關鍵三角區。

顯寬光或顯瘦光

到目前為止，我們所有照片中的模特兒都是臉朝照相機的。無論光源位於模特兒的左側還是右側，所產生的差別都微不足道。但如果模特兒將頭轉向某一側，差別就變得明顯起來。此時我們應該將主光源放在哪裡呢？

圖 8.11 和圖 8.12 分別顯示兩種不同選擇。我們既可以把光源放到能看到模特兒耳朵的一側，也可以放到另一側。

將主光源放到可以看到耳朵的一側被稱為「顯寬光」，放到相反一側則稱為「顯瘦光」。（頭髮是否遮住耳朵與我們討論的側面沒有關係。）

如果你再看看圖 8.11 和圖 8.12，這兩個名稱容易混淆的用光方法其區別就顯而易見了。首先看顯寬光拍攝的照片。請注意，一塊寬闊的亮部從模特兒頭髮背面開始，經過臉頰直到鼻樑為止。

再看看用顯瘦光拍攝的照片，它的亮部又短又窄，最亮的部分僅位於從模特兒臉頰一側到鼻子的小塊區域。

關於何時使用顯寬光或顯瘦光並沒有什麼嚴格的規定。然而個人偏好傾向於使用顯瘦光，它使光線落在臉部正面區域，能夠產生最佳效果。我們認為，顯瘦光通常能夠產生最引人注目的人像照片。太寬的燈光會讓臉部變平，太短的燈光則會讓臉部更立體。一般認為這種光通常會產生最有趣和最討喜的肖像照。

許多攝影師都會用不同的處理方式。他們始終認為使用顯寬光還是顯瘦光應取決於被攝人物的個人特徵。如果被攝者臉部較寬，那就使用顯瘦光。他們認為這種用光使大部分臉部處於陰影中，會讓人物看上去顯得瘦一點。但如果被攝對象很瘦時，他們喜歡用寬位用光來增加畫面的亮部，使被攝者看上去更加豐滿一些。

圖 8.11　將主光源放在能看見模特兒耳朵（處於陰影中）的相反一側可以產生顯瘦光。

圖 8.12　顯寬光意指將主光源放在能夠看見耳朵的同一側。

眼鏡

如果不考慮攝影師的其他偏好,眼鏡有時也會決定主光源的位置。圖 8.13 就是用顯瘦光拍攝的,請注意眼鏡上產生了直接反射。

對於這張人像照片的用光而言,消除眼鏡所產生的眩光是不可能的。當然我們也可以抬高光源,但這取決於眼鏡的大小和形狀,而且如果將光源抬得太高可能會使眼睛整個處於陰影之中。

圖 8.14 顯示唯一有效的解決方法,就是對同一被攝人物採用寬位用光拍攝。將顯瘦光改為顯寬光,而使主光源處於產生直接反射的角度範圍之外。

如果你真的想要顯瘦光照明,另一種選擇是把頭部轉向相機,如圖 8.15 所示。在這種情況下,被攝者必須把下巴稍微壓低一點,你也必須把燈光升高到足以消除眼鏡中的反射,但又不能在鼻子或下巴的下方產生難看的陰影。

圖 8.13 顯瘦光在眼鏡上產生令人討厭的眩光　　圖 8.14 顯寬光消除眼鏡的眩光。

眼鏡帶來的問題隨著鏡片直徑的增加而增加。從任何一個特定的機位來看，鏡片的直徑越大，產生直接反射的角度範圍也就越大。

如果被攝人物的眼鏡片較小，有時可以使用小型光源做主光源，並採用顯瘦光進行拍攝。使小型光源的任何部分都處於角度範圍之外是比較容易做到的事情。

靜物攝影師在拍攝人像時，有時會試圖在主光源前加用偏光鏡，同時在照相機鏡頭前加用偏光鏡以消除眼鏡帶來的反射，但這又會引發其他問題。

人的皮膚也會產生少量的直接反射，如果消除人像亮部的所有直接反射，或許會使皮膚看上去缺乏生機。

圖 8.15 較短的照明，被攝者頭部面對相機，主燈和補光燈都升高到足以消除眼鏡中的反射。

其他光源

到目前為止,已經介紹一些使用單個光源來控制亮部和陰影的不同方法。這些技術非常強大有效,即使我們手上只有一個光源,憑藉這些用光技術也能產生出色的作品。

儘管我們有滿攝影棚的閃光燈,但根據個人喜好,仍有可能比較滿意單個光源的拍攝效果,而沒有想過可以對用光進行更深入的研究。這對於那些不以專業攝影謀生,只能在陽光下拍攝人像的拍攝者而言是無可厚非的。然而,幾乎沒有攝影師只使用單個光源來從事專業人像攝影工作,因此本書將繼續探討其他光源的種類及其使用方法。

圖 8.16 這張照片只使用輔助光,可以看出它比主光源暗得多。

輔助光

對於大多數人像照片而言,陰影的存在是照片是否成功的重要因素。但大多時候我們更喜歡將陰影提亮甚至將它消除。如果我們將光源靠近照相機鏡頭,那麼僅需單個光源就可實現這一目的。如果打算將主光源安排在遠離照相機的位置,那就需要某種類型的輔助光源。

輔助光也叫填充光。攝影師通常使用的輔助光亮度大約相當於主光源的一半,但這並不是絕對的。有的攝影師喜歡在人像攝影中使用大量輔助光,但另一些同樣能幹的攝影師卻不喜歡使用任何輔助光。記住整套用光規則並不重要,重要的是要不斷調整用光直到滿意為止。事實上,你的決定可能因人而異,主要根據他們的臉部特徵。

一些攝影師使用附加光源作為輔助光，而另一些攝影師更喜歡使用平面反光板，這兩種方法各有其優勢。最基本的多光源設置包括一個主光源加一個輔助光源。將附加光源用作輔助光時具有相當的靈活性。我們可以將輔助光源放到距被攝人物較遠的位置以免遮擋光線，但仍然能夠產生足夠的亮度。

圖 8.16 使用單個輔助光源拍攝。我們將主光源關掉，以便準確地觀察輔助光的照明效果。

現在我們再來看圖 8.17，這張照片打開了主光源。這是一個典型的主光源與輔助光源相結合的拍攝範例。

使用輔助光源時光源面積非常重要。一般而言，輔助光源的原則是「越大越好」。或許你還記得，光源面積越大所產生的陰影越柔和。大型輔助光源產生的軟質陰影看起來不是很明顯，一般無法與主光源所產生的陰影相抗衡。

大型輔助光源在選擇光位時有更大的自由度。因為大型輔助光源產生的陰影不是很清晰，所以可安放光源的位置範圍很大，具體放在何處並不重要。也就是說我們幾乎可以將它放到任何我們碰不到的地方，並且用光之間的差異也小到可以忽略不計。

圖 8.18 所示為雙燈人像用光設置，包括一個主光源和兩個可能的輔助光源——一個為大型輔助光源，另一個為小型輔助光源。我們不可能同時使用兩個輔助光源，但是使用其中任何一個都可以獲得很好的效果，這取決於我們的興趣和設備狀況。

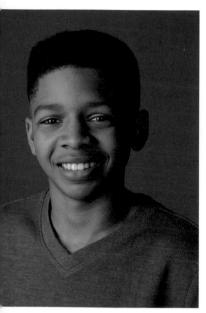

圖 8.17 這張照片同時使用主光源和輔助光源拍攝而成。

大型輔助光源像主光源一樣使用反光傘，這有助於增加光源的有效面積並柔化陰影。因為它的面積較大，可以在很大範圍內移動輔助光源而不會對陰影產生重大影響。這種用光設置還可以很方便地使輔助光源靠近或遠離被攝體，透過這種方式來調整輔助光亮度。

如果我們使輔助光源靠近照相機並稍高於照相機，那麼輔助光源的面積可以小一些。注意，應使輔助光源盡可能距照相機鏡頭近一些。這種輔助光仍會產生硬質陰影，不過大部分陰影都會落到被攝體後面照相機看不到的地方。

我們可以很簡單的使用兩個柔光箱、兩把柔光傘，或是一個柔光箱當主燈，一把柔光傘作為補光。有些攝影師比較喜歡柔光箱，因為眼睛中的光斑可以讓拍攝對象看起來像是被窗戶照亮的。而有些攝影師則更喜歡柔光傘，因為光線看起來好像被陽光照射一樣。還有些人像攝影師喜歡用一個大柔光箱作為主光，一把柔光傘作為補光。這樣可以在每隻眼睛裡出現一個大的光斑和一個較小的光斑，形成像是眼睛的輪廓，而且來自柔光傘的較小光斑很小，不會分散注意力。這些作法並沒有對錯，嚴格來說算是一種「偏好」。

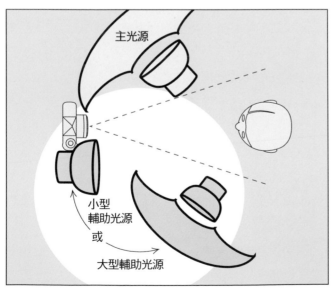

圖 8.18　在這張照片中，來自主光源的光線被反光板反射到模特兒的臉部，沖淡部分陰影。

將反光板作為輔助光源

如果你缺少第二個光源，那麼照亮被攝人像暗部陰影最簡單，也是最便宜的方法，就是用反光板將主光源的光線反射至被攝對象的臉部。在圖 8.5 的攝影棚用光設置中，我們展示一塊設置在照相機右側的反光板。

我們也想為你展示反光板單獨作用的效果，但這是不可能的。因為反光板是被主光源照亮的，它自身並不能發出亮光。

反光板唯一令人煩惱的問題是它的亮度可能不夠強，無法滿足一些攝影師的偏好。當我們將照相機往後移動使畫面包含更大面積（與頭部和肩部相比）的身體部位時，這種問題特別突出。這時反光板也必須往後移動以避開照相機的拍攝範圍。

反光板提供的輔助光亮度取決於許多因素，具體如下：

- **反光板距被攝物體的距離**。反光板距被攝對象越近，輔助光越亮。

- **反光板的角度**。當反光板朝向被攝物體與主光源之間的角度時，它反射的光線最亮。將反光板轉向被攝物體方向，將會減弱投射在反光板上的光線強度；將反光板轉向主光源方向，就會反射更多偏離被攝對象的光線。

- **反光板的表面性質**。不同的反光板表面反射的光線強度不同。在之前的拍攝範例中，我們使用白色反光板。如果我們想讓被攝物體得到更多的光線，可以使用銀色反光板。但要記住，反光板表面的選擇也取決於主光源的面積大小，只有當主光源也是軟質光的時候，大型銀色反光板才會變成柔和的光源。

- **反光板的色彩**。在拍攝彩色照片時，你可能也想試試彩色的反光板，有時它們有助於增加或消除陰影的色彩。例如拍攝日光人像時，太陽通常是主光源，沒有反光板時晴朗的天空光就是輔助光。藍色的天空增加陰影的藍色，使用金色反光板可以使陰影變暖，消除多餘的藍色，使色彩更加自然。準確利用補色法可以讓攝影棚人像看起來像日光人像一樣。淡藍色的反光板會給陰影增加一點冷色，看上去更像是戶外攝影。這種效果是微妙的，很少有觀者會有意識地注意到這一點，因此他們更傾向於相信這是一張拍攝於戶外的人像攝影。

圖 8.19 顯示在一個複雜的人像用光中應如何放置反光板的範例。現在讓我們討論一下示意圖中的其他光源。

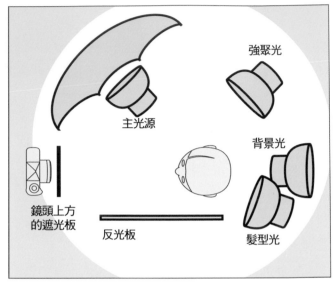

強聚光

主光源

背景光

鏡頭上方的遮光板

反光板

髮型光

圖 8.19　主光源、反光板輔助光源以及其他常見的人像用光設置。雖然有的攝影師用到的光源較少，有的用到的光源較多，但這種用光設置是常見的。

背景光

到目前為止我們討論的都是被攝人物的用光。顧名思義，「背景光」照亮的是背景而不是人物。圖 8.20 顯示背景光單獨照明的效果。

圖 8.21 用三個光源拍攝而成。除了前面提到的主光源和輔助光源，還增加一個背景光源。可以將它與圖 8.17 相比較，後者只使用主光源和輔助光源。

顯然這兩幅照片是相似的。但再仔細看看圖 8.21，模特兒的頭部和肩膀從背景中清晰地分離出來，這就是背景光的效果。背景光在背景和主體之間提供一定程度的色調分離。

這種分離會給人帶來畫面層次增加的感覺，並在被攝人物周圍增加一圈令人愉悅的「光暈」。也許你不善於處理背景光，導致主體後面出現一個明顯的光環；也許你非常靈活，能夠將光源遠離背景，或運用多個光源以均勻地照亮背景。

背景光還可以為人像攝影加上色彩，只要在光源前加上彩色濾光片或濾光鏡就可以了。濾光片價格不貴，並且色彩範圍寬廣。將彩色濾光片和白色背景配合使用，攝影師可以減少攝影棚中不同色彩背景紙的數量。將若干背景燈加上不

同色彩的濾光片可以創造不可思議的混合色彩，這是彩色無縫背景紙和白色光源所無法做到的。

圖 8.19 展示一種常見的背景光設置，光源放在地板上用來照亮背景。這種設置對於拍攝半身人像效果很好，但對於拍攝全身人像而言，將背景光源隱藏到被攝人像身後是相當困難的。

此外，均勻地照亮整個背景而不是只在背景中央出現一個明亮的光點，對於這個距離的背景燈而言幾乎是不可能的事。為了拍攝全身人像或者均勻照亮背景，我們更願意在被攝人物兩側放置兩個或更多的背景光源。

背景光可能會很亮或很暗，應不斷試驗直至找到你喜歡的光線。對於人像攝影而言，你以後或許會將人像合成到另一個場景中，所以可以使背景比純白色稍亮一點（為了安全起見）。這樣你就可以利用軟體的「變暗」圖層混合模式將人像合成到其他場景中。在許多場景中，這種用光省去勾勒頭髮輪廓的乏味工作。

圖 8.20 拍這張照片時，使用背景光將人物的頭部和肩膀與背景分離開。

圖 8.21 在主光源和輔助光源中增加背景光，這樣人物周圍就會出現一圈令人愉悅的光暈，並且增加畫面的層次感。

髮型光

接下來我們將討論髮型光。這種光線經常被用作亮部以便使黑色的頭髮與深色背景分離。即使頭髮是棕色的，用附加光源照亮頭髮也可以使照片不至於太過沉悶。圖 8.22 是單獨使用髮型光的效果。

在圖 8.23 中，我們使用了討論過的所有四種光——髮型光、主光、輔助光和背景光。請將它與圖 8.21 進行比較。

有些攝影師喜歡將髮型光直接照在拍攝對象上，有些人則更喜歡將它稍微放在主體陰影那一側的旁邊一點。吊桿可以幫忙隱藏髮型光，就像照片中藏在拍攝對象背後的傳統支架一樣。如果沒有吊桿的話，你可以將髮型光的燈放在傳統的燈架上，將其放在背景後面，然後「向下」對準拍攝對象。如果拍攝對象是在牆面而非獨立背景前面時，可能就必須使用吊桿，或讓光線從某個角度照射或甚至放棄使用髮型光。

現在看看圖 8.24。拍攝這張照片時我們使用一個主光源、一個輔助光源和一個髮型光源。照片中的用光組合將髮型光設定為標準亮度。有的攝影師可能更喜歡暗一些的髮型光，可使主體與深色背景分離但又不致過於吸引注意力。另外一些攝影師可能更喜歡比較明亮的髮型光，以得到更富「劇照」性的效果。

髮型光通常用於將被攝人物的頭髮從身後的背景中分離出來，也能為照片增加色調變化。

然而，正如圖 8.24 和圖 8.25 所示，你也可以利用髮型光為人像作品增添戲劇感和刺激性。請注意，在拍攝這兩張照片時，我們將蜂巢式聚光燈作為主光、立式柔光箱作為輔助光。這兩種燈光的結合產生強烈的反差和戲劇性效果，而這正是我們想要的。

設置髮型光源時很重要的一條就是不能產生眩光。設置光源時要記得注意髮型光是否直接照到頭。如果能照射到鏡頭，就需要調整光源的位置。

如果你不想改變光源位置，就用擋光門或者遮光板遮擋照射鏡頭的多餘光線。圖 8.19 中鏡頭上方的遮光板就是用於這個目的。

髮型光通常不會用在白色或淺色背景上，尤其是當被攝對象的頭髮為淺色或金色時，通常會導致光暈的效果，讓已經很淺的頭髮逐漸消失在白色背景中。

圖 8.22　這張照片只使用髮型光，注意落在被攝人物頭髮、肩膀以及頭頂的亮部。

圖 8.23　這張照片組合使用主光、輔助光和髮型光，這裡的髮型光為標準亮度。有的攝影師喜歡亮一點的亮部，而有的攝影師則喜歡暗一點的光線。

圖 8.24 在這幅人像中，我們利用髮型光使模特兒看上去更具「前衛」感和趣味性。拍攝時在主光源上加裝了一塊蜂巢板。

圖 8.25 與圖 8.24 相比，這一次我們將髮型光源放置在被攝對象身後並遠離人物。黑色背景也強化這種髮型光的效果。

強聚光

到目前為止我們已經討論了不同類型的用光,有些攝影師還喜歡將強聚光作為用光設置的組成部分。圖 8.26 就是單獨使用能夠產生強聚光的聚光燈拍攝而成的。

正如你看到的,聚光燈透過提供額外的強光為臉部增加照明或「聚光」。聚光燈的亮度通常約為主光源亮度的一半。它被放置在被攝對象兩側,稍微靠後,通常大約是主光的一半亮度。我更喜歡在補光燈那側使用強聚光,如圖 8.27 所示,不過它在另一側也同樣有效。我還經常在強聚光上面加遮光板,這樣就可以把光線限制在我想要的區域。圖 8.27 顯示綜合使用聚光燈、主光及輔助光的拍攝結果。注意觀察聚光燈如何在模特兒的臉部一側增加明顯的亮部。現在讓我們轉向圖 8.28。與圖 8.27 相比,它呈現另一種不同的視覺效果。注意畫面中的模特兒是如何被極為柔和的、並且令我們心靈愉悅的光芒籠罩著。

正如你在圖 8.29 中看到的,我們採用若干光源加一塊反光板的用光設置。實際上,其用光效果相當於一個「超級」聚光燈。

圖 8.26 這張照片只使用聚光燈進行拍攝。聚光燈有時用來使局部產生亮部。

圖 8.27 這裡用了主光和輔助光,以及一個強聚光,它在被攝對象的臉部側面添加了一個吸引人的亮點。

圖 8.28 我們想要這張人像實現這一目標：使模特兒沐浴在極為柔和並且令我們的心靈特別愉悅的光線之中。從結果來看，我們的用光基本上是恰當的。

圖 8.29 若干光源加一塊反光板相當於一個超大面積的聚光燈。

輪廓光

有的攝影師會利用輪廓光來勾勒被攝人物的輪廓線。
輪廓光通常是髮型光和聚光燈的結合,與上文描述的
用光設置非常相似,與我們用於描述光源的術語並無
不同。輪廓光可以有突出雜散頭髮的不良效果,如圖
8.31 所示,我們沒有做任何修飾的地方。

然而,關於輪廓光的一種變化與我們之前瞭解的有所
不同。這種用光設置要求將輪廓光源直接放到被攝對
象後面,其位置與背景光相似,只不過輪廓光照向被
攝體而不是背景。

圖 8.30 只使用輪廓光源拍攝,圖 8.31 將輪廓光和
其他光源結合拍攝,而圖 8.32 所示為輪廓光的用光
設置。

圖 8.30 單獨使用輪廓光產生圍繞
模特兒頭部的明亮「光環」或光
線輪廓。

圖 8.31 輪廓光與主光、輔助光組
合使用。注意模特兒頭部的輪廓
光是如何使頭部與背景分離的。

情緒與基調

情緒是一種主觀意識，很難說清也很難量化，不同的人對於該術語有不同的理解。在基本層面上，我們都一致認為深暗、低沉的光線與淺淡、明亮的光線會喚起不同的情感反應。

為了避免不同個體的感知相互間發生混淆，攝影師們用「基調」或「亮調」替代情緒。沒有一個因素能決定基調。亮度可能是最關鍵的因素，但是主體和曝光也是極為重要的影響因素。

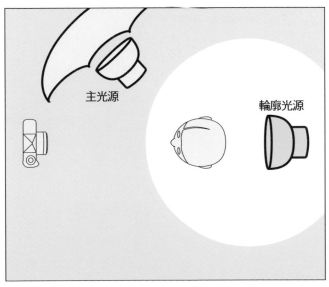

圖 8.32 注意我們將輪廓光源放在與背景光源相同的位置，只有在圖 8.31 所示的情況下，我們才將輪廓光源放在模特兒頭部後方。

低色調用光

大面積的、占統治地位的暗部區域是低色調用光的特點。這種用光方式拍攝的照片在情緒上都具有憂鬱、嚴肅、正式、莊嚴的感覺。這就表示被攝對象使用深色背景並穿著深色衣服。

圖 8.33 是低色調用光的典型範例。拍攝這張照片時，我們使用了一個光源，這是低色調用光的特點。

在圖 8.34 中，我們在陰影側添加髮型光，以便提供些許輪廓。它仍然是低色調用光，但現在黑髮就不會消失在背景中。

圖 8.33　請注意這張人像作品中的大面積黑暗區域。它們所具有的憂鬱、莊嚴的情緒氛圍通常是低色調照片的特徵。

圖 3.34　人像照裡仍有大片暗區，但是靠髮型光增加了立體感。

高色調用光

高色調用光正好和低色調用光相反。高色調用光的照片都比較淺淡明亮，畫面中有大量的白色和淺灰色調，這通常會給人一種愉快的視覺感受。因此，攝影師頻繁地採用高色調用光來創造富有朝氣的、快樂的視覺效果。

圖 8.35 是典型的高色調用光人像。看看這張高色調用光人像有何不同之處，它的情緒與本章中出現的低色調、憂鬱的照片完全不同。

圖 8.35 佔據優勢地位的淺色調賦予高色調照片清新明亮的感覺，包含衣服，這種風格的照片在時尚和廣告宣傳領域較為常見。

你在本章中看到的許多低色調人像的用光都是在被攝主體邊緣製造某種高光。我們需要這些亮部來勾勒出主體的特徵,並且使之與背景完全分離。如果沒有這些亮部,被攝物體的外形特徵將與背景融為一體。

高色調人像照總是使用大量的正面光。在高色調用光中邊緣亮部沒有多大作用,因為被攝物體的輪廓會消失在淺色背景中,因此我們通常會忽略許多在低色調用光中非常重要的光線。通常高色調用光技術要比低色調用光技術更加簡單。

一種方法是在相機上方使用一個較大的主光源,盡可能靠近相機鏡頭,並在相機下方放置一個靠近模特兒的反光板,再加上一對背景光源。反光板用來把一些主光反射回模特兒身上。兩個背景燈轉向背景,以明亮而均勻的方式照亮背景。

在圖 8.36 中,我們使用不同的方法。我們用了同等強度的主光和輔助光,並在背景上使用一對背景光。這兩種方法都會讓模特兒沐浴在柔和的、幾乎無陰影的照明中。

因為這種非常平的用光設置幾乎產生不了陰影,因此不利於勾勒主體的輪廓特徵。缺少陰影既是這種用光方式的優點,也是其不足之處。

由於這種用光會降低對比度,這使得斑點以及其他皮膚瑕疵不至於引人注目,因此大多數攝影師都認為高色調用光有助於美化對象,非常適用於年輕女性和兒童。不妨看看時尚雜誌和美女雜誌的封面,許多封面照片的用光都與此相似。在使用這種「美顏」用光時要小心謹慎,因為陰影的缺失會使照片看上去較為平淡且缺少形式感,似乎完全失去了個性特徵。

最後,我們來看圖 8.36。這是一張稍顯不同的「明亮」照片,它呈現了另一種高色調用光形式。我們拍攝這張照片時使用環形光源。

這種用光成功地在模特兒臉部形成了特別強烈的高色調效果。這種風格非常符合現今的魅力和時尚產業的要求。

圖 8.36 我們使用環形光源拍攝這張特別明亮而強烈的亮部照片，明亮、閃耀的金屬背景同樣強化了照片的氛圍。

保持基調

許多攝影師都建議拍攝人像照片時要麼選擇高色調用光、要麼選擇低色調用光，不要將高色調和低色調的主體以及用光方法混在一起用，除非有特別的原因。

然而，我們不能總是跟著這一準則亦步亦趨。當被攝對象是一個身著深色衣服的白皮膚金髮女郎，或身著淺色衣服的黑皮膚、黑頭髮的人時，例外就出現了。

專業人像攝影師通常會事先考慮模特兒的配件服飾，但是大多數非專業攝影師會很納悶，為什麼許多人同意攝影師的建議，但是穿出的衣服卻正好相反。

除非你只拍臉部，或者有人堅持要求在拍攝時混合使用高色調和低色調兩種用光，在其他場合下，你可以將高色調人像中的主光源移到側面來增加陰影區域，進而突出臉部輪廓；或者你也可以在低色調用光中透過減少陰影而使皮膚變得更加光滑。

雖然如此，保持基調還是有不少優點。如果大多數畫面元素都在同一個色調範圍內，那麼照片上就不會有與臉部相抗衡的雜亂元素。對於剛剛開始學習拍攝人像的攝影師來說，這一點非常有用，因為他們還沒有完全掌握將用光、姿勢、剪裁等整合到構圖中的方法。

深色皮膚的表現

我們知道照片最有可能在亮部和陰影區域損失細節。幾乎沒有人的皮膚會白到可能損失亮部細節的地步，我們極少碰到這樣的問題。然而卻有一部分人的膚色較暗，可能會出現陰影細節遺失的問題。

有的攝影師會在這些情況下透過增加曝光的方式來解決。有時候，我們必須要強調「只是」有時候，這種增加曝光的策略是有效的。例如被攝對象膚色較暗，並且穿著深色的襯衫和外套，這時候適當增加曝光就能補償被皮膚吸收的光線。

然而，如果人物是穿著潔白婚紗而膚色很暗的新娘，之前的方法就會導致災難性的結果。臉部可能會曝光正確，陰影處也會有良好的細節，但是婚紗卻令人絕望地曝光過度了。

幸運的是，無需開大光圈增加曝光也可以很好地解決這個問題，並有望獲得最佳結果。如圖 8.37 所示，成功對付深暗膚色的關鍵在於增加皮膚的直接反射。人類的膚色只能產生少量的直接反射，但你可能還記得，在深色表面上直接反射大多是可見的。因此，利用直接反射而無需增加整體曝光是提亮深色皮膚的一種方法。

需要牢記的另一點是光源面積越大，在模特兒身上產生反射的角度範圍也就越大。這就使得大型光源可以產生更多的直接反射。因此，拍攝膚色較暗的人像照片時，大型光源會在皮膚上產生大面積的亮部，而無需在照相機上調整曝光。

需要注意的是，光源面積微不足道的增長幾乎發揮不了什麼作用。因為人類的頭部近似球體，產生直接反射的角度範圍也相當大。我們使用的光源面積越大，效果越好。

我們仍可以將光圈略微開大一點，但不要太大，這樣新娘的臉部和婚紗都能表現得很好。（如果你沒有按順序閱讀本書章節，我們建議你翻回去看圖 6.30 的「球形金屬物體」以及圖 7.3「玻璃製品」的拍攝，以瞭解圓形物體直接反射的角度範圍。）

圖 8.37 明亮的亮部有助於增加被攝對象臉部的「可辨別性」，這種亮部是由皮膚的直接反射產生的。

柔和的聚光照明

拍攝圖 8.38 時，我們的目的是想創作一張富於戲劇性的人像作品，使被攝對象的臉部從沉悶的、幾乎沒有色彩的畫面中鮮明地凸顯出來。

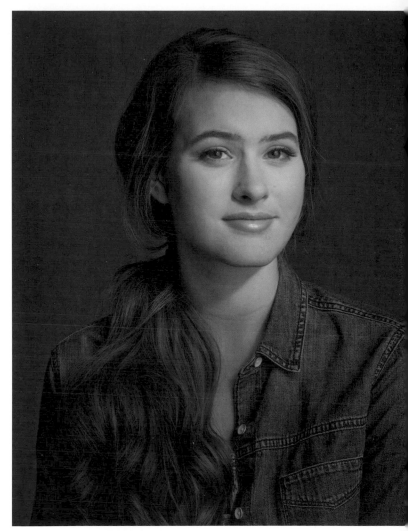

圖 8.38　我們將大型柔光箱和 7 英吋（約 0.18 公尺）蜂巢聚光燈相結合，在為模特兒提供整體照明的同時，凸顯其臉部。

在創作這張照片時，我們使用兩種不同的光源（圖 8.39）：一種是大型柔光箱，另一種是帶有細密蜂巢板的聚光燈。

拍攝之前，我們要求模特兒穿上一件中灰色的襯衫，以配合我們事先選擇的中灰色背景。

拍攝時，我們將大型柔光箱放在照相機右側，距模特兒前方大約一英呎（約 0.3 公尺）的位置。在這個位置，照相機右側的模特兒臉部能夠獲得更多的光線，有助於表現她的臉部特徵。

然後我們將蜂巢板直接裝到柔光箱前，這種裝置能夠在模特兒臉上形成輪廓清晰的、明亮的光斑效果。

圖 8.39　請注意我們把輪廓光放置在與背景燈大致相同的位置，只有在這種情況下，會把燈光指向模特兒的後腦勺。

佈光完成後，我們不斷調整曝光設置和兩個光源的輸出功率，進行多次試拍。反覆幾次後，確定能產生圖 8.36 效果的用光組合。

為了對圖中的用光進行對比，在下面兩張照片中，我們展示單獨使用其中一個光源拍攝模特兒所產生的效果。

A　　　　　　　　　　　　　**B**

圖 8.40　A 模特兒的臉部由蜂巢聚光燈單獨照亮。B 模特兒的臉部由柔光箱單獨照亮。

左圖中，我們看到模特兒由蜂巢聚光燈單獨照明，而右圖由柔光箱單獨照明。不妨再次看看圖 8.38，觀察其中兩種完全不同的光源的疊加效果。

多人拍攝

照片中的人越多,光線就
必須越均勻。即使只增加
一個人,也要修改你的照
明設置。在圖 8.41 中,
我們使用類似圖 8.11 所
使用的照明方式。其結
果卻是不均勻的照明。
把主光源稍微靠近被攝對
象一點,並增加更多的輔
助光,兩個人就都被照亮
了。如過要同時拍攝更多
人時,會希望整群人都受
到均勻的照明。

圖 8.41(上)
兩個人拍肖像照的打光,好像只
針對其中一個人。離主燈近的人
太亮,遠的人則會不夠亮。

圖 8.42(下)
相同的姿勢,但把主燈稍微往
前移,再把補光燈增強,讓離
主燈最遠的人也有充足的光。

小型光源？大型光源？何不結合使用？

我們已經看到了小型光源的優點：陰影清晰，質感分明，大量的漫反射能夠揭示被攝體的表面紋理。

我們也看到了大型光源的優點：陰影柔和，不會干涉主要被攝體的表現，能夠覆蓋用來揭示光滑被攝體表面性質的較大角度範圍。

我們能否同時運用兩種光源？當然可以，而且我們有若干種方法。一種方法根本無需任何額外花費，假設我們已經合理地配備攝影棚光源的話；另一種相當昂貴，但使用更便捷、更容易設定位置。根據被攝物體的不同，效果的差異可能相當微妙。如果可以的話，不妨嘗試這兩種方法，哪怕借用部分設備，然後確定你最想使用的技術。

將小型光源靠近大型柔光板

由於光線不能均勻地照亮整塊柔光板，柔光板中央將會出現一個亮斑，相當於一個硬質光源。也會有光線擴散到整塊柔光板，它們會提供柔和的照明。

從本質上講，我們用一個電子閃光燈得到兩種不同的燈光，並且能夠很好地控制它們：將燈具移近柔光板能夠增加硬質光，而遠離柔光板則能夠增加軟質光。

一名攝影師就可以運用這種用光設置，但如果有攝影助理的話速度會更快。攝影師移動支撐柔光板的主支架，然後告訴助理另一個支架應放在何處（「不，不對，離被攝對象再近0.15公尺。是的，就是那兒！」）。

假如柔光板已經到位的話，我們必須重新安排光源的位置。

難學嗎？不。需要練習嗎？當然需要。事實上在你讀到這兒時，已經證明你是那些打算為用光進行額外努力的攝影師中的一員。

將光源放置在柔光板背後然後在前方設置第二個小型光源

它與第一種方法的效果幾乎相同，但是操控性更強，因為我們可以獨立調整兩個光源的功率大小。

另一種方法是使用柔光反光罩

柔光反光罩是一種金屬反光罩，與其他攝影棚閃光燈的反光罩類似，只是它們的面積非常大，直徑通常達到20~30英吋（約0.5~0.7公尺）。大型反光罩產生軟質光；小型閃光燈管產生硬質光。

有的柔光反光罩可選用附件將閃光燈管遮住以獲得更柔和的光線，產生一種柔光反光罩加柔光箱的組合效果。不像其他方法需要三到四支燈架，這種方法僅需一支燈架，因此一名攝影師就可以很容易地控制用光效果。

這聽上去像是一個雙贏的局面，不是嗎？不全是。柔光反光罩不能折疊起來，因此不便攜帶，而且價格也相當昂貴。不過，如果你設備已經齊全，而且大部分拍攝工作都是在攝影棚內進行，下一步或許可以考慮購置一個柔光反光罩。

使用彩色濾光片

到目前為止，我們所使用的都是標準的日光型光源。現在情況有所不同。圖 8.43 顯示一種三燈組合用光設置——一個主光、一個強聚光以及一個背景光。

我們在主光源上的銀色反光傘上罩上一塊淡藍色的濾光片。接著，我們在條形柔光箱的網格罩了一塊琥珀色濾光片，用作強聚光。最後，將一塊藍綠色濾光片罩在背景光上。圖 8.44 為最終拍攝效果。這一用光設置具有全然不同且變化無窮的視覺效果——你或許非常希望能繼續探索不同效果。

圖 8.43 使用三個「過濾」光源——一個主光、一個強聚光和一個背景光——拍攝出下面的人像照片。

圖 8.44 前一種用光設置的拍攝結果──一幅變化無窮且難以忘懷的影像。這種效果的唯一限制是觀者的想像力。

影像處理簡述

目前為止，本章的所有照片均為實拍圖像。但實際上，一般肖像攝影師會對選定的圖像進行一些後製修整的工作。可能包含讓皮膚平滑或去除反光、眼鏡眩光或其他瑕疵等。例如在本章的開場照片上，我們增加一圈暈影，讓讀者的眼睛可以直接聚焦在臉部，因此照片底部也不會有直接裁掉的邊緣。有些攝影師會使用固定輪廓的擋光板，並在燈架上安裝一個活動夾，放擋光板阻擋來自底部的一些光線，這種作法可以有效的讓影像底部變暗。然而由於我們與被攝對象的互動很快，經常需要對方在整個拍攝過程裡改變坐姿，因此這種固定的方法可能會很麻煩。

大多數攝影師應該都是在 Photoshop 為客戶選好的照片加暈影（如果是在高色調光源肖像照的情況下，會用白色暈影而非黑色來襯托。）。只要把暈影放入單獨圖層，便可根據喜好來調整不透明度。圖 8.45 顯示的是沒有暈影的原始影像。

圖 8.45 這是沒有暈影的原始影像，可與本章開頭的影像互相比較。

極端情形下
的用光

CHAPTER 9

極端情形指照片中出現最亮和最暗的灰度區域或彩色區域的情形。許多年來，由於傳統底片無法補救的固有缺陷，極端情形成為最有可能導致影像品質欠佳的因素。優秀的攝影師不論如何總是能夠獲得出色的照片，因為在彌補這些缺陷上花費大量精力，始終思考如何將這些問題降至最低。

極端狀態是任何照片都會存在的潛在問題。但在「白色對白色」或「黑色對黑色」的照片中，照片完全由極端色調構成，沒有什麼照片會比這種情形更糟糕了。

數位技術的運用避免底片的某些缺陷，但在解決這些問題的同時又暴露出新的問題：有的人喜歡這些「缺陷」。如果我們拍出一張技術上無可挑剔的照片並將它精心製作出來，卻有可能覺得這張照片沉悶而缺乏吸引力！因此，我們必須重新回顧這些傳統的、一直希望有一天能夠避免的缺陷，只是為了獲得一張看上去還不錯的照片。

當我們談論人們喜歡什麼和不喜歡什麼的時候，聽上去似乎在和流行趣味玩遊戲，不過流行趣味往往在一年或一代人之後就會完全顛倒過來，然而我們卻不會。這些偏好似乎被固化在人類的大腦裡，沒有成百上千年的演變不會發生改變，也許要透過外科手術植入數位眼睛並學會使用它們才有可能改變。本章中，我們將探討這些缺陷的特點、如何將其應用到數位影像中以及如何使影像的品質損失降至最低等問題。

特性曲線

本書中我們的注意力通常放在用光方面，並未全面探討基本的攝影技術。然而，在我們對「黑色對黑色」或「白色對白色」的被攝體安排光源時，「特性曲線」顯示所使用的一些技術，因此我們必須對此加以探討。其他作者已經詳細解釋這些技術細節，你可以根據自己的需要決定在本節花費多少精力，這取決於你已經讀過哪些作者的書。

特性曲線被用於許多技術領域，表示一個變數與另一個變數的相互關係。在攝影中，特性曲線是表示所記錄下的影像亮度隨不同曝光量用光而變化的曲線圖（我們使用非技術名詞「亮度」表示數位影像感測器的電子回應以及底片密度）。為簡便起見，我們只討論灰階曲線。當然在這裡談到的同樣適用於彩色攝影，只不過彩色影像需要三條曲線，分別表示紅色、綠色和藍色（對於底片是青色、洋紅和黃色）。

完美的曲線

特性曲線是一種比較兩個灰階的方法：一個灰階代表場景的曝光量，另一個灰階代表所記錄的影像的亮度值。

需要注意的是，我們談論特性曲線時所說的曝光與我們談論拍攝照片時所說的曝光稍有不同。攝影師在拍攝照片所說的曝光，指整幅影像一次性接收到的均勻一致的曝光，例如 f/8、1/60 秒。拍攝中談到的這種曝光是「在這種光線條件下針對這種被攝體我如何設置照相機的光圈與快門」的簡略說法。

但攝影師也知道場景中的每一個灰階都由照片中的唯一色調值表示。假設我們拍攝的不是一堵空牆，所記錄下的影像就是在實際場景中組成灰度影像的一組曝光值。因此，當我們談論特性曲線中的曝光量時，我們指的是「整個場景」，並不一定指很多以不同曝光拍攝的照片。

圖 9.1 顯示當我們拍攝包含 10 級灰階的場景時會發生什麼。在這幅示意圖中，水平軸代表曝光量，即原始場景中的灰度。垂直軸代表像素值，即所記錄影像的一組灰度。

圖中每個曝光量的長度都相等，這並不是一種巧合，攝影師和發明灰階的科學家特意將可能的灰度範圍分成相等的梯級。然而，最終影像中相對應亮度梯級的大小可能彼此各不相同。這種梯級大小的差異正是特性曲線圖所要表現的。

一幅理想影像的重要特徵就是所有的像素值長度全部相等。例如，如果測量標有「梯級 2」的垂線長度，你會發現它與標有「梯級 5」的長度相等。

這意味著曝光的任何變化都會導致影像的亮度產生完全一致的變化。例如，圖 9.2 是相同場景的曲線圖，以理想的數位影像感測器（或理想的底片）增加三檔曝光拍攝而成。

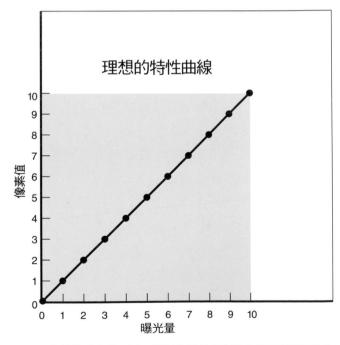

圖 9.1 完美的「曲線」圖：曝光的任何變化都會使最終影像發生相對應變化。

拍攝之後，如果我們覺得影像的色彩太淺，可以很方便地將它加深。如果使用的是理想的數位影像感測器，曝光將非常簡便。對理想曝光心存疑慮的攝影師只需在正常曝光基礎上增加一些曝光就可以放心了。所得影像經過後製處理，能夠產生具有相同灰階的圖片。（此外，只要我們在談論理想狀態，我們也就假定底片顆粒是非常細微的。）

然而在現實中，曝光是更關鍵的考慮。這是因為影像的密度梯級圖形並不是一條直線，而是一條曲線。

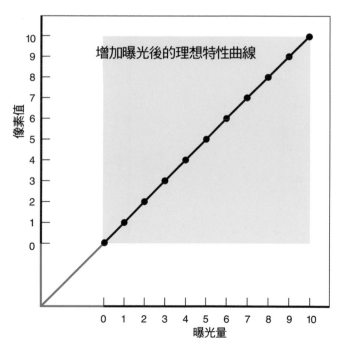

圖 9.2 增加 3 檔曝光後的理想特性曲線，經過後製處理後和圖 9.1 所示的曲線相同，因為兩條曲線的密度梯級關係是相同的。

糟糕的照相機

日常工作中攝影師幾乎從來不運用特性曲線，但在他
們的腦海中會經常浮現曲線的形狀，因為這有助於他
們預先想像實際場景會如何在影像中呈現。此外，這
種想像的影像會稍稍誇大實際場景中的問題，我們稱
這種誇大的情況為「糟糕」的照相機。

如果像第一幅示意圖所示的那樣進行理想的曝光，那
麼從「糟糕」的照相機將得到如圖 9.3 所示的特性曲
線。水平線上的曝光量和第一張曲線圖完全相同，因
為我們拍攝的是同一場景，但請看看垂直線上的亮度
值發生了什麼變化。

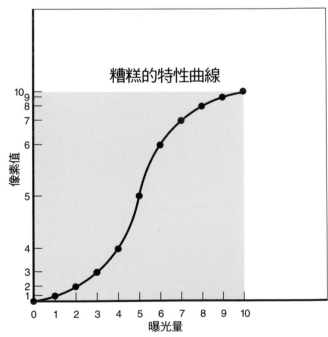

圖 9.3　在「糟糕」的照相機上，亮部區域和陰影區域都被大大壓
縮了。

第 1 級至第 3 級佔據極
少的亮度空間，第 8 級
至第 10 級同樣如此，這
說明圖片中的陰影區和
亮部區被大大地壓縮。
「壓縮」意味著在實際場
景中差別極大、能夠很
容易辨別出來的色調在
照片中顯得非常接近而
難以辨別。

圖 9.4 是一張正常曝光
的照片。除了部分黑暗
區域，這張旅遊紀念品
的大部分區域都是由中
等到明亮的色調混合而
成的。

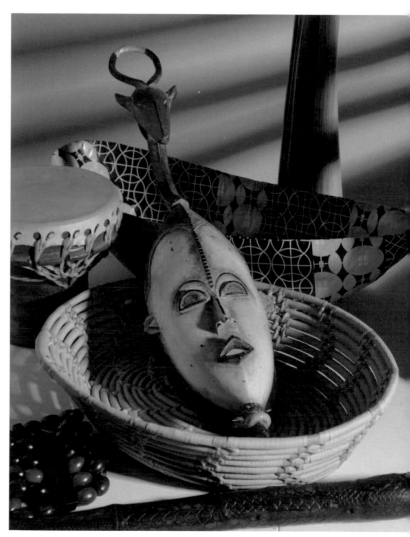

圖 9.4　正常曝光的場景在陰影區域和亮部區域都會有一些壓縮，
但問題並不明顯。

曝光過度

記住在正常曝光的平均色調場景中，壓縮會出現在密度灰階的兩端。如果改變整體曝光會改善灰階一端的壓縮，但另一端的壓縮效果會變得更差。圖 9.5 顯示曝光過度的好處和損失。

如圖所示，我們看到增加曝光會消除部分陰影區的壓縮。這固然不錯，但亮部區的壓縮卻變得更加糟糕了。

圖 9.5　曝光過度降低陰影區域的色調壓縮，但卻使亮部區域的壓縮變得更糟。

讓我們看看之前的場景如果曝光過度到這種程度會導致什麼結果。圖 9.6 就是曝光過度的結果。我們看到標牌邊緣的陰影細節得到改善，但照片的其他部分卻顯得過於明亮了。然而這只是問題的一個方面，我們可能以為在後製製作時能夠透過壓暗影像的方式修復這一部分。

讓我們觀察圖 9.7，看看如果壓暗影像會出現什麼結果。現在中間色調和上一張影像上的色調已經非常拉近了，然而我們卻無法修復因曝光過度而導致的亮部壓縮。木牌的表面細節仍然沒有得到妥善的表現。儘管照片上的亮部區變得更暗了，但它們的細節表現並沒有變得更好。

然而這張糟糕的照片也並非一無是處。曝光過度使最暗的陰影部分的細節都揭示出來了，甚至在較暗的照片上也是如此。

圖 9.6 曝光嚴重過度的同一個場景。

圖 9.7 曝光過度的照片經過「校正」後幾乎沒有增加亮部區的細節。

曝光不足

如果影像曝光不足,我們看到陰影區的色調會出現類似問題。圖 9.8 為曝光不足的特性曲線。

圖 9.9 是一張曝光不足的影像。這張照片亮部區域的梯級區分得更清楚,換句話說,亮部區的每一個灰階都與它上面和下面的灰階有明顯的區別。這種技術上的改善是否令人滿意取決於特定的場景以及觀者的偏好。在這個場景中,木牌表面亮部區的細節比之前的畫面更清晰。當然,沒有人會認為這種改善值得我們以壓縮圖中的陰影區為代價。

圖 9.8 曝光不足形成的特性曲線,陰影區域遭到嚴重壓縮。

我們再次嘗試解決這一問題。提亮圖 9.9 嘗試恢復陰影細節，得到圖 9.10。
當我們看到特性曲線的時候或許已經預見到畫面效果，提亮後的照片並沒有恢復
陰影區的細節。這是因為曝光不足已經使陰影的色調壓縮得太多，這些區域已經
無可救藥了。

圖 9.9 曝光不足的影像。原始場景中大量層次分
明的陰影區色調被壓縮了。

圖 9.10 曝光不足的影像經過處理後得到的色調
更明亮的照片。儘管整個場景的色調變亮了，但
陰影區域的細節卻無法恢復。

使用 RAW 檔拍攝

至少一個世紀以來，攝影師們都對 S 型特性曲線感到遺憾，希望底片製造商能夠使曲線變直一些。他們發現在曲線的亮部和陰影部分細節遭受損失，想當然地認為更直的曲線能夠改善細節的表現。現在數位攝影已經取代了底片攝影，我們可以實現這個願望，但結果發現數位攝影也有它的缺陷。

數位相機中的 RAW 檔拉直了特性曲線，在對場景正常曝光的情況下保留過去經常會遺失的亮部和陰影細節。現在的問題是，這樣的照片看上去缺乏立體感。

我們希望看到中間色調有更大的反差，為此寧願犧牲一點亮部和陰影區域的細節。因此，我們似乎必須保留這些攝影技術方面的缺陷，除非人類心理發生重大改變。RAW 檔的優勢在於它在進行後製製作之前保留了豐富的影像細節，在後製製作時對於需要犧牲哪些細節以提升照片品質可進行判斷。RAW 檔通常被稱為「數位底片」，因為攝影師會採用在暗房中經常用到的方法來處理 RAW 檔。

和底片一樣，RAW 檔給攝影師提供在拍攝之後改變思路的自由，使用 RAW 檔可製作出與最初拍攝的影像全然不同的 TIFF 或 JPEG 影像。

RAW 檔的缺點在於各家照相機製造商的 RAW 檔均不相同，並且彼此不能相容。這可能會使 RAW 檔受到相機製造商的專用軟體的制約，這是一個非常棘手的問題。現在無論是誰都可以用馬修 布雷迪（Mathew Brady）的底片製作照片，或許會比他本人製作得還要好，但如果支援目前 RAW 檔的軟體在未來的 150 年中不復存在了，我們的後代又該如何處理我們的數位底片呢？

到美國國家檔案館去欣賞愛德華・史泰欽（Edward Steichen）在二戰期間擔任海軍攝影師時拍攝的照片是件有趣的事。政府擁有這些底片，但印放出的照片效果通常比愛德華本人沖洗的照片差得多。不過有一次一名政府沖印室的技術員放製出一張超過愛德華水準的照片。老底片有時也能揭示出新內容。

有人認為更出色的專業 RAW 檔解決方案是 Adobe 公司的「DNG」（數位負片）。這是一個公開的、非保密的標準，很可能會在歷史的長河中倖存下來。該格式保留 RAW 檔的優勢，但是任何具備軟體知識的人（包括那些在 150 年後不管使用何種電腦的人）都能理解並運用這一方案。有的相機製造商採用與 DNG 相容的 RAW 檔，不過這樣的製造商實在少得可憐。

顆粒度

有些攝影師仍在使用底片拍攝，這是有充分理由的。即使科技發展使底片徹底成為明日黃花，可能仍然有一些攝影師會採用底片創作。也許這樣做只是為了與眾不同，就像那些仍在用 19 世紀的感光材料沖印照片的人一樣。為保險起見你可以使底片曝光過度，但我們必須提醒你，曝光過度會增加照片的顆粒度。

影響顆粒大小最重要的兩個因素是底片的感光度和影像密度。在能夠保證獲得合適的光圈和快門速度的前提下，通常選擇感光度最慢的底片。其次，我們密切關注影像的密度以使顆粒最小化。

影像密度越大，顆粒越粗。影像密度的增加是曝光的增加還是顯影的增加所引發，幾乎毫無差別，顆粒的增加同樣如此。

這意味著在整個畫面上顆粒的大小並不一致。由於密度的差異，亮部區的顆粒比陰影區的更多。這一事實使有些攝影師感到奇怪，對那些所沖洗的底片品質一致，無需經過處理就可以直接印放照片的攝影師而言尤其如此。

大多數底片上密度較厚的區域在最終照片上呈現為淺灰色或白色。這些區域的顆粒較粗，但由於色調過淺而很難被發現。此外，照片中的亮部區顆粒也被相紙特性曲線中固有的亮部區壓縮隱藏起來了。

然而，假設標準的印放曝光不足以表現亮部區細節，根據不同情形，大多數攝影師會在印放照片時透過整體增加曝光或者在問題區域局部增加曝光（即「加光」）加以補救。這使得照片上有的亮部區梯級好似中間梯級。在印放照片時，把密度較大的灰度梯級作為中間梯級進行曝光能夠顯示底片上最粗的顆粒。

底片上的亮部壓縮並不像陰影壓縮那麼糟糕，但缺陷會隨著顆粒的增加而變得更複雜，最終影像品質也會變得更糟糕。

許多年來，優秀的攝影師意識到，如果使用現代放大機放製照片，所使用的黑白底片在顯影時應比說明書推薦的標準時間縮短大約 20%，這樣可以減少底片的顆粒。

然而拍攝彩色負片的攝影師仍然嚴格遵守標準顯影時間，因為縮短顯影時間會嚴重影響照片的色彩。這些攝影師應該感謝美國專業攝影師協會前會長—Frank Circchio 先生，他在使用數位相機前曾經制訂出彩色負片曝光系統，該系統能夠確保在不造成曝光過度的前提下使底片獲得充分的曝光。他製作出比其他攝影師面積更大、清晰度更高的照片，以實踐證明該系統的有效性。

兩種特殊拍攝物體

「白色對白色」和「黑色對黑色」場景的拍攝難點並不只是由被攝體自身造成，也與攝影這一媒介最基本的要素有關：場景應該被記錄在至少能夠保留影像細節的特性曲線部位。這意味著沒有一種單獨的用光技術，甚至是一組用光技術，能夠滿足處理這類被攝體的要求。

「白色對白色」和「黑色對黑色」場景需要完全掌握所有類型的攝影技術。在所有技術中，兩組最基本的技術是用光和曝光控制。在每一張照片的拍攝過程中這兩組技術均共同發揮作用。

具體場景中，每一種技術的相對重要性有所不同。有時我們首先考慮場景的曝光控制，但在另外的情況下我們又將用光技術作為首要工具。在本章的剩餘部分，我們將討論這兩組基本技術，並就何時使用何種工具提出一些指導意見。

白色對白色

將白色被攝體安排在白色背景前是一種實用且頗具吸引力的方式。在廣告中，這種安排能使設計者在構圖方面獲得最大的靈活性。文字可以放在畫面的任何地方，甚至可以放在被攝體的次要部位。白色背景上的黑色文字通常非常顯眼，哪怕是報紙上印刷品質很差的圖片也是如此。

此外，攝影師無需急著剪裁照片以適應版面空間。如果照片複製後能保持背景的純白色，讀者將看不出來這幅廣告照片的邊緣到底在哪裡。

不幸的是，「白色對白色」的被攝體仍是所有場景中最難表現的。「正常」曝光的「白色對白色」場景被記錄於特性曲線上最糟糕的部位。在曲線的這一部位，較小的對比度會壓縮該部分灰階，場景中區別明顯的灰度梯級在照片上會變得相似或完全相同。

白色背景前的白色被攝體很大程度上使我們無法使用喜歡的用光要素：直接反射。在先前的章節中，我們瞭解到平衡直接反射和漫反射能夠更好地表現細節，否則這些細節會消失。在光源或者鏡頭前加裝偏光鏡可以對直接反射進行特別的控制。

和其他場景一樣，「白色對白色」場景中通常會有許多直接反射，但場景中漫反射的亮度通常會蓋過直接反射。由於大量漫反射的作用，照相機無法拍到更多的直接反射，攝影師試圖掌控直接反射，但無濟於事。然而繼續抱怨更是徒勞無益，因此我們將在下文探討如何解決這些問題。

在拍攝「白色對白色」的被攝體時，良好的用光控制會產生色調差別，而有效的曝光控制能夠保留這些差別。但任何一種控制都無法單獨達到目的，因此我們將分別詳細討論這兩種控制方法。

「白色對白色」場景的曝光

特性曲線上的最高和最低部位是最容易遺失細節的區域。減少「白色對白色」場景的曝光量就是將場景的曝光放在特性曲線的中間部位，這樣做或許會使場景顯得過暗，但我們可以在後製進行補救。

最糟糕的情形是處理後的照片仍然出現和正常曝光時相同的細節遺失，這情有可原；另一種情形是處理後獲得更多的亮部細節，這是相當美妙的事情。

記住無需對標準場景因曝光不足而導致的陰影細節損失過於擔憂，因為「白色對白色」場景的陰影區域色調相當淺淡。那麼，在避免出現其他麻煩的前提下，我們應該減少多少曝光呢？

下面是我們即將用到的一些規定。假設「正常」曝光是測量 18% 灰板的反射光讀數或者直接測量入射光讀數得出的，假設「標準」再現指照片中灰板的反射率同樣還原為 18%。最後，我們假設「減少」曝光和「增加」曝光都是對「正常」曝光的有意偏離，以此區別因失誤而引起的曝光不足或曝光過度。

在相同的光線下，典型的白色漫反射比 18% 灰板大約亮 2.5EV 光圈或快門。也就是說如果我們測量的是白色物體而不是灰板，則需要比測光讀數增加 2.5EV 曝光才能得到正常曝光。

然而，假設我們沒有增加 2.5EV 的曝光補償值而是嚴格按照測光表的讀數進行曝光，在標準沖印程式下同一件白色物體將變成 18% 的灰色物體。這種色調實在太深，觀眾幾乎不會將 18% 的灰度當成「白色」。不過這種曝光確實有它的優點，那就是將白色被攝體放到特性曲線的直線部分。

不過沒有人強制我們運用標準再現模式。我們可以使照片的色調變淺至所需程度，觀眾會將這種近似淺灰色的色調稱為「白色」。只要我們在後製提升影像的階調，並將它從 RAW 檔轉換為標準檔案格式，我們就能夠獲得想要的亮部壓縮。

那麼，如果我們透過這種方式可以獲得理想的亮部壓縮，為什麼不從一開始就採用正常曝光來完成這種壓縮呢？我們不能那樣做，這是考慮到兩個原因：（1）減少曝光為後製製作留下更大空間；（2）數位感測器不具備理想的線性回應，它的特性曲線也有一個肩部區域，儘管這個區域很小。減少曝光能夠使不容易保留的細節部分遠離肩部區域。

在拍攝「白色對白色」的物體時，減少
2.5EV 曝光是我們能夠接受的最大調整
幅度。在拍攝非常明亮的白色場景時可
以嘗試這種方法，只要簡單地根據反射
測光表的讀數進行曝光，不進行任何曝
光校正即可。

精通測光技術的攝影師或許會很反感我
們的建議，即只是將測光表對準被攝
體，然後按照測光讀數進行曝光，卻不
進行任何計算或補償。他們説得沒錯！
如果我們沒有繼續提醒你注意次要的黑
色被攝體和透明物體，那麼給出這樣的
建議可以説是完全不負責任。

如果場景完全由淺灰色組成，使用由反
射測光表提供的未經補償的讀數進行曝
光完全沒有問題。但是如果場景中還有
其他黑色被攝體，它們將會缺少陰影
細節。

細節損失是否會成為一個問題完全取決
於特定場景中的被攝體。如果黑色被攝
體無足輕重，並且因體積過小不會彰顯
缺陷之處，那麼缺少陰影細節就不會令
人不愉快了。

然而，如果次要的黑色被攝體非常重要
或者面積較大，將會吸引觀眾的注意
力，缺陷也會變得很突出。

在這種情況下，最好使用正常曝光而不
要減少曝光量。「重要性」是一種心理
判斷而不是技術判斷。對於一個「白色
對白色」的場景減少曝光量，而對另一
個技術上完全相同的場景採用正常曝
光，這是完全合理的。

如果我們考慮到可能會發生的錯誤，並
且接受未經補償的「白色對白色」場景
的測光讀數，那麼這屬於有意識地減少
曝光。如果只採用測光表的讀數而不考
慮可能會帶來的風險，那麼可能會導致
曝光不足的拍攝失誤。

「白色對白色」場景的曝光量較少，這
也有利於我們使用較低的感光度。在
ISO180 情況下正常曝光的場景，減少
2.5EV 曝光意味著我們可以在 ISO32
的情況下使用相同的光圈和快門速度。

「白色對白色」場景的用光

和其他任何場景的用光一樣,「白色對白色」場景的用光目標是加強質感和層次的表現。為達到這一目的,可以採用第 4 章和第 5 章中介紹的用光技巧。但拍攝「白色對白色」的場景有一個特殊要求,即必須保持被攝體的所有部分都不會消失在背景之中。

若想獲得真正的「白色對白色」場景,最簡便的方法是直接「印放」一張空白相紙。當然,攝影師提及「白色對白色」這個術語時並不是指真正的「白色對白色」,他們的實際意思是「在極淺灰色背景上的極淺灰色被攝體,同時場景中也有一些白色部位」。

我們已經討論過了為什麼近似的淺色色調在照片中會變成同一色調,良好的曝光控制會最大限度地解決這一問題。但淺灰色調在同樣的淺灰色調中仍然會湮沒不見,使被攝體不致消失的唯一方法就是,使其色調淺於或深於其他灰色色調。這就是用光要解決的問題。

被攝體與背景

需要加以區分的最重要的灰調是被攝體和背景的色調。如果不對這兩者的色調加以區分,觀者將無法辨別被攝體的形狀。觀者或許從來不會注意到被攝體內微小細節的損失,然而邊緣部位的色調缺失將會相當地引人注目。

我們可以對背景或被攝體的邊緣進行照明,使其在照片中再現為白色(或非常淺的灰色)。確定白色的位置之後,我們知道其他區域應該比白色的部分稍暗一些了。從技術層面上講,是主要被攝體還是背景的色調略深無關緊要,因為無論哪種方法都能夠使色調區分開來。從心理層面上講,背景還是被攝體是白色的卻舉足輕重。圖 9.11 為白色背景前的白色被攝體,我們讓背景呈現為白色而被攝體呈現為淺灰色。在你觀看照片時,大腦會將這一場景識別為「白色對白色」。

不過大腦通常不會將灰色背景識別成白色。請看圖9.12，我們對場景重新佈光，將背景處理為淺灰色而使被攝體呈現為白色。你看到的不再是「白色對白色」的場景，而是「白色對灰色」的場景。

圖9.12並非失敗之作，在被攝體和背景之間仍有良好的色調區分，不管從哪方面看都算是令人滿意的。

你可能更欣賞它的用光，並且我們沒有理由看輕它，只是説這不是「白色對白色」的成功範例。

由於本節探討的是「白色對白色」的場景，因此在所有範例中使背景保持為白色，或者接近白色。在這些範例中，背景的亮度應該比主要被攝體的邊緣亮度高半檔到1檔曝光。如果小於半檔，部分被攝體將會消失於背景之中；如果大於1檔，照相機內的眩光可能會降低被攝體的反差。

圖9.11 背景呈現為白色而半身像呈現為淺灰色。大腦將這樣的場景識別為「白色對白色」。

圖9.12 現在背景呈現為淺灰色而半身像呈現為白色。在這種情況下大腦會將該場景識別為「白色對灰色」而不是「白色對白色」。

使用不透明的白色背景

最容易拍攝的「白色對白色」場景是那些能夠對主要被攝體和背景的用光分別進行控制的場景。在這些範例中,我們可以稍稍提亮背景光線使其呈現為白色色調。

將被攝體直接放在不透明的白色背景前是最為棘手的「白色對白色」場景設置,因為我們在設置被攝體或背景的光線時,無論怎樣調整,這兩者都會互相影響。不過這也是一種最常見的設置,因此我們將首先解決這一問題。圖 9.13 顯示這一場景的用光設置。

從上方照亮被攝體

將光源安排在被攝體上方可以使被攝體正面略微處於陰影之中,但攝影台卻得到了充分的照明。

這種用光能夠完全確立我們所需的灰色被攝體和白色背景。如圖 9.14 所示,在大多數情況下無需做進一步調整就可以看出被攝體的兩側和背景之間的差別。

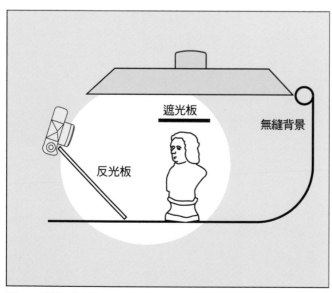

圖 9.13 拍攝「白色對白色」場景的有效用光設置。拍攝圖 9.14 時我們沒有在頭頂上方使用遮光板,而拍攝圖 9.15 時使用遮光板。

然而需要注意的是，這種用光也給被攝體的頂部帶來過強的照明，以致使該區域的色調層次遺失。這意味著在正式拍攝之前還需要對用光做一些調整。

在被攝體上方加用遮光板

這一步幾乎不可或缺。將遮光板置於被攝體上方，它投射的陰影足以使被攝體頂部的亮度降低，使之近似於正面的亮度水準。如圖 9.15 所示，調整後的色調效果更為理想。

你或許會覺得奇怪，我們在上一個步驟中並沒有討論光源的面積問題。就所關注的被攝體而言，你可以使用任何大小的光源，只要看上去合適就行。不過我們還是建議使用中等面積的光源，因為在使用遮光板時能夠獲得最好的效果。遮光板投射的陰影硬度通常比被攝體的陰影硬度更為重要。如果光源面積過小，或許無法使遮光板產生的陰影足夠柔和從而融入場景之中。但光源面積過大又可能使陰影過分柔和，無法有效降低被攝體的亮度。一開始時就採用中等面積的光源可以為以後試用遮光板留下空間。

圖 9.14 半身像兩側邊緣和背景之間區別明顯，然而頭頂卻基本消失了。

圖 9.15 一塊遮光板擋住半身像頭頂的光線，解決前一張照片中的問題。頭頂現在變得清晰可見了。

如果你以前從未進行過這種操作，可能不知道應該用多大面積的遮光板，和被攝體應該保持多遠的距離。這些因素隨被攝體而變化，因此我們無法提供一個現成的模式，不過我們可以告訴你如何自行判斷。

首先準備一塊和亮部區面積相近的遮光板，試驗時手持遮光板緩慢地上下移動。你可以改變遮光板的大小，在精確調整好位置後將遮光板夾住固定。

遮光板離被攝體越近，產生的陰影就越硬。將遮光板靠近被攝體再遠離被攝體，看看會發生什麼。遮光板的陰影邊緣應與需要調整的亮部區邊緣完美地融合在一起。

在使遮光板遠離被攝體的時候，它的陰影可能會變得太淺。出現這種情況，可嘗試面積大一些的遮光板。相反，如果遮光板的陰影能夠完美地融入畫面但色調太深，可將遮光板裁小一些。

最後，當遮光板相對於主要被攝體的位置擺佈合適後，看看它在背景上的效果，因為遮光板也會在背景上投射下陰影。對大多數被攝體而言，遮光板在背景上投射的陰影會和被攝體的陰影完美融合，不會引人注目。遮光板在背景上的陰影會比被攝體頂部的更加柔和，這是因為背景距遮光板要比被攝體距遮光板更遠的緣故。

如果被攝體非常高，遮光板或許根本不會在背景上產生明顯的投影。然而非常淺而平的被攝體會存在這一問題。舉一個極端的例子，比如一張放在白色桌子上的白色名片，如果不在背景上投射陰影也就不可能在名片上留下陰影。在這種情況下，我們必須使用下段文章即將討論的其他類型的背景，或者在拍攝完成後對照片進行遮擋或修飾。

增加立體感

被攝體所處的白色背景會產生大量填充光。遺憾的是這種輔助照明通常過於均勻，無法使影像產生良好的立體感。

圖 9.15 在技術上可圈可點，因為被攝體已經非常清晰地呈現出來了，然而單調一致的灰色調卻使其顯得枯燥乏味。

如果被攝體的色調大大深於背景色調，我們需要在一側增加一塊反光板，這樣可以同時增加輔助光和立體感。

通常「白色對白色」被攝體的色調只比背景略深，我們應慎用輔助光增加其亮度。這種情況下通常可以將一張黑色卡紙放到被攝體一側，這會遮住部分反射自背景的光線，並壓暗被攝體一側的色調。

拍攝圖 9.16 時就在照相機左側放了一張黑色卡紙，並使其恰好處於照相機取景範圍之外。

圖 9.16 照相機左側的黑色卡紙會減少來自桌面的反射光，使畫面產生立體感。

使用半透明的白色背景

如果被攝體呈扁平狀，那麼很難在降低其亮度的同時
卻不降低背景的亮度。解決這一難題的有效方法是使
用可從背後進行照明的半透明背景，白色的壓克力非
常符合這一要求。只要被攝體是不透明的，我們可以
將背景調整至任何令人滿意的亮度而不會對被攝體造
成影響。圖 9.17 為這一設置的用光示意圖。

圖 9.18 就採用這種用光技巧。被攝體與背景具有顯
著的差別，但是要注意被攝體下方的照明已經完全消
除了背景上的陰影。

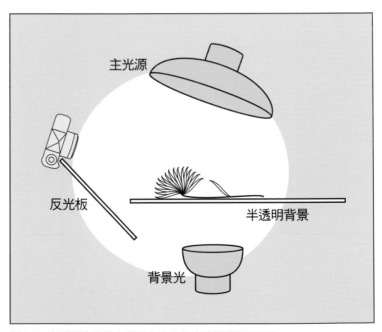

圖9.17 半透明的背景在畫面上比白色的被攝體還要明亮。

看到這張照片之後，在想要保留被攝體下方陰影的時候，我們可能會避免採用這種用光方式。我們應該迴避這種設置嗎？絕對不能。這一用光技術的最大優勢就是允許我們控制被攝體過於突出的陰影而完全不受被攝體用光的影響。下面介紹一下操作步驟。

首先關掉打算用來照明被攝體的所有光源。接著設置一盞測試燈產生令人愉悅的陰影，這個光源是否適合被攝體並不重要，因為我們不會用它來拍照片。我們只是用這種光源來描畫被攝體的陰影輪廓（這和我們在第 6 章中對角度範圍以及第 8 章中對裝滿液體的玻璃杯後面的放置反光板一樣）。

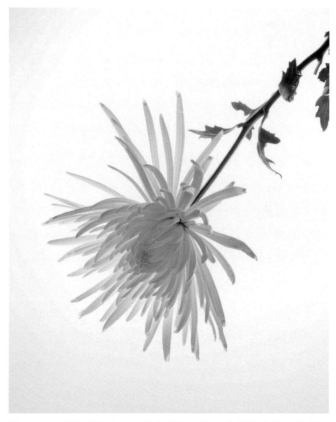

圖 9.18 在最終照片上，來自花朵下方的光線消除背景上的任何陰影。

接下來，移動被攝體下面的任何透明或半透明紙張（如果你在這個過程中移動了被攝體則無需擔心，此時並不需要精確的定位）。用鉛筆在紙上描畫出陰影的形狀，然後拿開這張不透明紙張並剪下陰影圖形。最後一步如圖 9.19 所示，將剪下來的陰影圖形黏貼於半透明背景之下。

現在你可以關掉測試光源了，只要你願意，可以用任何方式為被攝體提供照明。圖 9.20 就是採用這種設置拍攝的照片。花朵和枝幹下方的陰影並不是被攝體投下的陰影，但看起來卻非常像。

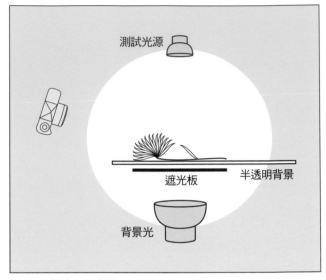

圖 9.19 製造桌面陰影。

圖 9.20 我們將「訂製」的遮光板放在檯子下面，它產生的陰影好像是由花束投下的。

用鏡子做背景

最便於運用的「白色」背景可能要算鏡子了。除了直接反射以外，鏡子幾乎不產生其他反射，這種直接反射可能要比來自白色被攝體的漫反射明亮得多。

首先使用帶有大型光源的用光設置，並確保大型光源能夠覆蓋在鏡子表面產生直接反射的角度範圍。（採用在第 6 章中介紹過的確定扁平金屬物體角度範圍的方式確定鏡子的角度範圍，如果需要用光示意圖可以參看前面的章節。）由於必須覆蓋整個背景的角度範圍，這個光源有可能是我們曾經用過的照亮扁平被攝體的最大光源。

另一個需要特別注意的問題是，光源不應該照亮那些分散注意力的物體。記住光源本身會在鏡子中產生可被照相機見到的強烈反射。

對於圖 9.21，無需使用額外的用光設置。面積如此大的光源通常能夠產生極為柔和的陰影，以至不需要其他輔助光源。此外，這是極少數幾種透過背景在被攝體下方反射輔助光的用光技法之一。

這種用光技術的缺點是來自被攝體的反光。根據花的形狀和修剪的狀態，這種反光有可能令人感到困惑。如果可能，不妨試著在鏡子上噴上水霧以掩飾這種反光。

另一個可能的問題是缺少背景陰影，以這種用光設置是無法獲得背景陰影的。如果你覺得陰影對於被攝體不可或缺，那麼其他的用光設置或許會取得更好的效果。

圖 9.21 反射光源的鏡子是另一種比「白色」的花朵還要「白」的背景。

無論何時，確保背景小型化

我們已經解釋過為什麼對白色被攝體而言直接反射通常無關緊要。極少的一點直接反射固然有助於增加一點立體感，但與漫反射相比通常還是顯得過於微弱了，不能擔當用光的主要角色。

但是這種直接反射有一個例外情況，就是來自被攝體邊緣的直接反射。邊緣區域的直接反射特別容易使被攝體消失於白色背景中，更為糟糕的是，所有用光設置中的白色背景都處於最有可能在邊緣產生直接反射的位置。

最常見的解決方法與亮視野用光中的一種技巧相同，也就是使背景的直接反射遠離玻璃杯邊緣。我們曾在第 7 章中探討這一技巧的要點：盡可能保持背景小型化。有時背景會比照相機的取景區域大許多，並且我們不想將背景裁切成小塊。在這種情況下，可以將光源限定在成像區域之內，也可以在成像區域四周放置黑色卡紙。

拍攝「白色對白色」場景的另一個危險是照相機眩光。大型白色背景會在照相機內發散大量光線，而且這種眩光很可能非常均勻一致，很難辨別出來，哪怕是在整體反差嚴重降低的情況下也難以分辨。不過如果你將白色背景的面積只設置到所需要的大小，就無需擔心眩光的干擾了。

黑色對黑色

掌握「白色對白色」場景的拍攝方法是在掌握「黑色對黑色」場景的拍攝過程中邁出的重要一步。這兩種場景的許多拍攝原則大致相同，只不過以相反的方式進行運用。我們會指出二者的相同之處，但也會強調它們的差異之處。

在考慮曝光時，二者主要差別不在於是否將影像記錄於照相機的噪點範圍之內；在考慮用光時，二者的主要區別在於是否增加直接反射的強度。

「黑色對黑色」場景的曝光

有關特性曲線的章節指出在陰影區和亮部區存在著灰度梯級的壓縮。這種壓縮會在 JPEG 格式的影像中發生，也會在將影像由 RAW 檔轉換成其他任何通用格式時發生。我們也已經知道為什麼曝光過度會誇大「白色對白色」場景的這一問題，以及為什麼曝光不足會誇大「黑色對黑色」場景的這一問題。

由於數位噪點的緣故，壓縮問題在陰影區域稍顯嚴重。這些隨機產生的微小斑點在缺少大塊黑色區域的正常場景中並不引人注目，但在「黑色對黑色」場景中會相當明顯。這一問題的嚴重程度與照相機的品質有關，但到目前為止，至少就我們所見而言，所有照相機都在某種程度上存在著這一問題。因此我們在拍攝「黑色對黑色」場景時會透過增加曝光使影像靠近中灰階調，雖然我們知道這樣的影像在後製製作中需要進一步將其壓暗才行。

拍攝「黑色對黑色」場景時曝光量允許調整的最大值與「白色對白色」場景相似，為2檔半。此外，由於噪點的緣故，實際上可能更傾向於調整至極限值，這意味著我們採用的曝光會大大高於灰板的測光讀數或入射光測光讀數。我們也可以簡單地將反射測光表對準被攝體並按照測得的讀數進行曝光，無需進行曝光補償也可達到這一目的。

如果我們謹記這種技術有可能產生的潛在問題，那麼對於更複雜的測光技術而言，這是一個令人滿意的捷徑。這種方法也和「白色對白色」場景的曝光方法相似。當然，這種方法會使同一場景中淺灰色調的次要被攝體曝光過度，因此只有在場景真正近似於「黑色對黑色」時才適用於這一技巧。

「黑色對黑色」場景的用光

拍攝「黑色對黑色」的場景時，需要對曝光特別加以留意，以盡可能地將更多細節記錄下來。不過，增加曝光這種方式對「黑色對黑色」場景而言，只有在次要的白色被攝體不會出現曝光過度的危險時方可實施。

即使在沒有任何白色被攝體時，增加「黑色對黑色」場景的曝光有時看起來也並不盡如人意，雖然這樣可以比正常曝光記錄更多細節。儘管恰當的曝光非常重要，但僅僅控制曝光是不夠的，將曝光控制和用光控制相結合才有助於我們創作出出色的照片。現在我們來瞭解用光的原理和技術。

和「白色對白色」一樣，當我們承認它是一種縮寫形式時，「黑色對黑色」也是一種對場景的精確描述。更完整的描述應該是「主要由深灰色構成，但也包含部分黑色的場景」。和其他場景一樣，「黑色對黑色」場景的用光同樣需要表現深度、形狀和質感。正如「白色對白色」場景，「黑色對黑色」場景的用光同樣需要把場景的部分曝光梯級移到密度座標的中間部位。透過這一方法，我們可以避免場景中過淺或過深的相似色調在照片中變得完全相同而無法分辨。

「白色對白色」場景會產生大量的漫反射，這是它呈現為白色的原因。相反，黑色被攝體之所以是黑色的，是因為黑色的場景缺少漫反射。漫反射的多少在用光方面非常重要，主要是因為它暗示直接反射的多少。

對於「黑色對黑色」和「白色對白色」場景的用光而言，它們最大區別在於大多數「黑色對黑色」場景允許我們充分利用直接反射。白色被攝體所產生的直接反射並不一定很少，而是因為與明亮的漫反射相比，不論何種類型的白色被攝體所產生的直接反射通常都不是那麼引人注目而已。

同樣的道理，黑色被攝體並不能產生更多的直接反射，然而與相對微弱的漫反射相比，它們產生的直接反射更加明顯。

因此，對於大多數「黑色對黑色」場景的用光而言，其經驗法則就是盡可能地利用直接反射。如果你已經掌握了金屬物品的用光方法，就知道在拍攝這些物品時我們通常也採取相同的方法（直接反射使金屬看起來更加明亮，我們極少拍攝看起來很暗的金屬物品）。因此，拍攝「黑色對黑色」場景的另一個有效原則就把它當成金屬物體來拍攝，而不管它實際是什麼材料。

通常，這意味著要找出產生直接反射的角度範圍，並且設置一個或多個光源覆蓋該角度範圍（第 6 章介紹具體做法）。在本章以下部分將探討有關用光的細節問題。

被攝體和背景

我們拍攝的場景可能僅僅由灰色構成，而不是真正的「黑色對黑色」場景。這意味著被攝體或者背景需要表現為深灰而非黑色色調，以確保被攝體不致分辨不清。

圖 9.22 為黑色背景前的黑色被攝體。我們使用頂光為黑色的烏鴉照明，這種用光方式有助於將烏鴉從無縫背景紙的深黑色色調中分離出來。被攝體的這種處理方式能夠使它與背景區別開來並完整保留自己的形態。

深灰背景上的黑色被攝體可以保持同樣的差別。在這兩個範例中，被攝體和背景之間的差別足以保證被攝體能夠清晰呈現出來。然而，如圖 9.23 所示，為背景提供照明會引發其他一些問題。

請注意，圖中的背景看上去不再呈現黑色。在心理上我們會將深灰色被攝體當成是黑色的，但不會同樣將深灰色背景當成是黑色的。對於設置簡單的場景而言，它通常無法給大腦提供更多線索以確定原始場景到底是什麼狀態。對於許多設置更複雜的場景而言，上述事實同樣成立。

這與前面講過的一個原理相關，即大多數情況下，只有當背景為純白或接近純白的時候，大腦才會將場景看成是「白色對白色」的。針對這一情況所採取的處理技巧也差不多。

如果只是打算使被攝體區別於背景，那麼可將背景或被攝體中的一個處理為黑色，另一個處理為灰色。

不過如果你想要成功地表現「黑色對黑色」的場景色調，那麼應使背景盡可能地保持黑色。

你會看到這一觀念幾乎將影響我們介紹的所有用光技術，僅有一種例外情況，即使用不透明背景。下面我們將討論這一技術。

圖 9.22 大腦通常會將黑色背
景與深黑色被攝體（如圖中的
烏鴉）的場景解讀為「黑色對
黑色」場景。

圖 9.23 然而在這張照片中，
烏鴉看起來是黑色的，而背景
卻變成了灰色。此時大腦不再
認為這是一個「黑色對黑色」
的場景。

使用不透明的黑色背景

將黑色被攝體放在不透明的黑色背景前，這通常是設置「黑色對黑色」場景最糟糕的一種方法。首先討論這種方法是因為它通常是最便捷的方法，要知道大多數攝影棚裡都會備有黑色的無縫背景紙。

圖 9.24 說明這個問題。（和第 5 章中用來照明盒子的設置一樣，採用從上方照明的大型光源。）被攝體下方的背景紙獲得與被攝體相同的照明，沒有什麼簡易的方法可以使被攝體的亮度大於背景。我們知道應該使被攝體呈現為深灰而不是黑色以保留細節。然而如果被攝體不能呈現為黑色，那麼下面的背景同樣不可能顯示為黑色。

我們可以使用聚光燈將光線集中於主要被攝體，這樣可以使背景顯得暗一些。不過要記住，我們想要在被攝體上產生盡可能多的直接反射，就需要大型光源來覆蓋產生直接反射的角度範圍，而使用大型光源通常意味著不能使用聚光燈。

我們也希望來自背景的大量反射屬於偏光直接反射，然後可以在照相機鏡頭前加用偏光鏡阻擋反射光而使背景保持黑色。這種方法有時會奏效，但在大多數情況下，來自被攝體的直接反射同樣帶有偏光。很遺憾，偏光鏡在壓暗背景的同時也可能會壓暗被攝體，而且壓暗的程度大致相同。

最佳解決方法是找一塊比被攝體產生的漫反射更少的材料做背景。對於大多數被攝體而言，黑色絲絨符合這一要求。圖 9.25 中的被攝體與前面照片相同，用光設置和曝光也相同，只不過用黑色絲絨代替了黑色背景紙。

使用黑絲絨做背景可能會出現兩個問題。一是少數被攝體非常黑，甚至比黑絲絨還要黑；另一個更為常見的問題是黑色被攝體的邊緣和它的陰影融為一體，在圖 9.25 中就出現這種狀況。

這種損失是否能夠接受因照片而異，是一個見仁見智的問題。但在這裡我們假定不能接受這種缺失，因為我們要討論的是如何解決這個問題。

輔助光此時發揮不了什麼作用。記住被攝體不會產生大量的漫反射，並且能夠在被攝體邊緣產生直接反射的光源處於成像區域中。

注意，這個問題和第 6 章中討論的金屬盒問題差不多，我們可以利用不可見光來解決。遺憾的是我們無法透過黑絲絨反射大量光線，無論是不可見光還是可見光，只有光滑表面能夠做到這一點。

圖 9.24（上）如果手電筒的曝光正常的話，黑色背景紙就不可能呈現為黑色。

圖 9.25（下）本圖與圖 9.24 的曝光相同，但黑色絲絨背景比黑色背景紙暗了很多。

使用光滑的黑色表面

在圖 9.26 中，我們用黑色玻璃代替了黑色絲絨，從光滑的表面反射出一些不可見光到被攝體的四周。這種方法幾乎對任何黑色被攝體都適用。然而真的如此嗎？

請注意被攝體上方的大型光源也覆蓋在光滑的玻璃表面產生直接反射的角度範圍，因此背景看上去不再是黑色的。你這麼快就注意到這一點，可能你還記得我們前面講過背景必須保持黑色色調的話。

在簡單的「黑色對黑色」場景中，大腦需要看到黑的背景。明白這一點，我們可以不管這種明顯的矛盾來討論用光的方法。這幅照片中，被攝體、背景和被攝體的反射構成一個更為複雜的場景。我們認為被攝體下方的黑色反射提供足夠的視覺線索，告訴大腦背景表面是黑色的，但是光滑且能反射光線。因此這還是一個「黑色對黑色」的場景！這種論點應該能夠說服大多數讀者，使我們在出現灰色背景時也得以過關。但還是會有讀者心存疑慮並堅持最初的觀點，下面將介紹另一個解決方案。

圖 9.26 黑色玻璃背景。注意被攝體在背景上的清晰反射，這個場景還是「黑色對黑色」的嗎？

使被攝體遠離背景

假設我們將被攝體放在距離背景足夠遠的位置，那麼照射被攝體的光線就不會對背景產生任何作用。

然後可以採用任何用光方式為被攝體提供照明，而背景仍會保持黑色的色調。

如果我們將被攝體的底部從畫面中剪裁出去就非常容易了。圖 9.27 中的模型手立在距離背景有一定距離的底座上，這樣光線在充分照亮模型手的同時卻幾乎不會落到背景上。不過如果需要完整地表現被攝體，我們還必須採用一些技巧。

業餘愛好者認為專業攝影師在拍攝這類照片時會使用細線吊住被攝體，有時我們確實會這樣做，但通常需要對細線進行後製處理。（細線在電影短片或者動態鏡頭中偶爾能夠逃過觀眾的視線不被發覺，但在高品質靜態影像中則可能非常明顯。）

處理黑色背景通常並不困難，然而不做處理顯然更佳，因此我們建議採用其他方法。

在第 6 章中，將金屬盒放在一塊透明的玻璃上，然後用偏光鏡消除玻璃表面的偏光直接反射。使用偏光鏡不會對金屬產生影響，因為來自金屬的直接反射幾乎不帶偏光。

玻璃檯面對大多數黑色被攝體並不適用，因為來自黑色被攝體的大量直接反射有可能是偏光。如果用偏光鏡消除玻璃表面的反射，也有可能使被攝體變成黑色。

圖 9.27 被攝體距離背景有一定距離，這樣可使光線照射到被攝體但不會落到背景上。

長條圖

在「黑色對黑色」和「白色對白色」場景的章節中需要更多地探討攝影的技術問題而不是其他，因而在此處討論長條圖比較適宜。

許多攝影師第一次接觸長條圖是在 Adobe Photoshop 中（點擊「影像 > 調整 > 色階」就可以看到了）。在學會使用長條圖之後，許多人都認為這是一種比任何傳統攝影技術都更直接的影像控制方法。如今許多數位相機已經將長條圖引入傳統攝影當中。

許多數位相機在取景時會顯示場景的長條圖，使我們在拍攝之前就能夠進行類似 Photoshop 功能的校正。還沒有一家數位相機製造商能夠像 Adobe 公司一樣提供完美的長條圖，但我們假定它們已經做到了。

從概念上講，長條圖相當簡單，它並未比本已十分簡單的曲線圖多些什麼。然而，一旦掌握了如何解讀長條圖——如何解讀其中包含的資訊——長條圖就會變成威力巨大的工具。在數位時代，理解長條圖的重要性不言而喻，沒有哪個攝影師的工作可以不用借助長條圖。

一個長條圖由許多線條構成，每一根線條都代表著不同亮度值的像素數量，像素的亮度值包括從純黑到純白之間的 256 級灰度階調。

我們用數位相機拍攝彩色照片時，照片的基本長條圖通常由三個長條圖組成，它們分別代表紅色、綠色和藍色。如果需要對照片的色彩進行調整，可以選擇某種色彩的長條圖單獨調整。

不過我們暫時先忽略這些。假定在以下的章節中所拍攝的都是黑白照片，這樣介紹和理解起來會更加容易。請看圖 9.28，這是一個典型的長條圖，它表示的是圖 9.27 的資訊。換句話說，圖 9.28 是表示圖 9.27 中不同亮度的像素數量的示意圖，這些不同亮度的像素組成了圖 9.27。

色調最深的像素位於長條圖的左側，最淺的位於右側，中灰色調位於中間部位。當把所有的像素資訊集中在一起的時候，我們就得到一張代表照片中的色調值的示意圖，並且可以看到色調值的分佈情況。

我們可以將長條圖轉換為灰階值來說明問題。長條圖最左側的純黑部分的色調值為 0，純白的色調值為 255，中灰的色調值為 128。

將它和我們熟悉的區域曝光系統相對
應，長條圖的最左端對應「0」區，中
灰對應「V」區，最右端對應「X」區。
之前我們說過從黑色到白色之間共有
256 級灰階，然而我們現在又說灰階的
最高值只有 255，這可不是排版失誤：
0 也代表一個等級。

因為這是一個「黑色對黑色」場景的
長條圖，因此沒有顯示白色或淺灰
色。注意場景中最亮的像素約為 218
或 220，而不是 255。同樣，「白色對
白色」場景在長條圖左側的像素數也會
少得可憐。

圖 9.28 長條圖代表存在於場景中的每一個灰階
值或色調值的數量。

預防問題

我們來看看這個長條圖,從長條圖我們可以推斷這張照片很可能已經被處理過。觀察長條圖中大約 93、110 和 124 以及其他幾處地方的亮度值裂口。這些斷裂在所拍攝的場景中極為罕見,它們通常表示在後製處理中的資料遺失。在這個範例中,資料的損失較小,然而過度調整則會導致非常嚴重的後果。

如果認為圖 9.27 的畫面過於黑暗,可增加其亮度。圖 9.29 是經過加亮處理後的結果,圖 9.30 是其長條圖。新的長條圖大約有 100 個斷裂,這就是長條圖的作用所在。透過長條圖,即使缺少經驗的攝影師也能看出他們可能忽略了什麼問題,甚至最有經驗的攝影師也需要借助長條圖確認拍攝效果。我們或許會認為圖 9.29 是一張出色的照片,但它的長條圖卻引發我們的擔憂。

圖 9.29 與圖 9.27 是同一張照片,但進行加亮處理。

圖 9.30 為圖 9.29 的長條圖。

過度處理

在照相機中和在後製製作中調整長條圖有諸多相似之處，但兩者之間的區別非常重要。儘管後製處理與用光無關，但我們會有所保留而讓你們誤認為我們已經知無不言了嗎？當然不會！下面是我們應該介紹的一些重要知識，即使這些知識與用光並無直接關係。

避免「糟糕」長條圖的最佳方法，第一步是正確用光並且準確曝光。但有時我們無法做到這一點，我們不能讓瞬息萬變的新聞事件等著我們佈置好光源！

過度處理通常是由於對影像進行反覆調整而造成的：我們調整影像，看一下效果；再調整一下，然後再看一下效果，如此反覆。請不要這樣做！

數位時代，數位照片通常會在不同的地方和不同的人之間傳來傳去。在此過程中的每個環節，照片的色彩範圍、飽和度、色調，以及所有其他參數都有可能發生改變。

這種被無可救藥地過度處理過的「改善」影像隨處可見，然而遺憾的是當我們在所有的顯示器上查看這樣的影像時，並不能立刻發現這一點。所幸借助該圖片的長條圖可以迅速地發現問題。

在調整長條圖時，我們會將特定範圍的灰階值擴展至更大範圍（這會導致長條圖斷裂成為「糟糕」的長條圖）。然而，色調等級是有限的，在擴展某一範圍的色調時，通常會壓縮另一範圍的色調。壓縮意味著原來佔據較寬範圍的灰度值現在只佔據狹窄的範圍，即在原始影像中兩個不同的灰度值現在可能變成相同的灰度值。細節就這樣遺失了。那麼這種處理總是必要的嗎？絕大多數情況下是必要的，如果影像其他部分的改進能夠補償細節損失的話。

更嚴重的問題來自反覆調整。細節的損失是累加的，如果每次調整都非常輕微，你可能根本注意不到。

一種久經考驗的解決方案是保留原始檔，而在複製的檔案上進行調整，並且對調整過的檔案加上標注。如果不滿意調整結果，則刪除更改過的檔案，返回原始檔根據標注重新進行調整。最新版本的 Photoshop 能夠在影像檔中保留這些標注。

另一種方案是使用 Photoshop 的「調整圖層」功能。透過該功能進行調整時不會影響原始檔，調整後的圖層只代表呈現在顯示器中或照片上的影像，就像已經進行過處理一樣。因此這種方案不會損害原始檔，並且可以根據需要反覆進行調整。

許多攝影師現在更喜歡在 Lightroom 中工作，無論你進行何種更改，都可以回到你的原始檔案。

曲線

在數位攝影領域，我們的討論不應嚴格限定在用光方面，也應該討論一下曲線。在這裡不會提供詳細的資訊，因為現有的數位相機只能顯示長條圖。（不過在你讀到這裡的時候，也許有某些照相機能夠顯示曲線。）

曲線是一種後製處理工具，它在顯示器上看起來很像在本章前面介紹過的底片特性曲線。曲線看上去和長條圖全然不同，但卻能夠提供很多相同的資訊（圖 9.31）。

圖 9.31 曲線對話方塊。

曲線和長條圖有兩個區別：（1）曲線不能表示場景中
每個亮度值的數量；（2）長條圖只允許我們調整灰階
上的三個點（黑點、白點和中點），而曲線允許我們
在任意點上進行設置和調整。對灰階進行多點調校，
這種能力使曲線在修飾影像（或毀掉影像）方面成為
威力強大的工具。和調整色階一樣，Photoshop 允許
透過非破壞性圖層進行曲線調整。

我們鼓勵初學者首先學習如何控制長條圖，然後學習
曲線的用法，並且使用非破壞性圖層處理圖片。

新的原理

在本章我們幾乎沒有介紹什麼新的原理，相反，我們
集中討論基本的拍攝和用光。（還有一些手段和技巧）
「白色對白色」和「黑色對黑色」被攝體不需要很多
特殊技術，但它們確實需要一絲不苟地應用基礎知
識。在攝影領域一般而言都是這樣。專業的提升不一
定需要學習新的知識，而是反覆學習基礎知識，並且
以更靈敏的方式將它們融會貫通。

基礎知識之一就是光的性質永遠不變，我們的虔誠和
智慧也從未使其稍有改變。我們喜歡說控制用光，但
通常真正能做的只是按照光線的方式與其合作。任何
光線都是這樣，無論是在攝影棚內還是在室外。

你將在下一章瞭解更多這方面的情況。

漫射擷取手機或電腦螢幕畫面

儘管跟這裡介紹的主題無關，不過我們還是把這個主題加進來，因為剛好可以用到本章開頭的照片。對於這張開場照片而言，通常會讓手機螢幕變暗，因為我們希望照片裡的一切幾乎都是黑色或白色。不過有時候我們會希望顯示手機或電腦螢幕上的內容。如果用

閃光燈的話，會讓手機的螢幕變黑。因此，我們通常需要拍攝一張螢幕變暗的正常照片，然後再用更長的曝光時間拍攝第二張照片，讓螢幕清楚出現。接著我們就可以剪下明亮的螢幕畫面，複製並貼到你的原始照片上，當然可能還要針對螢幕的部分調整顏色。圖 9.32 顯示本章開頭的這張照片，現在已經可以看到螢幕畫面。也可以對於電腦螢幕做同樣的事，不過大部分攝影師更喜歡簡單地擷取螢幕畫面，因為這樣可以獲得更好的畫面色彩。然後他們會剪下螢幕畫面，貼到原始照片中，並在 Photoshop 裡校正透視角度。

圖 9.32 這是本章的章首照片，變成可以看到手機螢幕的畫面。

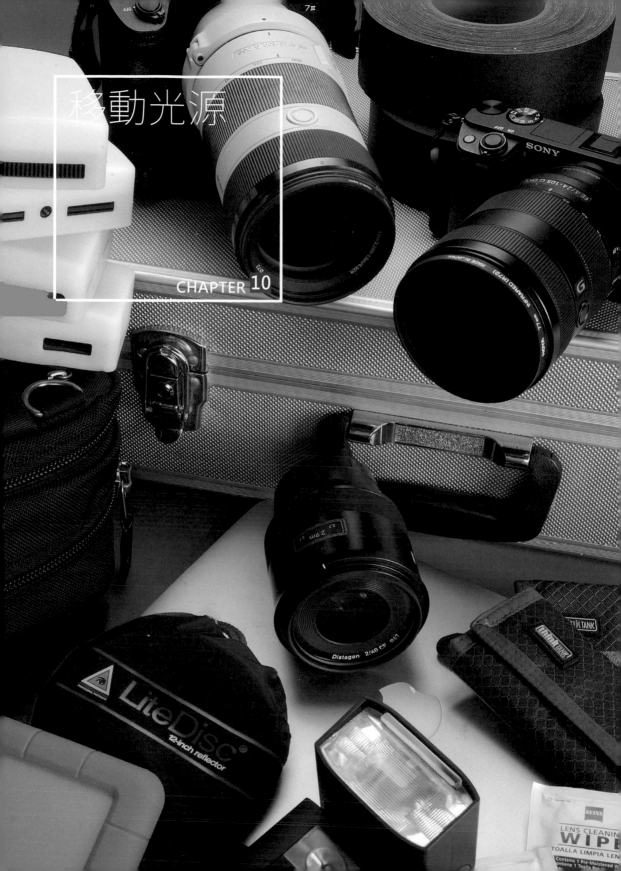

移動光源

CHAPTER 10

到目前為止，我們所探討的大部分話題都被認為屬於經典的「攝影棚」攝影。但是本章卻不一樣，我們將探討戶外攝影的用光問題。我們將脫離攝影棚的限制（當然那也是熟悉和舒適的地方），來到戶外，辦公大樓、公園或國外開展拍攝工作。換言之，我們將使用可攜式設備進行拍攝。

許多年前的情況並非如此，所謂室外或「外景」攝影更像是一場痛苦的折磨。大型燈具、沉重的電源、發電設備、線纜、燈架、柔光板、反光板以及其他各種設備，這些都必須小心翼翼地裝進沉重的大箱子中帶走。

到了外景地，一切設備必須取出來，使用過後重新包裝，然後運回原來的地方。不僅搬運工作繁重，還要花費大量時間並且經常需要額外的人手。不用說，這種工作方式的執行成本通常也是居高不下的——這一事實常常令我們的客戶鬱悶不已！

所幸現在情況已經發生巨大變化。對於那些僅僅幾年前還需要我們搬運重達數百磅若干大箱子才能完成的外景攝影任務，今天只需要帶上兩三個小包即可，重量只是前者的零頭。以前可能需要三到四個攝影助理才能完成的任務，現在只需一個助理，甚至一個也不需要。

你或許會問，為什麼會有這樣的差別？好吧，答案很簡單：微型化。今天，許多拍攝工作都可以用能夠發出強烈光線的、令人驚嘆的小型用光設備完成，而且效果非常出色。

外景攝影燈具

今天，大多數從事外景攝影的攝影師使用三種基本的燈具，它們是：重型「可攜式」閃光燈，輕型「熱靴式」閃光燈和 LED 連續發光燈板。其中可攜式閃光燈雖然仍有攝影師在使用，但不少攝影師——無論是專業的還是業餘的——已經逐步轉向另兩種燈具了。因此，在本章中我們只對可攜式閃光燈進行簡要介紹，而把重點放在外接閃光燈和 LED 燈板的使用上。

重型可攜式閃光燈

這種閃光燈由電池提供電力，它們比攝影棚閃光燈功率稍低，但重量顯著變輕，因此可以方便地帶來帶去。它們的功率平均在 100~1200 瓦秒，功率較低的閃光燈電源可以背在肩上並透過電源線連接到閃光燈。功率較大的電源通常放在地上，而閃光燈則安裝在足夠堅固的燈架上。

輕型外接閃光燈

今天的外接閃光燈輕便且功率強大，具有令人讚嘆的豐富功能。它們極為方便攜帶，對於許多拍攝任務都能提供足夠的照明。它們不僅可以透過熱靴連接到照相機上使用，也可以從照相機上卸下進行離機閃光（圖10.1）。

外接閃光燈更大的用處在於它們可以很方便地與其他閃光燈連接起來，形成更強大的組合光源，並且可以進行遙控。此外，有許多現成的配件可用於外接閃光燈，如各種柔光板、聚光鏡、反光板、蜂巢板、濾光片之類的光線調節器，並且大部分價格也很公道。瞭解了這些，就很容易理解為什麼外接閃光燈會成為現今許多頂級攝影師的用光選擇——特別是那些大部分時間都在不同的外景地之間往返穿梭的攝影師。

圖 10.1 較輕的重量、較小的體積和強大的輸出功率，使得外接閃光燈成為許多攝影師的「必備」裝備。

LED 燈板

這些明亮的小「燈泡」是步入攝影用光領域的一種最新，當然也是最具革命性的設備。燈板由數百到數千顆體積雖小但極為明亮的發光二極體組成（圖 10.2）。最小的燈板由電池供電，並且重量很輕，可以安裝到照相機的熱靴上。其他面積更大的燈板通常安裝在燈架上。

因為 LED 燈板發出的是連續光，它們受到那些同時拍攝影片的靜物攝影師的熱烈歡迎。LED 燈板的另一個優點是工作時基本不產生熱量。最後，今天的許多 LED 燈板允許使用者根據需要調整色溫，這可以在後製處理時節省大量的時間和工作量。雙色 RGB LED 燈不僅提供從鎢絲燈到日光的全範圍選項，也提供了光譜上所有顏色的設定選項。你可能需要在投資買燈之前進行一些研究，因為有些 LED 有更準確的顏色，有些則有更方便的應用程式，可以透過手機控制燈光設定。而且這些燈的功率各不相同，有些可能只適合用於重點照明。儘管 LED 通常是相對小的光源，但只要將它們投射到反光板（自製或購買均可）上，很容易就可以把它們變成更大的燈，不過功率可能會是個問題。

圖 10.2　對於那些同時拍攝影片的靜物攝影師而言，LED 燈板特別有用。隨著 LED 燈板輸出功率的增大——這是毫無疑問的——將會有越來越多的攝影師願意採用這種燈具。

獲得正確曝光

現在，已經介紹外景攝影中最常用的燈具，我們將繼續介紹一些有助於獲得最佳拍攝效果的技術。首先來看如何確定合適的曝光。

攝影棚攝影師通常在穩定一致的光線條件下工作，他們可以使用與之前相同的曝光設定而無需過多斟酌。然而在外景地拍攝時，確定正確曝光卻變得更加複雜。

例如，現場光線總是在不停變化。隨著外景地的變換，外景現場能夠反射光線的牆體、天花板以及類似表面的亮度各不相同。攝影師在房間內工作時，光源與這些反光表面之間的距離長短則取決於房間的大小。在使用閃光燈拍攝時，有三種基本方法可以獲得正確曝光，攝影者應牢記在心：

- 由閃光燈和照相機共同決定曝光。

- 使用閃光測光表測得準確曝光。

- 透過計算確定曝光。

本書中我們將集中討論前兩種方法而忽略第三種。出於兩個原因，首先，今天的數位照相機都是立拍立現的，你按下快門之後拍攝結果便會立即顯現在照相機的 LCD 顯示幕上。你可以在拍攝時隨時察看曝光是否正確。因此，如果你在暗處拍攝，你會立刻意識到需要增加曝光量。

其次，現代照相機的 TTL（透過鏡頭測光）測光系統極為精確，總能得到不至於太離譜的閃光結果。試拍幾次，你便會很容易地獲得所需的精確曝光效果。

如果有興趣可以瞭解一下現今閃光設備如何確定曝光的計算方法，可以去查閱它們的說明書。說明書通常會提供該閃光設備如何計算閃光曝光的詳細資訊。

由閃光燈自行決定曝光

簡言之，現代外接閃光燈發出極短的閃光照向被攝體，然後它們「讀取」被攝體反射回來的光線，據此判斷發出的光線是否能夠產生合適的曝光。顯然，這是一個極為精密的程式，並且主要的幾家相機製造商都提供有所謂的「專用」閃光燈，專門搭配自家生產的照相機使用。這種專用閃光燈在和照相機配合使用時能夠極大地發揮自身威力。我們非常願意推薦這類閃光燈，哪怕它們的價格相當昂貴。

專用閃光燈最重要的一個功能是 TTL 測光。除了使用簡便、操作迅速，這類閃光燈的主要優勢是能夠對拍攝環境的光線狀況進行評估。這種功能非常有用。例如，如果你在大型體育館中拍攝之後又來到教練的辦公室，閃光燈便會自動進行適當的曝光調整，以適應小房間的牆壁和天花板上反射出的光線。

使用閃光測光表

市面上有許多性能優異的閃光測光表。儘管它們在操作細節上稍有差異，但對於任何確定的現場光與閃光的組合，在保持快門速度不變的情況下，它們都能計算出合適的鏡頭光圈。我們使用閃光測光表，喜歡它們，但不要完全依賴它們。

我們有時會使用閃光測光表並且樂此不疲。這種測光表對於所有使用閃光燈拍攝的攝影師而言都是一個有用的配件。然而，它們也有不少缺點，不能完全依靠它來決定曝光。跟任何複雜設備一樣，測光表會在我們最需要它們的時候出問題，尤其是在去外景的途中在攝影包中被擠壓碰撞。

測光表和 LED 燈板

因為 LED 燈板是連續光源，對於大多數拍攝場景，現今數位相機的內建測光表都能夠提供非常準確的曝光讀數。當然，在使用 LED 燈板照明時，可能會與其他光源（如日光、白熾燈或螢光燈）配合使用，如果你願意，此時也可以使用任何標準的「獨立式」測光表進行測光。

獲得更多光線

談到光線，攝影師總是顯示出貪婪的一面。我們似乎總想獲得比現有光線更多的光線。在開展外景攝影時尤其如此——由於方便攜帶性和電源供應的原因，我們往往無法隨身攜帶足夠的用光設備。

當然，有時能夠用來拍攝的光線綽綽有餘。我們都曾經面臨過這樣的情況，甚至在按下快門前就知道這種光線會產生眩光、高反差的畫面，因為光線超出了我們的控制，然而這樣的用光已經是我們能夠得到的最佳光線。

例如，前段時間我們接到拍攝員警在繁忙的轄區執勤的任務。他們在夜間執行任務，一旦哪裡發生事情他們便會迅速行動起來。這種情況下根本沒有時間去考慮拍攝過程，也沒有時間將閃光燈安放到合適位置。因為大多數事件發生在大街上，附近沒有天花板或牆體來反射光線。能夠使用的只有裝在照相機頂部的閃光燈。

行動開始時，我們唯一來得及做的事就是瞄準拍攝，在這種情形下再考慮現場的「光線品質」就顯得有點迂腐了。此時最需要考慮的是如何獲得足夠的光線以便展開拍攝。

諸如此類的情形層出不窮，幾乎各種攝影類型都會碰到這些情況。但是不管情形如何變化，通常的思路都是必須獲得拍攝照片所需的足夠光線。

為了獲得盡可能多的光線，你首先要做的事情就是利用常識：帶上有可能用到的最明亮的光源。這並不表示使用功率高的閃光燈。例如，有的閃光燈帶有更為有效的反光罩，它們在不增加重量的情況下能夠增加光線的輸出量。跟其他的照明技巧一樣，只要多練習，便能更輕鬆快速的做出正確決定。這點在拍攝主體處於運動狀態，或無法重拍一次照片的情況來說非常重要，因為你必須在第一時間就正確做到。

多重閃光

對於今天的外接閃光燈而言,一件最偉大的事情是它們可以組合或聯動使用,產生與某些攝影棚閃光燈一樣明亮、但佈光要靈活得多的照明。我們可以獨立使用這種多重閃光方式,也可以使用多光源設定方式,就像在攝影棚內使用大型燈具那樣(圖 10.3)。

聯動起來的外接閃光燈可以分別進行程式設定,透過遙控觸發方式,既可以單獨閃光,也可以共同閃光。一旦你花費時間學會了如何聯動和控制多個閃光燈(這意味著需要閱讀說明書),可能會詫異於當年沒有它們的時候你是如何走過來的。

多重閃光燈還有另一個優勢——特別是在你需要快速開展工作的情況下。它們的回電速度通常要遠遠快於單獨的閃光燈,尤其是在降低輸出功率的情況下。例如,對於某些型號的閃光燈,將兩支閃光燈聯動起來其回電速度幾乎是單支閃光燈的兩倍。在拍攝快速移動的題材如時尚、體育、婚禮或類似的動態對象時,回電速度的加快能夠提供非常大的幫助。

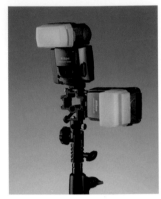

圖 10.3 多重閃光燈是用途多樣且功率強大的光源,尤其是在使用遙控觸發時。

電池盒

研討閃光燈的性能之外,電池盒是另一種方便的工具——功率最強的電池可以獲得最短的回電時間。電池盒的大小通常可以放入口袋,由 4~8 節標準 AA 電池供電。在電池電力耗盡之前,電池盒能夠大大增加閃光燈的發光次數。此外,如果降低閃光燈的輸出功率並使用更高的 ISO 加以補償,它們還明顯減少閃光之後的回電時間。

與大多數照相機配件一樣，我們強烈建議購買專門為閃光燈設計的專用電池盒。這種電池盒比「通用」型號更加昂貴，然而可以肯定的是，它們能夠配合閃光燈。這是一件絕對不會只發生在我們朋友身上的事件：他購買一個功能強大的非專用電池盒，插進閃光燈，結果第一次拍攝時就徹底熄火了。

電池盒中安裝的電池也會影響閃光燈的效率，電力更強大、更持久的電池不斷出現。在寫作本書的時候，我們在拍攝時更喜歡採用可反覆充電的鎳氫電池。然而，到本書正式出版的時候，一些令人難以置信的、性能更出色的新型電池很可能已經上市了。所以，讓我們「拭目以待」吧。

閃光聚光鏡

當閃光燈本身發出的光線不能滿足拍攝需要時，閃光聚光鏡能夠發揮非常重要的作用。閃光聚光鏡採用一片佛氏透鏡聚焦光線，它將閃光燈發出的光線會聚成非常強烈的光束，能夠照射遠處的被攝體。體育、鳥類和其他野生動物攝影師常常利用這一配件。安裝閃光聚光鏡後，攝影師就有可能在暗弱的光線下、並且能夠以比單獨使用閃光燈更遠的距離進行拍攝。

改善光源品質

前幾節就使用熱靴式閃光燈時如何獲取充足的光線提出一些建議。對於這種照明方式,另一個常見的挑戰是如何改善光線品質。因此我們的討論話題將從光線的亮度轉到光線的品質上來,並且討論我們應如何獲取優質光源。

問題

外接閃光燈(以及其他光源)發出的光線通常有三種基本缺陷,分別為:

- 光質過硬

- 照明不均

- 光位單一

外接閃光燈屬於典型的小型光源,除非我們進行某種形式的柔光處理。正如你已經瞭解的,小型光源會產生邊緣生硬的、缺乏魅力的硬質陰影。

當一支閃光燈不足以產生能夠「覆蓋」或照明整個外景場景的光線時,不均勻照明的問題就出現了。當攝影師被迫使用僅有的一支閃光燈拍攝時,這種情況經常發生。

單向或「扁平」的順光照明,其原因在於閃光燈和相機靠得太近。通常,這種情況發生在將閃光燈安裝在照相機機頂的熱靴上。

然而幸運的是,有幾種相對簡單的技術有助於解決以上問題。我們將繼續透過一種簡單而有效的技術——使閃光燈遠離照相機——探討這一問題。

離機閃光

最自然的想法當然是把閃光燈放在相機的熱靴上,並且一直留在那裡。不過你很快就會了解到,這裡通常是我們最不希望使用閃光燈的地方。只要可能的話(而且應該大部分時間都如此!),請避免在拍攝時把閃光燈架在相機上使用。因為裝在照相機上的閃光燈發出的硬質順光往往無法產生令人滿意的影像。

當然，在某些情況下將閃光燈裝在照相機上可能是最好的選擇，比如在拍攝突發新聞或在繁忙的城市中街拍時。然而，對於我們大部分拍攝工作而言，這類影像絕對達不到我們想要的標準。因此，我們發出上面的告誡——「離機閃光」。

當使閃光燈離開照相機閃光時，我們可以隨意安排其位置。獲得真正的方位自由。可以把閃光燈放在能夠產生引人注目的用光效果的位置，拍出令人驕傲的作品。

許多年來，照相機和閃光燈製造商一直在努力現實效率、功能齊全的離機閃光攝影。好消息是他們已經取得極大成功。在我看來，最實用的也是最佳的離機閃光方式是，將閃光燈用*高品質*的同步線或無線遙控引閃器與照相機連接起來。這兩種連接方式的效果都非常不錯，然而遺憾的是，這兩種方式也都有它們的缺點。

先講同步線。你會注意到在上一段中將「高品質」用斜體標注出來。這麼做是因為它們非常重要—真正的重要！

永遠不要購買廉價的、低品質的同步線。那些遭遇過扭曲、拉伸、纏繞和拆封的同步線會讓你的拍攝半途而廢，而且這種狀況會在複雜的拍攝任務中屢屢發生。所以還是認命吧，老老實實購買一條高品質的同步線，並且始終放在包裡作為備用。

另一件可以肯定的事情是，你透過同步線將照相機和閃光燈連接到一起後，可以使用照相機的 TTL（透過鏡頭測光）拍攝模式。正如書中常提的，不管何時我都喜歡在手動模式下拍攝，但是當情況變得緊急時，充分運用照相機和閃光燈的所有自動功能可以令你轉危為安。所以不要心存僥倖，應認真檢查同步線，用它將照相機和閃光燈連接起來，確保它們能夠正常工作。

至於無線引閃器，對我而言有兩個最佳形容詞——「難以置信」和「如果」。它們是難以置信的——如果你需要它們，如果你不介意多花一些錢，並且如果你不介意花上幾小時埋頭於令人絕望的說明書中。

時至今日，市場上有許多種不同的無線引閃器。有的相當便宜，因而功能有限，然而這種小裝置已經能夠提供所需的遙控引閃功能。在價格範圍的另一端，有幾種高級品牌的引閃器，它們不僅能夠觸發照相機，而且可以遙控調整閃光燈。顯然，這是極為有用的功能。但是要想獲得它的支持，你將不得不支付大量現金並且花費許多時間來掌握這種新設備。

透過反射閃光軟化光質

可攜式閃光燈就本質而言，屬於小型光源，我們之前已經講過，小型光源有一個缺點。除非光線經過某種形式的柔化，否則小型光源將產生邊緣生硬、通常也是喧賓奪主的、毫無美感的陰影。然而，有幾種非常有效的方法能夠解決閃光燈的這一問題。

如圖 10.4 所示，一種行之有效的方法是將閃光燈發出的光線從天花板或牆壁「反射」出去，反射光（而不是閃光本身）便成為非常有效的光源。由於天花板或牆壁像一個面積更大的光源，所以照片上的陰影就會顯得更為柔和且不那麼引人注目了。對許多經驗豐富的攝影師而言，反射閃光——尤其是從天花板上反射閃光——是一種經常使用的用光技術。原因很簡單：反射閃光是一種操作方便、一般情況下效果確實不錯的用光策略。它通常能夠柔化出非常漂亮的光線。

必須謹慎的使用閃燈補光。它並不是在所有情況下都有效。在以下情況時，閃燈效果通常不錯：

- 在室內拍攝且房間有天花板，

- 天花板不能太高，

- 天花板不能是黑色的木頭，也沒有塗上一些令人生厭的、有可能反射回被攝體的色彩。

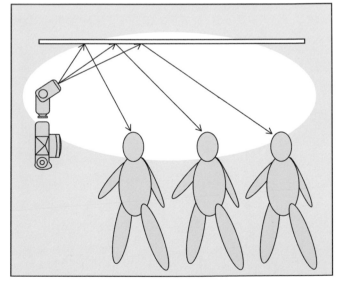

圖 10.4　透過天花板或牆壁反射閃光能夠大大增加光源的有效面積，使陰影變得非常柔和並且照明也更加均勻。

物美價廉的全反射柔光罩

正如前面所提到的，有幾種能夠改善外接閃光燈光質的配件。圖 10.5 是一個經常用到的配件。這個配件價格便宜、體積小巧、便於攜帶，它就是可以套在閃光燈燈上的全反射閃光柔光罩。

全反射柔光罩能夠生成充滿整個房間的柔和的環繞光，這種光線所產生的是軟質陰影。柔光罩使用得當的話，能獲得非常出色的效果。

全反射柔光罩的用法很簡單。你只要把它卡到閃光燈燈上，並使燈朝上呈 75°角照向天花板即可。此外，如果你想稍稍提升其表現效果，可以在柔光罩上加用彩色濾光片。

使用全反射柔光罩——一般而言為反射光——通常會令你的照片更加好看，但它確實也有一些缺點。首先，如果在室外使用柔光罩，幾乎不會產生任何效果。很顯然，這是因為在室外很少有（如果有的話）可以反射閃光的合適表面。

其次，效率問題。所有的柔光設備，不管屬於哪一種，都會吸收部分光線。此外，當閃光燈發出的光線從某個物體表面反射至被攝體時，其行程必然變得更遠。不過，幸運的是我們發現這個問題算不上有多嚴重。在大多數情況下，我們發現補償 2 檔或 3 檔曝光便能獲得令人滿意的結果。然而，為了安全，在使用任何類型的柔光設備之前，都應該進行一定的試拍。

圖 10.5　全反射柔光罩的攜帶、安裝和使用都十分便捷，加上經久耐用，它們已經成為許多攝影老手的喜愛之物。

「熊貓眼」

然後還有「熊貓眼」！如果你用來反射閃光的天花板特別高，或者被攝對象過於靠近照相機，或者沒有在閃光燈上面安裝全反射柔光罩或其他柔光配件，那麼反射光可能會在被攝人物的眼窩處留下醒目的深暗色陰影（圖 10.6）。

許多攝影師透過使用小型反光板將這一缺陷降至最低，如圖 10.7 所示。它們有助於防止在被攝人物的眼窩處形成過於黑暗且邊緣生硬的陰影。

我們通常會用橡皮筋或絕緣膠帶將反光板固定在閃光燈上。此外，一些新型的外接閃光燈帶有內建式反光板。這是極為有用的功能，因為當你想用反光板的時候，它們總是在隨時待命。

反光板將部分閃光直接反射到被攝人像的臉部，其餘光線則透過天花板反射下來。這兩種光線的組合能夠拍出照明更加均勻的照片。圖 10.8 顯示使用反光板之後所發生的變化。

最後需要注意的是：如果你發現自己不得不用閃光燈拍攝，然而手頭卻沒有反光板─請不要絕望，有一個簡單、但能夠完全令人滿意的解決辦法。你只需將你的手放在反光板的位置，便可以直接反射部分閃光到被攝人物了。你會驚喜於這種簡單的方法竟然能獲得非常不錯的結果。

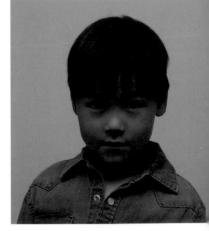

圖 10.6　沒有使用反射補光板的情況下，從天花板反射下來的閃光會在臉部形成難看的陰影。

圖 10.7　一塊安裝在閃光燈上的小型反射補光板，它有助於減少因天花板的反射光而導致的臉部陰影。

羽化光線

「羽化」光線——這一術語的意思是指讓光源的部分光束照亮前景，其餘光線照亮背景或環境。圖 10.9 顯示一種常用的羽化光線的設定方法。

然而，在我們接續下文之前，應該提醒一句。羽化效果的好壞或者是否能夠羽化，很大程度上取決於閃光燈的結構。例如，有些重型可攜式閃光燈採用大口徑的圓形反光罩，這種結構通常會向四周而不僅僅是被攝體散射大量光線，因此其羽化效果總是非常出色。

圖 10.8 看看反光板是如何減輕被攝人像的臉部陰影，使其不那麼令人討厭的。

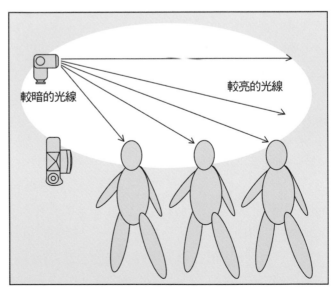

較暗的光線

較亮的光線

圖 10.9 羽化閃光燈光線。這項技術能否成功運用，某程度上取決於閃光燈的反光罩結構，有的能夠很好地運用，有的卻不能。

另一方面，外接閃光燈的小型燈管周圍被高效的聚焦式反光罩圍繞著，這使得絕大部分光線都直接照向被攝體，幾乎沒有光線浪費在其他方向。這種類型的閃光燈不適合用來羽化光線。

好在我們今天有許多可用於外接閃光燈的用光配件。在使用這些用光配件時，其中有些能夠徹底改變閃光燈的光線照射方式。

所有這一切意味著，判斷自己的閃光燈能否進行羽化的唯一方法就是，不斷用手頭的各種不同的閃光燈配件進行嘗試，看看使用配件與不使用配件的效果有何不同。憑藉一點好運，你也許會發現一種用來羽化閃光的方法，不管使用哪一種配件。記住先前的提醒，現在讓我們來看看羽化光源中到底包含了什麼。

請回頭看圖 10.9，注意最強烈的光線是從閃光燈的中心發出的。如果把閃光燈調到適當的角度，中心光線會照到場景的後方。

反光罩邊緣溢出的光線非常暗淡，它們被用來照亮靠近照相機的被攝體。稍加練習，很容易就能掌握如何透過調整閃光燈角度來實現所期望的羽化效果。

消滅陰影

從圖 10.9 中我們發現還存在著另一個問題。你會注意到圖中的閃光燈被盡可能地抬高了，這樣做的目的是為了儘量使被攝體投射的陰影不至於太引人注目。閃光燈的位置越高，投射的陰影就越低。因此，如果被攝物體靠牆很近，閃光燈就應該舉高一些，這樣陰影就會落到照相機看不到的地方。

我們將閃光燈放在兩個不同位置拍攝圖 10.10 與圖 10.11。圖 10.10 中，閃光燈的位置較低，大約與照相機齊平，且偏離中心位置。請注意，這種用光在牆上產生了十分明顯的分散注意力的陰影。

再來看圖 10.11。我們將閃光燈放在中間且高於照相機的位置拍攝這張照片，注意看這一位置是如何使陰影消失的。

圖 10.10　閃光燈高度過低導致小女孩身後的牆上出現分散注意力的陰影。

圖 10.11　閃光燈的位置較高，前一張照片中的陰影消失不見了。

不同色彩的光源

在攝影棚中攝影師會小心地控制光源的色溫，所有光源通常都必須具有相同的色彩平衡。加入有彩色濾光片的光源或其他類型的光源都是攝影師有意為之，目的是為了改變光源的色彩，而不是一時興起或意外所致。

外景攝影中攝影師可能無法做到細緻地控制光源色溫，而場景中的現場光往往不符合任何標準的攝影色彩平衡的要求。此外，現場光通常是無法去除的。

即使在室內拍攝，可以關掉所有現場光源，但為了獲得照亮大片區域的足夠光線可能還是不得不打開光源。不管什麼原因，如果攝影師無法預見可能出現的問題並採取對應措施，這種不標準的色彩會帶來無法預知的後果。

光源的色彩為什麼重要

用不同色彩的光源拍攝彩色照片可能會導致嚴重的後果。當我們觀察拍攝場景時，大腦會自動補償光源色彩的極端差異，並將大多數場景解讀為處於「白色」光源的照射之下。當然，也存在例外情況。

例如，如果在黃昏旅行，你的視覺已經適應了昏暗的日光，你可能會看到遠處房屋的燈光為橙色的，這是燈光的本來色彩。但是如果你停在屋前，接著走進室內，大腦會立刻進行調整，看到的燈光又變成白色的了。為了弄明白這其中的原因，我們先來看看兩種標準的色光——鎢絲燈和日光。

鎢絲燈光

該術語用於由鎢絲燈泡照亮的場景。鎢絲燈的光線通常偏橙色。當照相機的白平衡設定為鎢絲燈時，它的「大腦」會抵消這種橙色的偏色。此時在鎢絲燈光源下拍攝，所攝照片的色彩會接近自然色。但是如果我們使用鎢絲燈白平衡拍攝日光照明的場景，照片將會出現偏色現象。照片看上去不再是「標準」的色彩了，整個畫面會明顯偏藍色。

準確地說，家用鎢絲燈絕對不可能產生與攝影用標準鎢絲燈一樣的色光。新買的家用鎢絲燈更偏向琥珀色，並且會隨著燈泡的老化漸漸偏橙色。（攝影師與舞臺製片人使用的鹵素燈確實具有精確的鎢絲燈色光，並且在燈泡的整個壽命期能夠一直保持色彩的穩定。）

雖然 LED 燈泡也提供鎢絲燈的選項，但這不能算是真正的鎢絲燈顏色。

日光

在由日光照亮的場景中，將照相機設為日光白平衡模式能夠獲得標準的色彩。顯而易見，太陽光在不同的氣候條件、不同的地點和不同的時間段，其色彩都是不同的。（最初的「標準日光」是指一年中的特定日期、某一天中的特定時間、英國某地晴空萬里時的太陽光。）

這種光線具有豐富的藍色，這也是為何晴天的天空總是呈現為藍色。日光色彩平衡模式會補償這種藍色，在正午的陽光下或使用閃光燈時給予最精確的色彩還原。可以想像，如果打算在鎢絲燈光源下使用日光白平衡模式拍攝，照片將偏向橙色。

非標準光源

攝影師將日光與兩種色彩略有差別的鎢絲燈光作為標準光源，所有其他光源對我們而言都是非標準的。遺憾的是，「非標準的」並不等於「不尋常的」或「罕見的」，非標準光源其實相當常見。我們將使用部分非標準光源作為範例。這裡雖不能完全列出所有的非標準光源，但它們顯示出的危險足以令你對外景拍攝任務中的潛在問題保持警覺。

特別是在很多現代辦公環境中，頻繁出現的混合光照明可能會引發嚴重問題。現今的數位照相機能夠校正幾乎所有非標準光源的色彩，而且它們還能夠校正所有均勻混合的光源色彩。困難來自不均勻的混合光源——部分場景被某種光源照亮，而其他區域卻被不同色彩的光源照亮。

這種情況過於複雜，照相機無法處理此類問題。我們必須比照相機考慮得更多，來解決這些問題。為了達到這一目的，必須熟悉這些非標準光源。因此，我們將列出一些最常見的非標準光源。

螢光燈是攝影師最常遇見的非標準光源。螢光燈的光線是攝影師面對的一個特殊難題。它不僅是一種非標準光源，還具有多種不同色彩。螢光燈管的使用程度也會影響它的色彩。

不僅如此，螢光燈壞了之後，人們通常會更換成其他類型的新燈管。若干年後，一個大房間裡可能會有好幾種不同類型的螢光燈。不幸的是，針對某一特定類型螢光燈設定的最佳白平衡對於其他螢光燈而言，效果可能會相當糟糕。

一般而言，螢光燈的光線通常偏綠色到黃色。不過在有些情況下，它們是日光型的。當照相機設定為鎢絲燈或日光白平衡時，螢光燈多樣的色彩變化會產生某些令人極為不快的非標準色彩。尤其是在拍攝人像時，在未經校正的螢光燈光線下拍攝，影像通常會顯得非常難看。

非標準的鎢絲燈比兩種標準色溫的攝影鎢絲燈更為常見。普通鎢絲燈比攝影鎢絲燈明顯更偏橙色，而且隨著燈泡壽命的衰減，這種偏色越發明顯。當色彩的準確還原至關重要時，對這種色彩的差異不可掉以輕心。

非標準的日光對大多數人而言都已習以為常。眾所周知，陽光在黎明和黃昏時是偏暖色的。使大多數人感到驚訝的是即使是晴天的正午，日光的天色也有可能非常不標準。

當我們使用「日光」這一術語時，所指的是直射陽光與周圍天空光的混合光。

造成非標準日光的另一個常見原因是樹葉。接受不到直射陽光的被攝體仍會被廣闊的天空照亮。這一問題是由綠葉過濾的光線以及被攝體反射的日光共同導致的。在某些極端情況下，日光下拍攝的照片看上去更像是在螢光燈下拍攝的。

再一次強調，在許多情況下色彩偏差可能並不那麼重
要。但是除此之外，我們必須考慮每個場景中獲得精
確色彩的重要程度，進而決定是否需要對色彩進行
校正。

發光二極體或 LED 燈，對日常生活而言是相對較新
的光源。當我們寫作本書時，LED 燈在家庭照明和商
業照明領域越來越受歡迎。遺憾的是，對於那些必須
在現場的 LED 燈光下拍攝照片的攝影師而言，有些
LED 燈的色溫差別相當大。至少在目前，這意味著試
拍是唯一可靠的路徑。

拍攝測試圖片，如果它們看起來過於偏暖色或橙色，
可嘗試在 LED 燈前罩上一塊藍色濾光片。如果相反，
照片看上去過於偏冷色或藍色，可嘗試罩一塊橙色濾
光片。這種方法看似簡單，但大多時候可以獲得一幅
不錯的照片。

目前有幾家公司正在生產提可供調整色溫的 LED 面
板。其中有些面板當然會比其他家的要好，所以你可
能需要進行一些測試。

混合光源與非混合光源

在不同色彩的光源下拍攝時，我們會遇到兩種基本情
況。第一種情況我們稱之為混合色彩光源；第二種稱
之為非混合色彩光源。你很快就會看到，混合色彩光
源和非混合色彩光源提出了不同的技術挑戰，必須以
不同的方式加以解決。

「混合光源」顧名思義，它是由不同色彩的光源混合或融合而成的，其色彩平衡特性不同於任何一種單一光源。

圖 10.12 顯示不同光源是如何混合的。螢光燈提供了現場光照明。

閃光燈的光線從天花板反射下來。反射下來的光線和螢光燈共同照亮拍攝場景，閃光燈發出的光線與螢光燈發出的光線相混合，使整個場景受到相當均勻的、不同色彩平衡的光線照明，而這是單獨使用閃光燈或螢光燈做不到的。

非混合色彩光源的用光如圖 10.13 所示。場景不變，但是現在閃光燈光線直接照向被攝體而不是天花板。這是一個常見的範例，即場景同時被兩種不同的光源分別照亮。

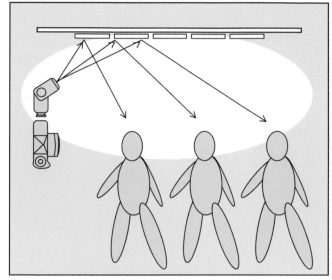

圖 10.12 閃光燈和螢光燈的混合用光產生較為均勻的照明。

圖 10.13 閃光燈如圖中位置擺放，將導致場景中的不同部分被色彩全然不同的光源所照明。在彩色攝影中這將引發某些問題。

注意示意圖中大部分場景由頭頂的螢光燈照明，但前景的被攝對象及四周是由閃光燈照亮的。結果就是照片中出現兩個色彩明顯不同的區域。

前景的被攝人物及其周圍被電子閃光燈發出的相對偏藍色的「日光」所照亮，其餘場景則獲得了來自頭頂的黃／綠色螢光燈光線。而問題在於照相機只能夠平衡一種光源的色彩，不管是哪一種光源。

有時候非混合光源會不期而遇。圖10.14中，被攝體後方的牆距離閃光燈並不比被攝人物遠多少。我們可能會一廂情願地認為，在照片中閃光燈光線會與環境光線很好地融合到一起。

但是請注意，閃光燈和螢光燈的光線來自不同方向。閃光燈會在牆上投下陰影，但是螢光燈卻能照亮陰影並使之呈現令人討厭的黃／綠色。

圖 10.14　因為螢光燈照亮了閃光燈在牆上投下的陰影，在彩色照片中陰影看上去會偏黃綠色。

校正偏色

我們已經討論過，混合光源和非混合光源的用光情形較為常見，因此學會如何對付它們非常重要。我們用來校正這兩者的方法稍有不同。

校正混合光源

混合光源的校正相對容易一些，因為混合光源造成的不當用光在整個場景中是統一的。換句話說，整個場景是由具有相同色彩平衡的光線照亮的。整幅照片的色彩平衡出了問題，但是場景中的所有部分都毫無例外是同樣的問題。

拍攝中的校正。這種一致的偏色使校色問題變得非常簡單，可透過照相機進行色彩校正。如果這種方法不行，可在閃光燈前加用色彩校正濾光片，使照片略帶一點暖色調或冷色調也是一種校正方法。最終會獲得一幅色彩平衡正確的照片，場景中的色彩會得到標準或真實的色彩還原。

拍攝後的校正。因為混合光源所導致的色彩平衡問題在畫面中是統一的，在後製處理時進行各種色彩調整就變得相對簡單一些。如果你在拍攝時沒有進行適當的色彩校正，後製調整會提供一個有用的安全界限。

後製調整的色彩平衡可能不如開始拍攝時就進行調整的效果好。但如果不把它們放到一起進行比較的話，即使經驗豐富的觀者也難以辨別兩者的區別。

然而有一點是需要注意的。應留意那些包含光源或者有鏡面反射光源的場景，不論光源色彩如何，這些極度明亮的區域在照片中會被記錄為白色的亮部。而這些亮部區域可能呈現的色彩可以用來校正場景中其他區域的偏色。

你可以解決這一問題，但應該知道它需要的不只是一些簡單的色彩調整，這些調整大多數人都知道如何用影像處理軟體來完成。此外，在本書中討論色彩調整的話題也與攝影用光的主旨相去甚遠。

更糟的是，只有最一流的印刷輸出公司才具備專門的印前部門處理色彩調整事宜。為了確保色彩正常，最好是在拍攝時進行色彩調整或者重新安排構圖，使照片不會出現令人頭疼的亮部。

校正非混合光源

白平衡調整無法校正非混合光源導致的偏色，因為適用於一個區域的色彩校正並不適用於另一區域。試圖在兩者之間進行折衷只適用於空無一物的場景。

當然，你可以在影像處理軟體中嘗試校正局部畫面的色彩平衡——這裡加點藍色，那裡加點黃色——不過這相當無聊，最好不要這樣做。

處理非混合色彩光源的最佳途徑就是為光源加彩色濾光片，使光源色彩盡可能接近相配。加彩色濾光片的目的是為了使所有光源變成同一色彩——但不必是準確的色彩。然後可由照相機來調整整個場景的偏色。

因此，如果遭遇如圖 10.13 或圖 10.14 中的情況，我們可以在閃光燈前罩上淺綠色的色彩校正濾光片以配合現場的螢光燈光源。（今天市場上許多用於閃光燈的色彩校正濾光片套件中，都包含有這種色彩的濾光片。）

這種濾光片可為閃光燈加入足夠的綠色，能夠獲得配合許多家用螢光燈的色光。如此，整個場景就形成由大致相同的光線所照明。照相機能夠獲得近似準確的色彩還原，盡可能地減少後製的色彩調整工作。

更令人輕鬆的是，我們可以對照片的色彩進行整體調整，而無需對照片中的個別景物單獨進行潤飾。

濾光片是我們建議的解決方案，大多數情況下非常有用，但並非總是奏效。特定的濾光效果會隨場景的變化而變化。比如之前的這個範例，到底應該使用何種濾光片？真正令人滿意的唯一方法就是嘗試，在不停地從錯中找到正確的路徑。

過濾日光

記住窗戶也是一種光源，它們也可以像其他光源一樣
進行過濾。電影攝影師和動態攝影師就經常使用這種
方法，但影像攝影師通常會忽視這種可能性。

思考如何拍攝這樣一個場景：在一個由鎢絲攝影燈照
亮的房間內，日光從窗戶或打開的房門透射進來。一
個快速地解決辦法，就是在鎢絲攝影燈前罩上一張藍
色濾光片，使之與日光相符，然後將照相機設定為日
光白衡進行拍攝。然而人工光源往往要比太陽光弱
一些，所以我們通常不會考慮會使光源變暗的方法，
更不用說還有一些光線會被濾光片吸收了。

更理想的辦法是在窗戶外側罩上一層橙色的舞臺濾光
片，然後將照相機設定為鎢絲燈白衡進行拍攝。這
種方法可以得到相同的色光平衡，但更好地平衡了兩
種光源的亮度。

後製校正

對於非混合光源，後製校正是最糟糕的處理方法，只
能將它作為最後的備選方案。單獨的色彩校正不可能
適用於整個場景。當你學會使用影像處理軟體時，局
部校正會變得很有趣，不過這樣會耗費更多的時間和
金錢。

不同時間長度的光源

攝影師經常將攝影專用光源與現有光源混合使用，這樣就可以讓其中一個作為主光源而另一個作為輔助光源。如果兩個光源均為持續發光光源，那測量兩者的相對亮度比較容易。例如這兩種光源分別是日光和鎢絲燈，便可以很容易地測出它們的亮度。

然而，如果攝影光源為閃光燈而不是鎢絲燈，比較它與陽光的亮度就變得比較困難了。太陽光是一直「開」著的，但閃光燈的發光時間只有數分之一秒。我們無法看到它們之間的亮度關係。

圖 10.15 所示為常見的戶外拍攝情形，此時閃光燈大有用武之地。當我們按想法安排好模特兒的位置時，她正處於逆光位置。因此，正常曝光的結果是照片顯得過於黑暗了。

有兩種方法可以修正這張照片。一種方法是大幅增加曝光值。這種曝光校正會讓主體變亮，但頭髮上的光澤和背景中較淺的葉子會過度曝光。因此更好的選擇是使用閃光燈來照亮臉上的暗部。這種方法很適用在快速抓拍小孩的照片，或與模特兒規劃好拍攝時程的情況。用光效果如圖 10.16 所示。

圖 10.15 由於構圖需要，模特兒處於逆光位置。當正常曝光時，這種情形下拍攝出來的照片卻顯得過於黑暗了。

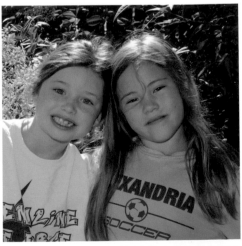

圖 10.16 輔助閃光使被攝人物和背景都得到合適的曝光。

填充式閃光確實使我們獲得理想的結果，背景和被攝對象的曝光都非常合適。既然在這種情況下使用輔助閃光燈確實是個好主意，接下來的問題就是如何計算合適的曝光量。

我們如何計算場景中的環境光與閃光燈的輸出光量以獲得合適的曝光呢？回答這一問題必須記住以下兩點：

- 在這種情況下，閃光燈的曝光幾乎完全由光圈決定。因為閃光時間極為短暫而不會受到快門速度的很大影響。

- 另一方面，環境光線的曝光則幾乎總是由快門速度決定。

實際上，這意味著如果你正在拍攝一個政治領導人在遭到欺詐指控後匆匆衝向他的豪華汽車，你肯定會讓照相機來決定這一場景中閃光燈與環境光之間的平衡。

另一方面，如果你正在為一家大型雜誌封面拍攝房間內景圖片，則需要小心謹慎地平衡環境光與人造光。具體操作時，你會降低快門速度以獲得更多環境光，反之，也可提升快門速度以減少環境光曝光。

如果改變快門速度會使照片顯得過亮或過暗，可以進一步調整光圈進行補償，以獲得你想要的平衡。

其他處理方法

另一種處理逆光——在
這個範例中為日光——
的方法是使用各種類型
的反光板。可攜式反光
板隨處可見,色彩有白
色、銀色、金色幾種。
圖 10.17 顯示拍攝肖像
時如何將反光板設定為
主 光 源, 圖 10.18 為
這種設定的最終結果。
我們使用太陽作為髮型
光,並用白色反光板將
太陽光反射回拍攝對象
的臉上。這種情況也可
以嘗試使用銀色反光
板,所以我們經常隨身
攜帶一塊白色珍珠板,
另一面帶有 Mylar 反光
膜(PET 聚酯薄膜),
可以方便的來回翻轉使
用,看看哪一面的效果
更好。當然有很多商用
反光板也有這樣的功
能,不過價錢貴得多。

圖 10.17　這張示意圖顯示使用反光板的方法。

圖 10.18　在模特兒前面下方放置一塊白色反光板,她頭上的光
便可提供照亮臉部所需的光線。

正如我們之前所說的，戶外拍攝有其困難之處。起碼我們要能夠找到用來拍攝的「正確」光源。在戶外陽光底下拍攝，特別需要這種需求。被攝對象直接處於陽光下通常會產生令人厭惡的硬質陰影。這種刺眼的非漫射光已經成為毀壞許多戶外人像和其他照片的罪魁禍首。

所幸有一個辦法可以解決這個問題。所謂「敞開式陰影」，這項技術的基本原理就是讓被攝人物處於樹木、建築或牆壁的陰影中，然後用反光板將周圍環境中的光線反射到他們身上。我們運用這一技術拍攝圖 10.19 和圖 10.20。

附近一幢建築物的陰影，提供拍攝這張古巴街頭男孩所需的光線。燦爛的熱帶陽光避開了小男孩，卻盡情地照射著人行道周圍的大部分區域。環境中的反射光為柔和的漫射光，它作為「填滿」光為這幅街頭肖像提供照明。我們用同樣的柔和漫射光為模特兒 Jade 拍攝這幅柔光肖像照（如圖 10.20）。這一次恰好有一棵樹擋住照向她的直射陽光，照亮她的是周圍明亮的環境反射光。如果模特兒直接站在樹下，你可能就會發現光線太綠了，你並不喜歡。一般數位相機裡有一些設置，通常稱為「暗部」（Shade）之類的設置，可以用來把顏色調暖。因此你必須在自己的相機上進行測試，有些人在這方面做得比其他人更好。

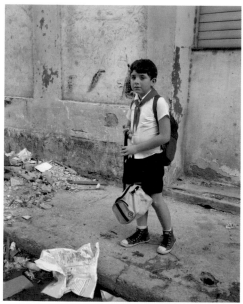

圖 10.19 附近建築物的陰影和反射的環境光為這張街頭肖像照片提供所需的柔和漫射光。

圖 10.20 與圖 10.19 相似，但這次我們用樹陰遮擋住照向模特兒的直射陽光。

作為積極因素的不平衡色光

到目前為止，我們一直將不平衡的色光看作一個難題。它們常常令人困擾，然而並不總是如此！正如圖 10.21 和圖 10.22 所顯示的那樣，有時不平衡的色光反而能成就一張照片而不是毀滅它。

圖 10.21 為了獲得「黑色電影」的視覺效果，我們利用拍攝現場的混合色光作為光源。在後製製作時，又對影像進行精心處理，直到取得令人滿意的結果。

圖 10.22 我們將三支可攜式閃光燈與錄音棚內的環境光結合運用拍攝這張照片。

換句話說，有時運用不平衡的色光能賦予照片額外的意境，使其變得引人注目起來。圖 10.21 就是一個例子。它獨特的視覺感受主要來自這一事實，即我們在拍攝時使用色彩不平衡的光線。

我們在城市街道轉角處拍攝我們的朋友 Mark，這裡的光線是包含大量不同色彩的混合光源。這種混合光照明的結果是，Mark 的皮膚色彩看上去就像你在古老的「B 級」恐怖片裡才會看到的那樣。

作為積極因素的不平衡色光（續）

顯然，這並不是那種可以用作《體育畫報泳裝專輯》封面照片的風格。話雖這麼說，然而這正是我們為 Mark 的肖像所選擇的用來產生粗獷的、棱角分明的「黑色電影」風格用光。現在來看圖 10.22，我們看到一個更為複雜的、使用混合色光照明的「正面」範例。對於這張帶環境的肖像，在錄音室裡的這個人被三盞燈照亮，還加上了次要的環境光。

主光源是一個小而明亮的柔光箱，擺在拍攝對象前方幾英呎處。一個裝有網格的強聚光放在相機右側。最後，一個背景燈（也裝有網格）被放在拍攝對象後面，用來在他身後產生一個亮點。

這張照片是故意用手持相機的方式拍攝。由於拍攝對象靠近最強的主光，因此他在圖像中會相對銳利，加上暗色調會讓背景有點模糊，因為：

• 相機的快門在 1/4 秒的曝光期間保持全開，這是故意設置的；還有

• 大多數攝影師無法在這樣的曝光時間裡保持穩定，也就意味著相機會有輕微晃動（一般情況通常不願意如此，但我們這次刻意使用這種作法）；加上

• 控制室的環境光相當明亮。

其他裝備

正如我們之前所提及的，外景攝影充滿了挑戰，至少在你決定選擇何種裝備時是這樣的。顯然，對這個看似簡單的問題並沒有什麼「標準答案」。對於打算花費兩周時間到北極地區抓拍北極熊（事實上我確實這麼幹過）的短途旅行而言「必備」器材清單的選擇要比僅花費一天時間去拍攝狂歡節或海灘上的人們困難得多。

然而——一次外景拍攝可能具有挑戰性，而另一次拍攝卻變得比較簡單一有一些基本的用光注意事項正日漸成為常識。因此，某些類型的裝備，如柔光板、濾光鏡（片）、反光板以及燈架等，已經被證明在任何外景拍攝中都是不可或缺的。

例如，在拍攝辦公室和工廠之類的「室內景」時，我們經常會用到許多與在攝影棚內拍攝時相同的裝備。除此之外，我們還經常隨身攜帶以下裝備：

- 備用電源、電線以及用於電腦和燈具的同步線；

- 額外的無線控制系統；

- 覆蓋在窗戶上用來改變現場光色彩的濾光片；

- 用於各種裝備的備用電池；

- 用來將支撐物體夾住當做門或桌面的夾子；

- 電工膠帶；

- 裝照片和電腦的大型旅行箱；

- 高品質的重型延長線；

- 基本工具組；

- 「警告」帶之類的安全標誌和延長線保護罩；

- 小急救包；

- 小型階梯；

- 折疊搬運車。

在外景地工作的時候，事情可能會（通常確實會）變得更加複雜。除了上面列出的物品，你可能還需要這些裝備：

- 安裝在手機或筆記型電腦上的天氣軟體；

- 電話，如果需要的話還可配備衛星電話；

- 「戶外」使用的濾光鏡，如偏光鏡、中灰鏡和彩色濾鏡；

- 能支撐柵欄柱、樹枝、電線杆、標牌等「戶外」物體的夾子；

- 手電筒；

- 結實的線或繩子；

- 「Leatherman」工具或其他組合工具和組合刀具；

- 堅固的急救包；

- 驅蟲劑和防曬乳；

- 預防惡劣天氣的裝備，使你處於適當的氣候環境中；

- 塑膠垃圾袋和用來保護各種裝備的防水布；

- 折疊椅；

- 太陽傘；

- 帳篷或其他遮擋物，如果外景地的條件允許的話；

- 水和速食，溫的還是涼的取決於條件；

- 冷卻器（和用於冷卻的冰塊）；

- 帶鎖的高品質包裝／裝運箱；

- 舒適的、高品質的鞋子。

即使是場合較小的打光作業，也別吝於使用專業燈光助理，因為他們可以讓攝影師的日子過得更輕鬆。他們會負責繁重的工作和大部分的設置，他們了解設備，會細心處理，也知道什麼東西可以安全地插入什麼東西…。他們讓攝影師有機會自由的與藝術總監交談，專注於攝影細節，發揮創意。同時，如果你像我一樣，經常必須拍攝一大群人的話，多一組眼睛有助於指出某人眨眼或某人沒有待在我指定的位置上！攝影助理會密切關注燈光，確保一切正常。剛開始從事這一行的時候，我完全不知道有「專業助理」這樣的人。所有的打包、拆封、設置、拍攝、重新打包又重新拆封的工作都自己動手，幾天就讓我筋疲力盡。因此，一個好的助理絕對值得。而且我發現找到這些優秀人物的最好方法，就是多跟其他攝影師交流。他們知道好的助理上哪找！

如果你的工作需要搭飛機旅行的話，你還應該先研究
一下該地區可提供設備租賃的相機店。雖然使用自己
熟悉的設備總是比較方便，但提前知道在哪裡可以有
替換的備用器材總是一件好事。這本書原來的作者曾
經有一次在出國的外景拍攝作業裡，遇到並非所有設
備都按計劃一起安全降落在機場的情況。幸好他事先
作過研究，所以能夠租到所需器材並按時完成工作。
雖然在他漫長的職業生涯中，這種情況只發生過一
次，但他做好了準備。

建立第一個
攝影棚

CHAPTER 11

祝 賀你來到最後一章，這說明你憑藉著孜孜以求的學習精神，已經刻苦鑽研大量關於光線特性和用光表現的知識。我們真誠地希望這些知識能夠幫助你獲取理想的照片，且同樣重要的是，能夠享受拍攝的樂趣。

現在，來看看本章的關鍵內容。它與以前各章有所不同，有關光線的科學知識、光線的特性不是本章的重點。相反，本章更注重一些實踐問題。具體而言，它涵蓋有關如何建立第一個基本的、功能齊全的攝影棚需要的關鍵內容。

當然，建立攝影棚的方式有很多種。根據你的興趣和錢包的厚薄，攝影棚可以建成初具功能的小型攝影棚，也可以建成設施先進的大型攝影棚。既是為了講授得清晰明白，也是考慮到你的財務狀況，這一章介紹較基本的攝影棚配置。也就是說，建議中等規模的攝影棚，這種攝影棚能夠滿足小到中等大小的產品、靜物以及四分之三人像的拍攝。

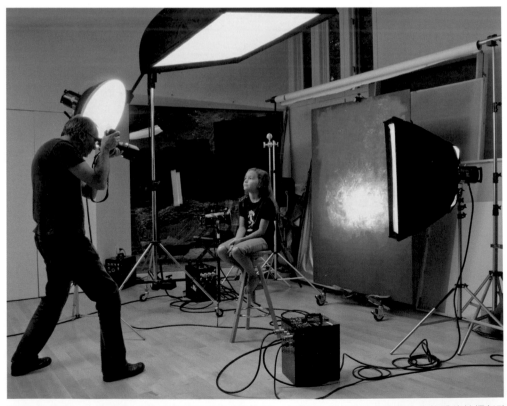

圖 11.1 這是一個規模不大然而設備齊全的家庭攝影棚，它足以應對從最小到中等大小物體的拍攝任務。

燈具：首要問題

應該購買什麼類型的攝影燈？當你開始考慮建立自己的攝影棚時，這是你問自己的第一個問題。當然，你的回答很大程度上取決於你想從事的攝影類型。

我們不妨以瑪麗琳（Marilyn）—我幾年前遇到的一位富於魅力且極具才華的攝影師為例。她醉心於拍攝五彩繽紛的水果和蔬菜的靜物照片。她僅僅用幾個經過精心安排的番茄、草莓或其他沙拉原料就組成華麗的影像，我完全被她的作品震驚了。

同樣令人驚嘆的是她創作這些傑作的攝影棚是多麼簡單。瑪麗琳在一個面積不大的廚房儲藏室的檯子上開始她的創作。她的所有用光「設置」不過是一扇朝陽的窗戶和一對老式的鵝頸檯燈。

她的用光配件包括幾塊反光板、用珍珠板做成的遮光板、兩塊用舊浴簾做成的柔光罩以及一小套彩色濾光片。這些配件固定在她用衣架、木銷、膠帶、橡皮筋、長尾鐵夾等拼湊起來的「架子」上，安放在燈具前。

無論如何也想像不出這種設置可以被稱為「專業的」攝影棚。然而，事實就是這樣，它無疑就是專業的。這是一個天

才攝影師使用最少的裝備，一次次拍攝出真正精彩照片的攝影棚。我講這個故事的目的是為了表明一個簡單卻重要的觀點。規劃攝影棚的最佳辦法就是像瑪麗琳那樣，問自己這樣一個簡單問題：「我想拍什麼類型的照片？」

按瑪麗琳的解釋，她確實是幸運的。幸運的是她在職業生涯之初就確定將要從事攝影方向的工作。當她還是一名藝術專業學生時，就已經受到那些大師們創作的靜物畫薰陶。而且正如她所說，她被這些作品「震驚」了。從那時起她就知道自己想要創作的影像類型了。

你呢？你想在攝影棚拍攝什麼樣的照片？例如，你最感興趣的是開展人像攝影業務嗎？或者你是否對產品、藝術、科學或其他一些攝影門類更感興趣？

一旦你對這些問題或類似問題有了大致答案，對於規劃自己的攝影棚已經邁出了重要一步。只要你決定想要從何種類型的照片入手，就可以開列所需要的裝備了。在著手進行這一工作時，有關器材裝備你首先考慮的恐怕就是燈具了。

你應該擁有哪些燈具？這將是我們討論的下一個話題。

購置合適的攝影棚燈

我應該購置什麼樣的燈具？我需要多少支攝影棚燈？這些都是我們從那些打算建立自己的攝影棚的學生和其他初學者那裡最常聽到的問題。讓我們來面對這一問題吧，對他們而言我們的回答並不是無關緊要的。說實話，高品質的燈需要花很多錢，但如果你能擁有拍攝理想照片所需的實際資源，你的攝影棚便會有一個好的開始。

購置何種燈具

正如我們前幾章所提到的，有若干種不同類型的攝影燈具可供選擇。雖然說「光線就是光線」，但不同攝影師的用光方式通常是各不相同的。在各種攝影光源中，一種燈具發出的是連續的、「持續發光」的光束；另一種屬於瞬間發光的閃光。從小型的外接閃光燈到功率強大的攝影棚閃光燈，我們通常按外形和功率給閃光燈分類。我們常用的連續發光型光源包括螢光燈和 LED 光源。

無論是連續光源還是閃光燈，都有從價格適中到非常昂貴的各種類型。在本章中，我們著重介紹價格適中的中端類型燈具。不過，如果成本對你不是問題的話，我們建議你不妨考慮為攝影棚裝配更高級的閃光燈。與那些價格適中的閃光燈相比，它們能夠提供更強的光線。

閃光燈

今天，大多數外接閃光燈的功率都很強大，能夠勝任許多攝影棚拍攝任務，特別是將幾支閃光燈組合到一起「聯動」閃光時。此外，我們在上一章已經講到，有各種各樣可供閃光燈使用的用光配件。然而，其不利之處在於高品質外接閃光燈價格昂貴。此外，它們不具備造型光——而這是一項非常有用的功能。

由於這些原因——除非你計畫展開更多的外景拍攝工作——我們建議你稍稍多花一點錢購置中等價格範圍的攝影閃光棚。如果你打算拍攝相對較大的被攝物體，比如全身人像或傢俱、電器之類的大型物品，尤其應該如此。這種閃光燈產生的光線足以滿足這類物體的拍攝要求。

目前市場上若干品牌的閃光燈都有價廉物美的型號。所謂「外拍燈」，它外形緊湊，重量較輕，易於安裝和使用。每一個外拍燈都可以直接插入牆壁上的標準插座，都有一塊電池、閃光燈管、造型燈和內建於燈頭的控制開關（圖 11.2）。並且與外接閃光燈相同，外拍燈也可以透過無線引閃器進行遙控，有的型號甚至內建有無線收發器。

跟購置其他攝影器材一樣，我們建議你在決定購買前對打算入手的燈具加以研究。在我們討論這一話題時，不得不強調網路在購買攝影器材時的重要作用。使用者評論、廠商報告、技術資訊以及更多的內容都可以在網路上獲得，所有內容都可以 明我們這些攝影師做出明智的決策。同樣重要的是，網路上也有豐富的「教學」，這些教學介紹範圍廣泛的各種燈具以及各種用光配件的不同用法。

圖 11.2　對於許多攝影棚而言，外拍燈是價格合理、功能極強的照明選擇。圖中外拍燈的反光罩被取下了。

連續光源

許多攝影師在工作時喜歡使用持續燈，可以直接看到燈光設定的效果如何。如果你不光是想要拍攝靜態照片，也打算拍攝影片的話，那麼你有兩個不錯的選擇——螢光燈或 LED 燈。因為作為一種小型陳列式光源，LED 燈板價格相當昂貴，除非你能夠承受小型 LED 燈板的價格，否則還是選擇螢光燈光源。市場上有幾種類型的螢光燈，價格從中等到昂貴不等。再說一次，花一點時間搜尋網路資訊，大大有助於你購買到既滿足需要又符合預算的燈具。

現在的 LED 燈提供控制選項，讓你可以在一系列日光和鎢絲燈之間選擇，還可選擇以 RGB 顏色的方式呈現。只要調整色調、飽和度和照明強度，便可產生具有強烈色彩（圖 11.3）或微妙色彩的影像，而且還可以跟頻閃燈一起使用。使用頻閃燈時，可能必須稍微調整一下快門速度和 ISO 值，尤其是當照片裡有人的時候。幸好即使你用的是小型 LED 燈，這樣也是非常可行的。圖 11.4 便是將頻閃燈與 LED RGB 燈組合的示範，呈現一種微妙的效果。

圖 11.3 設置為高飽和度與高強度的四個 LED 燈，提供了鮮豔的色彩。請將此影像與同樣使用頻閃，帶有類似佈局的第 6 章開場照片進行比較。

圖 11.4 頻閃結合設定為較低飽和度與強度的兩個 LED 燈，使圖像有趣而不會太花俏。

需要多少燈具

一旦你確定了購買某種類型的燈具，你的關注重心將從品質轉移到數量上來。回顧我們自己的經驗，建議你至少應該購置兩支攝影棚燈。如果你的錢包能承受更大壓力的話，最好三支。

毋庸置疑，你可以只用一支攝影燈就能創作出偉大的照片，然而兩支攝影燈可以讓你在用光上獲得更大的靈活性。此外，當你有三支燈具可供支配時，你可以選擇使用兩支照亮被攝體，第三支照明場景的其他部分，比如背景。

之後，你很想給你的器材庫增添更多的燈具。例如，我們認識的有些攝影師經常使用六支、八支甚至更多的攝影燈拍攝。顯然，對於拍攝這種需要大規模用光的照片而言，裝備這樣的攝影棚變得非常昂貴。

然而幸運的是，在國內許多地方，你無需僅僅為了在這種大型佈光場景中露上一手而搞得身無分文。這是因為庫存充足的照明設備租賃公司，幾乎可以幫你運送到任何地方。不過我還是建議你租用器材的時間，要比你實際需要的時間再多租幾天。我曾經為 4 × 5 相機租了一個數位機背。雖然實際拍攝時間只需要一天，但我租了整整一周——起初是因為我想花時間適應一下，結果送來的器材竟然有問題。

由於我租用的時間較長，因此這家公司連夜運送替代器材給我。在我租用設備的這些年裡，這也是我唯一一次遇到租用器材發生問題。幸好我續租的時間超過了實際需要的一兩天時間。這種安心確實值得你多花一些費用。

如果你真的很幸運，你甚至能夠找到可供出租的全副武裝的攝影棚，他們會很開心地租給你一個地方，你可以以合理的價格嘗試多燈照明設置。

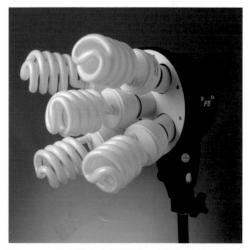

圖 11.5　螢光燈有多種配置，也可以安裝柔光箱或柔光傘。

燈具支架

永遠不要忽視擁有結實的、高品質的燈具支架的重要性。沒有什麼比這更令人不安或有可能付出更昂貴的代價了：由於燈架品質的低劣，它們在拍攝中摔倒並砸向你的拍攝物體（假如物體是人的話）或最佳客戶珍貴的產品原型，導致拍攝不得不終止。

明瞭這一點，記住在預算允許的情況下應始終購買品質最高、最結實的燈架。不只是站得更穩，避免摔倒造成尷尬，它們往往也更耐用、更經得起時間的考驗。例如，我最喜歡的一套燈架已經使用了 35 年，但它們的品質也往往經得起考驗時間。

你打算購買的燈架至少應該滿足以下條件：它能夠在更高的高度下支撐比常用燈頭更重的燈頭。你也可能想要購買帶有車輪的燈架，這樣燈架可以很方便地移來移去，哪怕燈架上安裝了燈頭和吊桿、配重之類的配件。

檢查燈架的結構細節同樣非常重要。它的撐腳是否能夠提供穩定的支撐？在你想要調整支架的時候固定旋鈕是否很容易轉開？反之，如果你想轉緊支架的時候它們是否足夠牢固？燈架的任何零部件是否由太薄的金屬或易碎的塑膠製成？燈架是否能夠應付艱苦而持久的工作環境？如果以上問題的回答有一個或多個是否定的，你恐怕應該考慮其他的燈架了。

最後，比較理想的方案是購買全套的、模組化的照明系統，目前有幾家製造商提供這樣的系統。包含在這種系統中的燈架的主要優點是，燈架上的所有元件都可以很容易地安裝到各種各樣的不同照明配置中。當你佈置一個複雜的用光場景時，這種相容性可以使你的工作更快速、更方便。

吊桿

吊桿是一種重要的配件，我們建議你在第一輪購置時就應該入手。拍攝時，經常需要在被攝體上方懸掛一些器材，如燈頭、柔光板、遮光板，使用吊桿通常是最好的方法。

有些吊桿是作為配件單獨出售的，它通常被連接到燈架上使用。另一些則作為燈架和吊桿套裝的一部分出售，這種套裝的花費要遠遠少於分別購買吊桿和燈架的花費。燈具吊桿和支架都必須堅固。剛開始從事這一行的時候，我買了一組比較便宜的，不過用起來不穩定，也很危險，簡直就是浪費錢。所以用過一次之後，立刻就買了另一組更好的。

需要何種用光配件

不管你購買了什麼樣的燈具，總是要為它們配置合適的配件以充分發揮燈具的作用。對於特定的拍攝任務，這些配件能夠創造出你需要的特定「光線」。有了這種認識，你就不會驚訝於你最終在用光配件上的支出比燈具上的支出要多，甚至多得多。許多攝影師，包括我在內，都是這麼做的。

柔光設備

正如我們在前幾章中所看到的，柔化照明光線是攝影師獲得所需效果的最重要的步驟之一。因此，柔光設備是最為廣泛應用的一種用光配件。

因為柔光設備具有相當的重要性，所以毫不奇怪它們有各種不同的尺寸、形狀和類型。對於你打算從事的攝影類型，哪一種柔光設備作用最大，只有你才能說得出來。因此，我們在此只提出一些關於柔光設備的一般性建議。

首先，毫無疑問，無論柔化何種類型的光線，柔光設備的尺寸是非常重要的。正因為如此，我們建議你購買的第一種柔光設備，無論是柔光傘、柔光板還是柔光箱，越大越好。「到底要多大？」你問。好吧，對於這個問題，沒有人能夠永遠回

答正確。不過，一般而言，我們建議你至少應購置一個柔光箱或其他類型的柔光設備，它們要比你將要拍攝的被攝體略大一些。

例如，如果你將要拍攝的靜物大約 0.6 公尺見方，我們建議你使用的柔光裝置至少應該 0.9 公尺見方。這種尺寸的柔光裝置能夠為前述大小的靜物提供大量的「環繞」被攝體的柔化光線。

最初應該購買什麼類型的柔光設備？這是我們經常被問到的另一個問題。我再次申明，沒有標準的「正確」或「錯誤」的答案。就我個人而言，我更喜歡使用柔光箱。但當手頭只有柔光傘時我也很樂意使用這種柔光設備。我也經常使用柔光板，既有大型的也有小型的。我購買了其中一些柔光設備，其他設備是我自己動手做的——它們要比我們想像的容易得多。

最後，要考慮品質——真的很重要！購買便宜的柔光罩可以用一陣子，但它們會在使用一段時間後開始支離破碎的裂開。因此從長遠來看，購買優質的柔光傘和柔光箱才能為你省錢。

反光板

有兩個詞可以用來形容反光板——「簡單」和「有效」。從反光鏡到珍珠板，以及塗佈有不同色彩反光材料的反光板，每一種反光板都被用於攝影棚和外景拍攝中。我們經常使用上面提到的各種類型的反光板。

有幾家公司生產的反光板可以折疊成較小的體積，以方便攜帶。此外，也有集反光板／柔光板於一身的型號出售。我們認識那些認為這種設備非常有用的攝影師。然而，不利的一面是高品質的型號價格往往相當昂貴。

如果你打算既在攝影棚工作，也到戶外拍攝，我們建議你購買的任何反光板都應該配有堅固的把手。當你在戶外拍攝有微風吹過時，這一功能能夠使你更容易地穩住反光板。

束光筒、蜂巢罩和四葉遮光板

束光筒、蜂巢罩和四葉遮光板，當你需要集中光線照射場景中的特定部分時，束光筒和蜂巢罩都能發揮重要作用。大多數廠商都會為自己製造的燈具提供這兩種用光配件。

束光筒沒有什麼特別之處，它基本上只是一個安裝在燈管前面的管子。它只允許光束的中心部分照射它所對準的被攝體。束光筒的長度和直徑各不相同，價格相對低廉。選擇哪一種束光筒取決於你想要獲得多大的光束範圍。

你也可以自己動手用較厚的黑色鋁箔製作束光筒，這並不難。這種鋁箔可從許多舞臺和攝影用品商店買到。

蜂巢罩，是帶有蜂巢形開孔的金屬或塑膠屏。與束光筒一樣，它們也是安裝在燈管前面，其效果也與束光筒大致相同。然而，蜂巢罩產生的光束中間明亮而四周柔和，明亮的光線會逐漸消失於四周越來越深的色調之中。

四葉遮光板的安裝方式與束光筒和蜂巢罩相同，上面有四個活動扣接的金屬片，每個葉片可以單獨移動以限制光線的傳播範圍。你當然也可以用堅固的黑色板子和電工膠帶，製作自己的 DIY 產品，然而專業製造的產品會永遠挺住而不下垂。

遮光板和剪影遮光片

這類配件包括任何不透明的物品，安放在光源和被攝體、背景或鏡頭之間。這些「光線阻隔器」的範圍從小型、掌上型的黑板到 8 英呎 ×10 英呎（約 2.4 公尺 × 3 公尺）或更大的平板不等。遮光板和剪影遮光片製作簡易，我們經常用珍珠板或任何如畫板之類的輕型不透明材料自己動手製作。剪影遮光片（cookie）是一種圖案式的遮光板，讓你可以創建圖案式的陰影，包括從百葉窗板條狀到各種不規則形狀的陰影皆可。你可以輕鬆製作自己的或購買專業的剪影遮光片。可以使用的材料包括蕾絲材料、可以切割的堅固紙板、過濾網或任何找得到的類似物品。無論你使用什麼材料，只要包含透明和不透明區域即可。你可以照亮主體或背景，

並根據你把剪影遮光片與主體和光線的放置方式，設置銳利或柔和的邊緣。圖 11.6 在整個主體上有柔和、不規則的陰影，非常巧妙。我們所使用的是專業製作的剪影遮光片，如圖 11.7 所示。如果你翻回到圖 9.4，上面看到的條紋陰影，便是由硬紙板自製的剪影遮光片所產生，線條較寬，主要用來照在背景上。

圖 11.6 這張照片看起來像是在樹下透過的陽光所拍攝，但實際上它是在攝影棚裡用一盞燈、一塊剪影遮光片、一個白色反光板和一張淺綠色濾色片所拍攝的，因為我們希望樹下的光線會呈現偏綠色的樣子。

圖 11.7 專業製作的剪影遮光片，用於製作拍攝圖 11.6 中的斑駁光線感受。

背景

在每一幅照片上，背景都是重要元素。正因為如此，考慮為你的攝影棚增加何種背景是相當重要的。無縫背景紙可能是最實用，也是應用最廣泛的攝影背景材料。無縫紙價格較為便宜，除了黑色、白色和灰色，它還有許多種不同的顏色。使用無縫背景的最簡單的方法，就是將它們懸掛在由兩根重型支架支撐著的、可以旋轉的橫桿上。

許多繪製或印刷的設計、圖案和場景圖也可用作背景。它們可能很貴，但可以永遠使用。有的背景具有獨立的支架，而其他的背景則懸掛在用來支撐無縫背景紙的支架上。

此外，我們也在合板上繪製我們需要的圖案作為背景。圖 11.8 顯示背景使用瓦楞狀金屬片。

圖 11.8 一塊明亮的瓦楞狀金屬片貼在攝影棚牆上，構成了一個富於吸引力的背景。在圖 8.34 中可以看到類似的畫面效果。

電腦及相關設備

如果你和我們認識的大多數攝影師一樣,你會為你的攝影棚配備一台或多台電腦和顯示器,以及各種各樣的傳輸線、電纜和其他用來保持各種設備互相「交流」的裝備。

上述設備的配置方法有很多種。我們喜歡用傳輸線將照相機連接到附近的筆記型電腦上,這樣在拍攝時,我們就能夠快速而方便地查看拍攝結果。我們也可以在攝影棚內使用更強大的桌面系統「編輯站」,這種設備與幾個高密度的外部驅動器相連,我們透過它們處理和儲存最終影像。

此外,我們認識的一些攝影師會在攝影棚的牆上安裝大型平板顯示器。這是非常有用的,它使得客戶、藝術指導或其他客人能夠很容易地看到你正在進行的工作。對我們而言,這些設備顯得有點繁瑣了,但是你很可能會發現它對你和你的客戶有不錯的效果。

其他設備

除了我們已經提到的設備，有許多其他裝備也是任何一個設備齊全的攝影棚的組成部分。它們包括以下物品：

- 放置各種工具和硬體的基本工具箱；
- 遮擋窗外光線的黑色窗簾；
- 椅子、沙發、桌子及其他「辦公」傢俱；
- 不同種類和尺寸的夾子；
- 咖啡壺和迷你冰箱；
- 重型延長電纜；
- 給人造煙霧和頭髮吹風的風扇；
- 多種鏡頭；
- 微距（特寫）鏡頭接環；
- 各種濾光鏡，包括偏光鏡、減光鏡和星芒鏡；
- 滅火器，其中有的經過認證可用於電氣火災；
- 急救包；
- 手電筒；
- 用於捆紮物品的紮線帶和電工膠帶；
- 用於過濾光色和色彩校正的各種濾光片；
- 用於穩固支架的沙袋；
- 梯子；
- 安全結實的儲物櫃；
- 用於拍攝產品的檯面和架子。
- 可用來調整擺姿勢的凳子和桌子（如果你需要拍很多人像的話）；
- 椅子、沙發、書桌和其他同類型的「辦公」家具；
- 咖啡機和迷你冰箱。

尋找合適的空間

當談到攝影棚需要多大以及何種類型的空間時,我們還是沒有固定的答案。我的一位合作者在一個廢棄的電影院裡建造了他的第一個攝影棚。我認識的一位成功的婚禮攝影師,把他家的客廳當做攝影棚。另一個作者用的是一個廢棄的汽車修理廠車庫。我一開始則是使用我公寓的客廳(這是住商兩用區,所以是合法的)。當我需要更多空間舉辦派對時,也可以自由進出,顯然,這些空間各不相同,但每一個都運轉良好,使我們開始邁向職業攝影師。

當你為自己的攝影棚選擇空間時,需要考慮的首要問題就是它的大小。根據我們自己的經驗,我們建議你應該選擇一個至少 600 到 750 平方英呎(54 到 67.5 平方公尺)的空間,屋頂應該在 12 英呎(約 3.6 公尺)或更高。如果你打算拍攝更大的物體,如傢俱、摩托車或者集體照等,你將需要更大的空間。在太小的空間裡工作很不舒服,而且會有潛在的危險,因為你難以避免的會撞到自己的桌子。也就是說,你很有可能必須重新安排可能花了幾個小時才搞定的設置;可能也必須扭曲自己的身體,才有辦法接近你的燈;當然,很多東西可能會被打翻。因此在一天工作結束時,你的脾氣將會非常暴躁。

不管你在考慮什麼樣的空間,一定要確保它的電器線路是充足的,或者能夠以合理的價格重新安排。特別是要確保任何空間都應該有足夠的電源插座,並且它們的線路連接沒有問題。插頭和金屬燈架之間的不恰當的連接有可能是致命的。所以,除非你精通這些問題,否則還是雇用有資質的水電工來幫忙。畢竟,在你即將開業時,你最不需要的事情是接到昂貴的、做夢也沒有想到過的電器維修帳單!

然後是小偷的問題。攝影棚內通常都擺放著各種昂貴設備，它們始終是竊賊覬覦的目標。因此應確保所有通向室內的門窗足夠堅固，或者可以被加固。基於同樣的考慮，在你搬進來之前安裝好防盜警報系統，這不失為一個好主意。

防盜險，無論是為攝影棚還是為出外景購買的，都同樣重要。此外，如果打算讓客戶或模特兒參觀你的攝影棚，一定要在你的險種中增加責任險。你最不想發生的事情就是，任何人因為最重的燈具砸到他（她）的頭落下難看的疤痕對你提起訴訟！現在，我們調整一下步伐，請回過頭去看看本章的主圖照片，然後閱讀「我們如何運用本章主圖的用光設置」內容。

圖 11.9 這張圖片顯示的是一個典型的中型攝影棚。請注意天花板位置較高，可以讓我們將光源設置在模特兒上方但又與模特兒保持一定距離，這樣我們便可以獲得所需的特定視覺效果。

我們如何運用本章圖的用光設置

我們用本章開始的照片用光設置拍攝一系列照片，這是其中一張（圖 11.10）。拍攝這張照片使用了三個光源。

我們的第一個也是主光源是一個大型柔光箱。我們在主光源前放置一塊大型柔光板，並靠近我們將要拍攝的花朵，以進一步柔化光線。接著，我們把一支閃光燈放到背景後面，並使之朝向天花板以反射光線。我們第一次將它的功率調得非常低。我們的第三個光源是加有蜂巢罩的聚光燈。我們把它放在柔光屏的後面照向柔光屏，並使大部分會聚光束都照在花朵上。

你可能已經注意到了，上面的照明方法是我們在第 8 章圖 8.38～圖 8.40A 和 B 中示範的「柔和的聚光照明」技術的變種。這一範例清楚地表明，適用於某一類型被攝體的用光技術對於拍攝完全不同的被攝體很可能同樣適用。

圖 11.10 花卉靜物攝影的用光技術，與我們在第 8 章中拍攝的部分人像照片的用光相似。

不要忘記玩樂

本書新版的大部分內容都是在對抗 Covid-19 的危害時期所編寫。這也許就是我發現自己想要為本書拍一些陰暗、神秘和模糊的照片的原因，這些是能夠喚醒生命起源的東西，包括水、光以及在這種混合物中出現的東西。第 1 章和第 7 章的開場照片就是最後的成果。

在第 1 章的影像，我是手動將相機對準洗衣機內部，然後在開口處貼上深綠色濾色片，接著把相機設置為長時間曝光，然後關掉頭上的燈。在大部分曝光時間裡，我搖著設置為一束窄光束的手電筒，並在曝光最後揮動手腕以調整光線角度。最後拍出來的結果，就像是海底或銀河系的一部分。

而對於第 7 章開頭的發光球體而言，就是想再做一點神秘的東西。我先放好一個水晶球，然後用一個帶特寫環的長鏡頭，並用黃色濾色片準備了暗場的照明。然後我在水晶球後面點燃兩根火柴，接著在黑暗的房間裡使用長時間曝光，在火焰閃爍時拍了幾張照片。如果你想知道黑色斑點是從哪來的——好吧，我破壞了「玻璃必須非常乾淨」的基本規則！這顆水晶球已經積了很多年的灰塵，所以不僅變的髒兮兮，上面還有刮痕。把玻璃清潔之後，我確實多拍了一些額外的照片，不過我更喜歡這個髒一點的版本，因為斑點讓這張圖像更像在培養皿中生長的東西。所以有時懶惰也是值得的！

最後，在第 3 章的開場照片中，我拉了一個迷你魔術彈簧，接著在黑色塑膠玻璃上放置了一個金屬的字母索引架。然後我用螢光燈拍攝照片，但故意把白平衡設定為錯誤的設置！因此不必用濾色片就得到了漂亮的顏色。

所以千萬不要忘記偶爾要玩樂一下，你會得到愉快的驚喜，可以在未來使用的新方法。

以上內容到此就結束了。這是我們最真誠的祝願，無論你從中學習到什麼有用的東西，你在光線、科學和魔術的精彩世界的冒險都是值得的——而且是充滿樂趣的——正如我們曾經歷過的一樣。

最後，我們非常感謝你對本書的興趣，願你不斷發現及享受攝影事業的美好。

2AL970

攝影的光法〈國際經典第6版〉：圖解光線的科學與魔法，向大師學習最基本的極致

作　　者／Fil Hunter、Steven Biver、
　　　　　Paul Fuqua、Robin Reid
譯　　者／楊健、王玲、吳國慶
執行編輯／單春蘭
特約美編／鄭力夫
封面設計／走路花工作室
行銷企劃／辛政遠
行銷專員／楊惠潔
總 編 輯／姚蜀芸
副 社 長／黃錫鉉
總 經 理／吳濱伶
發 行 人／何飛鵬
出　　版／電腦人文化
發　　行／城邦文化事業股份有限公司
　　　　　歡迎光臨城邦讀書花園
　　　　　網址：www.cite.com.tw
香港發行所／城邦 (香港) 出版集團有限公司
　　　　　香港灣仔駱克道193號東超商業中心1樓
　　　　　電話：(852) 25086231
　　　　　傳真：(852) 25789337
　　　　　E-mail：hkcite@biznetvigator.com
馬新發行所／城邦 (馬新) 出版集團
　　　　　Cite (M) Sdn Bhd
　　　　　41, Jalan Radin Anum, Bandar Baru Sri Petaling,
　　　　　57000 Kuala Lumpur, Malaysia.
　　　　　電話：(603) 90578822
　　　　　傳真：(603) 90576622
　　　　　E-mail：cite@cite.com.my

國家圖書館出版品預行編目資料

攝影的光法〈國際經典第6版〉：圖解光線的科
學與魔法，向大師學習最基本的極致/Fil Hunter,
Steven Biver, Paul Fuqua, Robin Reid著. -- 初版. --
臺北市：電腦人文化出版：城邦文化事業股份有
限公司發行, 民111.04
面；　公分
ISBN 978-957-2049-18-1(平裝)
1.攝影技術 2.攝影光學
952.3　　　　　　　　　　　　　110011569

印刷／凱林印刷有限公司
2022年(民111) 4月 初版一刷　　Printed in Taiwan
定價／620元

若書籍外觀有破損、缺頁、裝釘錯誤等不完整現象，想要換書、退書，或您有大量購書的需求服務，都請與客服中心聯繫。

客戶服務中心
地址：10483 台北市中山區民生東路二段141號B1
服務電話：（02）2500-7718、（02）2500-7719
服務時間：週一 ～ 週五9：30～18：00，
24小時傳真專線：（02）2500-1990～3
E-mail：service@readingclub.com.tw

※ 詢問書籍問題前，請註明您所購買的書名及書號，以及在哪一頁有問題，以便我們能加快處理速度為您服務。

※ 我們的回答範圍，恕僅限書籍本身問題及內容撰寫不清楚的地方，關於軟體、硬體本身的問題及衍生的操作狀況，請向原廠商洽詢處理。

廠商合作、作者投稿、讀者意見回饋，請至：
FB 粉絲團：http://www.facebook.com /InnoFair
E-mail 信箱：ifbook@hmg.com.tw